Profile

저자 소개

한스 P. 바커
(Hans P. Bacher)

한스 P. 바커는 45년 경력의 미술 감독으로서 애니메이션 영화 디자인계의 거장 중 한 명으로 평가받고 있다. 월트 디즈니 피쳐 애니메이션, 리처드 윌리엄스(Richard Williams) 감독, 그리고 스티븐 스필버그(Steven Spielberg) 감독의 애니메이션 프로젝트인 앰블리메이션(Amblimation)과 함께한 작업에서 그는 역사에 남을 만한 작품들의 프로덕션 디자인을 맡았다. 참여한 작품으로는 「누가 로져 래빗을 모함했나」, 「미녀와 야수」, 「라이온 킹」, 「발토」, 「헤라클레스」, 「환타지아 2000」, 「성냥팔이 소녀」, 「브라더 베어」, 「릴로 앤 스티치」, 「뮬란」 등이 있다. 그는 미국 영화예술과학아카데미 회원이며, 프로덕션 디자인 분야에서 뛰어난 업적으로 골든 카메라상과 애니상을 수상한 바 있다. 옥스퍼드 포컬 프레스(Focal Press)에서 출간한 그의 첫 저서 『드림 월드(Dream Worlds: Production Design for Animation)』는 전 세계적으로 프로덕션 디자인 분야에 있어 최고의 교과서로 여겨진다. 그는 마닐라와 싱가포르에 거주하며 싱가포르 명문대학인 난양이공대학교의 학생들과, 자신의 강의에 참석한 아시아와 유럽 곳곳에 있는 수많은 학생에게 자신의 지식을 전수하고 있다.

사나탄 수리아반쉬
(Sanatan Suryavanshi)

공동저자인 사나탄 수리아반쉬는 토론토에서 활동하는 미술 감독이다. 최근작으로는 구루 스튜디오(Guru Studio)와 카툰 살룬(Cartoon Saloon)에서 공동 제작한 「더 브레드위너」가 있다. 이전 활동으로는 애니메이션 「페이퍼월드」 시퀀스의 빛과 색을 맡아 디자인했다. 이에 앞서 그는 구루 스튜디오의 수석 개발 디자이너로 활동하면서 여러 프로젝트의 제작 및 개발에 있어 시각적 방향을 설정하였다. 현재는 TV와 영화에서 프리랜서 개발 및 미술 감독으로 활동하며, 동시에 시각 개발 스튜디오인 크러쉬 비주얼(Crush Visual)에서 크리에이티브 디렉터를 맡고 있다.

아바와 유에르겐, 그리고 우리 가족과 친구,
선생님께 이 책을 바친다. 이들이 없었다면
이 책은 물론, 이 책의 저자도 없었을 것이다.

비전
「빛」, 「색」, 「구성」으로 스토리를 전한다

초판 1쇄 발행 2022년 10월 17일
6쇄 발행 2024년 10월 10일

지은이 한스 P. 바커, 사나탄 수리아반쉬
옮긴이 윤효원
발행인 백명하 | **발행처** 잉크잼
출판등록 제 313-1991-16호 | **주소** 서울시 마포구 월드컵북로1길 50 3층
전화 02-701-1353 | **팩스** 02-701-1354
편집 권은주 고은희 강다영 | **디자인** 오수연 안영신
기획 마케팅 백인하 신상섭 임주현 | **경영지원** 김은경

ISBN 978-89-7929-349-4 13650

Vision: Color and Composition for Film by Hans P. Bacher, Sanatan Suryavanshi
Text © 2018 Hans P. Bacher and Sanatan Suryavanshi
All Illustrations © 2018 Hans P. Bacher
A Talisman Book for Laurence King Publishing Ltd.
The original edition of this book was produced and published in 2018 by Laurence
King Publishing Ltd., London.

* 잉크잼은 도서출판 이종의 출판 브랜드입니다.

* 책값은 뒤표지에 표기되어 있습니다.

* 도서출판 이종은 작가님들의 참신한 원고를 기다리고 있습니다.

* 이 도서는 친환경 식물성 콩기름 잉크로 인쇄하였습니다.

재밌게 그리고 싶을 때, **잉크잼**
Web www.ejong.co.kr
X(Twitter) @inkjam_books
Instagram @inkjam_books

비전

「빛」, 「색」, 「구성」으로
스토리를 전한다

한스 P. 바커
사나탄 수리아반쉬

잉크잼

contents

FOREWORD

서문

이 책을 집필한 저자 한스 P. 바커(Hans P. Bacher)는 출판 및 영화 분야에서 이 시대 최고의 디자이너로서 오랜 기간 명성을 쌓아왔다. 그의 프로덕션 디자인은 월트 디즈니 스튜디오와 스티븐 스필버그 감독의 앰블린 엔터테인먼트에서 애니메이션 영화의 중요 스타일로 정립됐다. 「라이온킹」, 「발토」, 「뮬란」, 「미녀와 야수」는 모두 그의 작품과 작업물에 큰 영향을 받았으며, 그의 책과 블로그는 수백만 명의 애니메이션 팬과 학생의 필독서가 되었다.

그보다 전 세대인 메리 블레어(Mary Blair)와 마찬가지로 한스는 색과 구성을 어떻게 사용해야 관객의 정서가 반응할지 깊이 이해하고 있다. 그의 작품은 대담하고 독특하지만 스토리텔링에 늘 기반을 둔다. 따라서 영화와 일러스트레이션, 스토리보드 작업, 카메라 촬영을 연구하는 데 큰 도움이 될 것이다.

『비전』은 명확하고도 훌륭한 시각적 예시를 통해 한스의 뛰어난 작품을 깊이 이해하도록 돕는다. 이를 통해 그의 놀랍도록 심오한 지식을 전한다.

돈 한(Don Hahn)
「라이온킹」, 「말레피센트」, 「미녀와 야수」의 책임 프로듀서

'카메라가 시인의 눈이 되지 않으면,
좋은 영화는 절대 나오지 않는다.'

오슨 웰스(Orson Welles)
미국의 배우, 영화감독, 영화 프로듀서, 각본가

'A Film is never really good unless the
Camera is an Eye in the head of a Poet'
Orson Welles

Intruduction

들어가며

이 책은 기술을 다루지 않는다. 즉 포토샵으로 그리기 영상을 올리는 방법이나 캐논 카메라 렌즈의 노출을 조절하는 방법, 또는 마야를 사용하여 시퀀스 가편집을 하는 방법을 알려주지 않는다. 매체에 따라서는 이러한 기술들을 알아두어야 할지도 모르지만, 그것들을 도와줄 만한 책들은 이미 여러분의 책장에 꽂혀 있을 것이다.

대신에 이 책에서는 더욱 기본적인 내용을 알려주고자 한다. 매체와 관계없이 기술들을 적절히 사용하여 목표에 도달할 수 있도록 비주얼 스토리텔러처럼 보고 생각하는 방법이다. 책은 읽고, 노래는 듣고, 영화는 보는 매체다. 영화는 다른 예술보다 시각에 치중되며 주로 이미지에 의지하여 이야기를 전달한다.

따라서 영화에서 이야기를 효과적으로 전달하려면 시각적 언어를 잘 이해하고 그 안에서 소통할 수 있어야 한다.

대개 그러하듯 이미지가 작동하는 방식에도 밑바탕에 기본적인 과학 원리가 있다. 성공적인 결과를 꾸준히 얻으려면 이 원리를 연구하고 이해해야

한다. 앞으로 이러한 과학원리를 명확하고 이해하기 쉽도록 논의할 것이다.

이 책은 그러한 개념을 아주 조금씩 이해할 수 있도록 구성되었다. 각 장을 최대한 간단하게 구성했으며, 순서대로 읽어 나가도 좋고, 몇 장을 읽은 다음 원하는 순서로 건너뛰어도 좋다. 비주얼 아티스트들은 시각을 통한 학습이 빠른 편이다. 이를 염두에 두고 말로 설명하는 것보다는 시각적으로 보여주려고 최선을 다했으며, 정보만큼 영감을 줄 수 있기를 바라며 이 책을 디자인했다.

저자 모두 애니메이션에 기반을 두고 있지만, 여기서 논의하는 개념은 다양한 분야에 적용할 수 있다. 특정 산업에 국한된 용어를 웬만하면 쓰지

않으려 노력했으며, 사전 지식이 없는 초보자도 이해할 수 있는 수준으로 집필했다.

구성과 색은 평생 배워 나가야 한다. 신나는 만큼 힘든 일이기도 하다. 이 책이 이러한 여정에서 자신감을 얻게 해주고, 또한 충분한 역량을 쌓아 즐거움을 얻는 데 도움이 되기를 바란다. 이제 시작해보자.

THE
VISUAL
COMMUNICATION
PROCESS

비주얼 커뮤니케이션 과정

영화와 TV는 수천 개의 이미지를 이어 붙여 이야기를 전달한다. 이미지마다 사람에게 어떤 영향을 끼치는지를 이해하면 그 이미지들을 전체적으로 적용하는 방법도 알 수 있다. 이미지를 볼 때 머릿속에서는 어떤 일이 벌어질까?

여러 일이 벌어진다. 그것도 전부 순식간에!

처음에는 머릿속에서 모든 것을 이해하려고 한다. 형태, 색, 선 등을 모두 분석하여
보고 있는 이미지가 얼굴인지, 사람인지, 그도 아니면 그 모든 것인지 결론을 내린다.

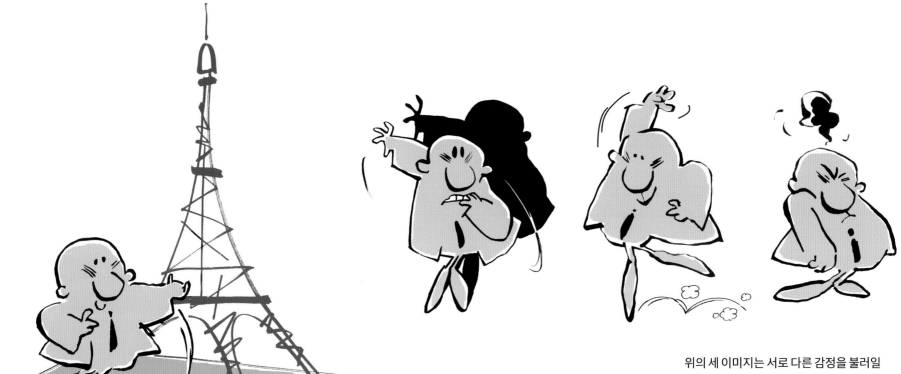

위의 세 이미지는 서로 다른 감정을 불러일으킨다. 어떤 이미지를 보고 있는지 파악하기도 전에 그런 일이 생기기도 한다! 즉 이미지를 통해 별다른 이유 없이 즐거움, 두려움, 흥분 등 여러 감정을 느낄 수 있다. 이미지에 쓰인 색 조합이나 리듬 등 디자인 때문일 수도 있고, 과거에 본 무언가를 떠올렸을 수도 있다.

이 모든 일은 동시에, 그리고 거의 자동으로 발생한다. 이 과정에서 이미지는 마법 같은 힘을 발휘하여 우리를 제어하려 한다. 이 책에서 다루고자 하는 내용이 바로 이것이다.

일단 주요 요소를 모두 파악하면 두뇌는 알고 있는 것들을 동원하여 이 정보를 맥락에 끼워 넣는다. 예를 들어, 에펠탑 사진을 보면 많은 사람이 프랑스 파리를 떠올린다. 간단한 예시이지만 머릿속에서는 보고 있는 이미지를 통해 온갖 추론을 끊임없이 만들어낸다. 그와 동시에 수년 전 기억뿐 아니라 예전에 사진으로 본 정보까지 고려하여 추론해 나간다.

이 책에서는 이렇듯 자연스러운 연상 과정을 디자인 요소에 유리하게 적용하는 방법을 알아볼 것이다. 그전까지 이미지를 그저 단순하게 사용했다면, 이를 통해 이미지 연구자답게 사고방식을 바꿔보자. 더 나아가 영상마다 어떤 도구를 사용했는지 알아보도록 하겠다.

보이는 이미지들을 기본적인 시각적 구성 요소로 낱낱이 파헤쳐보면, 틀림없이 도움이 된다. 만약 특정 구성 요소가 왜 그런 효과를 끌어냈는지 이해한다면, 이를 바탕으로 그 느낌을 재현해낼 수도 있다. 이렇듯 기본적인 시각적 구성 요소를 통해 미적 감각을 발전시켜보자. 앞으로 소개할 내용은 이를 목표로 구성되어 있다.

왜 어떤 사진을 보면 안심이 되고, 어떤 사진을 보면 겁이 날까?

이미지의 심리학

THE
PSYCHOLOGY
OF IMAGES

왜 어떤 색 조합은 생기 넘치고, 다른 색 조합은 우울해 보일까?

이미지로 감정을 다루는 방법을 배우기 전에 이미지가 우리에게 영향을 미치는 이유부터 알아야 한다.

기억은 눈으로 보는 색, 귀로 듣는 소리, 혀로 느끼는 음식의 맛 등 다양한 요소로 구성된다. 두뇌는 이런 요소들과 이를 둘러싼 감정 상태를 연결한다.

ASSOCIATION

연상

해변에서 쉬고 있다고 한번 상상해보자. 갈매기가 끼룩거리는 소리, 아이들이 노는 소리, 파도가 철썩이는 소리가 떠오르는가? 밝은색의 비치타월, 따뜻한 태양이 비추는 모래, 투명하고 푸른 바다를 보았던 기억도 떠오르는가? 해변을 생각하면 어떤 감정이 떠오르는가? 그 감정은 어두운 골목을 서둘러 지나갔을 때 느꼈던 감정과 어떻게 다른가?

우리의 삶은 감정을 불러일으키는 수많은 경험으로 이루어져 있다. 해변으로의 여행, 어두운 골목길을 걸었던 일, 또는 코코아 한 잔과 책을 챙겨 좋아하는 소파에 웅크리고 앉아 있었던 기억들이 훗날 사용될 참고 자료로 머릿속에 저장된다. 이 기억들은 다양한 요소로 이루어진다. 예를 들어 드문 색을 보거나, 흔한 소리를 듣거나, 공기에서 특정한 냄새를 맡았거나, 입안에서 어떤 맛을 느꼈던 기억 등이 있다. 중요한 사실은 이런 일을 겪을 때 특정한 방식으로 감정을 느낀다는 것이다.

시간이 지나면 뇌에서 잠재의식을 통해 이러한 요소와 그 주위를 둘러싼 감정을 연결한다. 따뜻한 모래와 시원한 바다는 휴식을 의미하고, 뒷골목과 어둡고 어렴풋한 형체는 두려움과 의심을 불러일으킨다. 영화를 볼 때도 여러 감정이 연상된다. 빨간 드레스를 입은 아름다운 소녀, 술에 취한 채 어두운 방 한구석에 서 있는 캐릭터, '모텔'임을 드러내는 지저분한 네온사인 등 영화에 몇몇 비유를 넣으면 관객은 뚜렷한 기대를 하게 된다. 예전에 본 영화에서 비슷한 장면이 나와서다.

비주얼 스토리텔러라면 이미지의 형태, 색, 빛, 모티브를 취합하여 어떤 내용이 연상되는지 모두 숙지하고 있어야 한다. 연상된 내용이 각각 어떤 기억을 불러일으키는가? 그 기억은 어떤 감정과 연결되어 있는가? 이 감정이 여러분이 만든 장면에 적절한가? 좀 더 쉽게 떠오를 만한 요소로 바꿔야 하지 않을까? 이렇듯 알맞은 요소로 이미지를 구성하고 관객이 연상할 수 있도록 충분한 시간을 들여 적절한 신호를 보낸다면 관객에게 미치는 영향은 더욱 커질 것이다.

MECHANICS

구조와 원리

이미지에는 기본적인 역학이 작동하며, 이를 통해 프레임 속 시각 요소들이 상호작용한다. 이는 눈에 보이는 형태나 색과는 별도로 추상적인 단계에서 발생한다.

예를 들어 빨간색과 녹색을 나란히 두면 대비와 흥분이 만들어진다. 녹색 창고에 있는 빨간 자동차에도, 녹색 방에 있는 빨간 드레스에도 똑같이 적용된다. 마찬가지로 어떤 형태는 서로 잘 맞지만 또 다른 형태는 그렇지 않으며, 어떤 선들은 조화를 이루지만 또 다른 선들은 대조를 이룬다. 시각적 균형과 불균형, 조화와 대비 등, 다양한 상호작용으로 저마다 다른 시각적 에너지가 생성된다.

이렇듯 미묘한 기본 회화의 구조와 원리를 배울 때는 디자인의 기본 '원칙'을 확실히 이해해야 한다. 영화에 어울리는 구성을 효과적으로 만들어낼 때도 꼭 필요하다. 뒷장에서 이 기법들을 어떻게 사용하는지 자세히 살펴보겠지만, 여기에서는 화면 구성에서 특정 대상이 차지하는 의미는 우선 제쳐두겠다. 대신 그 대상의 형태, 선, 색 사이에서 벌어지는 일에 좀 더 집중하겠다.

훌륭한 추상파 화가들은 간혹 시각 요소들의 상호작용만으로도 작품의 감정을 강조하여 표현한다. 이러한 상호작용과 적절한 모티브를 결합하면 이미지가 얼마나 큰 효과를 낼지 상상해보자. 일단 이 기법들이 어떻게 작동하는지 '볼' 줄 알게 되면, 이것이 바로 세계적인 영화 촬영 기술의 근간이라는 사실을 깨달을 것이다.

19

여운은 말하려는 내용과 말하는 방식이 조화를 이룰 때 발생한다.

RESONANCE
여운

연노랑 바탕에 밝은 분홍색의 화려한 필기체로 '출입 금지'라고 적힌 표지판을 상상해보자. 이 경고 문구가 얼마나 큰 영향을 미칠 수 있을까? 이번엔 똑같은 문구가 검은색 금속판에 빨갛고 굵게, 군대에서 쓸 법한 딱딱한 글씨체로 적혀 있다고 상상해보자. 전혀 달라 보이지 않는가? 좋은 '여운'이란 이런 것이다.

여운은 말하려는 '내용'과 말하는 '방식'이 조화를 이룰 때 발생한다. 대체로 강력한 비주얼 커뮤니케이션(문자가 아닌 TV, 사진, 그래픽 디자인 등의 시각적 수단으로 정보를 전달하는 일) 매체가 하는 일이 바로 이것이다. 오래전에 비주얼 아티스트들은 메시지를 시각 요소와 관련지으면 훨씬 효율적으로 전달할 수 있다는 사실을 알아냈다. 앞서 말한 2개의 출입 금지 표지판은 모두 '출입을 금한다'는 정보를 담고 있지만, 효과적인 표지판은 더욱 직관적이고 시각적으로

메시지를 전달한다. 좋은 비주얼 스토리텔링도 마찬가지다.

선, 형태, 색, 빛, 카메라 앵글, 연출, 안무, 디자인은 비주얼 스토리텔링이라는 언어를 구성하는 문법이다. 이는 대본이 전달하려는 것을 시각적으로 바꾸기 위해 우리가 처리해야 할 요소이기도 하다. 예를 들어 '존이 총에 맞았다'라는 대본 속 지문은 수백 가지 방식으로 시각화될 수 있다. 카메라 위치와 화면에서 존의 키, 시간, 조명 기구 등을 어떻게 선택하느냐에 따라 존이 총에 맞았다는 사실을 관객이 다르게 받아들인다. 영상을 적절하게 섞어 대본 속 사건을 보여주면 숏(shot)이 주는 효과를 10배 높일 수 있다.

숏에 여운을 주려면 2가지를 철저히 이해해야 한다. 디자인 요소를 사용하여 유창하게 '말하는' 일과 해당 숏의 정확한 감정을 '확인하는' 일이다. 뒤에서 자세히 다룰 예정이다.

디자인 요소를 하나씩 이해하면서, 그와 동시에 해당 숏이 내포한 서사와 이미지를 꾸준히 결합해봐야 한다. 사소한 결정 하나하나가 프레임에 영향을 줄 것이다. 결국 색상 선택, 카메라 배치는 물론, 디자인 결정까지도 우연이거나 우발적이어서는 안 된다. 간단히 말해 형식과 내용을 제대로 조합하면 언제나 가장 매력적인 영화 숏을 만들어낼 수 있다. 이 기술을 통달한다면 관객이 극장을 떠난 후에도 오랫동안 기억할 강렬한 숏을 구성할 수 있을 것이다.

Stop

icecold

hot

LOVE STORY

이 책을 읽으면서 떠오르는 연상 작용, 회화 기법, 여운을 마음속에 간직하자. 그리고 주변에 국한되지 말고 눈에 들어오는 이미지를 모두 분석해보자. 무언가를 보았을 때 왜 그런 느낌이 들었는지를 이해하려고 노력해야 한다. 어떤 시각 요소가 그런 느낌을 주는가? 이 영상은 어떤 연상 작용이나 본능을 목적으로 두었는가? 빛과 색상 선택은 어떤 기억과 관련지을 수 있는가?

이미지의 구조와 원리는 어떠한가? 핵심적인 디자인 요소가 장면 안에서 서로 어떻게 부딪히며 작동하는가? 이미지는 무질서한가, 아니면 체계적인가? 모든 요소가 이미지의 주제에 부합하는가? 여운을 조금 더 줄 수 있는가?

이러한 질문을 스스로에게 던지다 보면 자신이 이미지를 어떻게 받아들이는지 더욱 깊이 이해할 수 있다. 더 나아가 관객이 머릿속에서 이미지를 어떻게 처리하고 수용하는지 파악할 수 있으며, 이는 시각 언어를 이해하는 기반이 된다.

언어를 사용하여 의사소통하는 방식에 정답이 없듯이, 시각적으로 의사소통할 때도 '정답'은 없다. 즉 자신만의 스타일과 접근 방식을 개발할 수 있다. 어떤 면에서는 이를 자신만의 '목소리'라고 할 수 있다. 결국 가장 가치 있는 것은 자신만의 독특한 접근 방식이다.

주위의 이미지를 끊임없이 습득하고 분석한다면 자신만의 접근 방식을 훨씬 더 빨리 만들 수 있을 것이다.

THE ANATOMY OF AN IMAGE
이미지의 구조

이미지마다 여러 특성이 있다. 특정한 시각 이미지를 분석하고 어떻게 작동하게 하는지 논의하기 전에 우선 특성에 대해 알아두자. 오른쪽과 다음에 이어지는 일러스트레이션을 통해 이미지의 다양한 측면을 살펴볼 수 있다. 대부분 개별적으로 설명되어 있으며 뒷부분에서 더욱 자세히 다룰 예정이다. 일단 각 용어가 뜻하는 실무 지식을 알아야 한다.

26~27쪽의 내용을 사진으로 찍어 작업실에 붙여 두고 완전히 체득될 때까지 계속 참고해보자. 그리고 틈날 때마다 이미지를 골라서 여기에 나온 대로 다양하게 나눠가며 분석해보자. 사물을 훨씬 더 깊게 살펴볼수록 이전에는 놓쳤던 흥미로운 가능성을 발견할 수 있다. 자세히 들여다보면 언뜻 봤을 때와 달리 여러분 책상 옆에 놓인 물건의 실루엣이 흥미롭다는 사실도 알게 된다. 머지않아 여러분은 그런 잠재적인 소재를 찾아 헤매며, 그것에 담긴 아름다움을 보는 방법을 배울 것이다. 이렇게 '보는' 방법을 배우는 일이 시각학습의 첫걸음이다.

소재(Subject) - 주된 모티브 또는 초점. 선택한 소재에 따라 관객에게 많은 것을 전할 수 있다. 장미를 프레임에 담을 때 꽃잎보다 가시에 초점을 맞추면 전혀 다른 신호가 전달된다.

3:4

슈퍼와이드 superwide

포맷(Format) - 이미지의 길이 및 너비의 형태와 비율. 다양한 포맷을 통해 여러 숏과 스토리텔링을 보완할 수 있다.

방향(Orientation) - 영상보다는 일러스트레이션에서 많이 쓰이는 용어로, 구성 방식의 수평적 또는 수직적 측면을 의미한다. 대상에 맞춰 방향을 조정한다. 예를 들어, 전통적인 초상화에는 수직 방향이 적절하지만, 풍경화는 보통 수평 방향이 어울린다.

포스터 poster

프레이밍(Framing) - 소재가 화면 안에서 어떻게 위치하는가? 프레임 안에 아주 작게 위치하는가, 아니면 전체를 채우는가? 소재 전체를 보여주는가, 아니면 흥미로운 방식으로 잘라내는가? 프레임 위쪽이나 맨 아래쪽에 위치하는가?

선(Line) - 선으로 된 구성 요소. 화면의 구성 요소는 보이는 선과 보이지 않는 선을 전부 포함한다. 선들의 주요 방향이 장면이 주는 에너지에 큰 영향을 미친다.

positive shape
포지티브 형태

negative shape
네거티브 형태

형태(Shape) - 프레임 내 공간의 주요 경계. 잘 구성된 작품은 적은 수의 포지티브 형태(소재의 형태)와 네거티브 형태(배경의 형태)로 이루어진다. 화면에서 큰 형태를 보는 법을 배워야 한다.

밝음

중간 톤

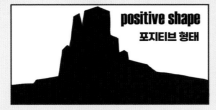

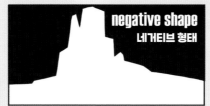

명도(Value) - 명암의 정도. 그중 흑백은 색과 초점을 다룰 때 가장 중요하다. 이미지에 담긴 명도는 무척 다양하지만, 이 책에서는 이를 밝음, 중간 톤, 어두움으로 단순화하는 방법을 다룰 것이다.

어두움

ANATOMY
IN IMAGE

이미지의 구조

색(Color) - 색은 화면에서 연상 작용을 가장 잘 일으키는 요소 중 하나이며, 어쩌면 가장 즉각적인 요소일 수도 있다. 여기서는 작품을 3~5가지 색으로 단순화하는 방법을 다룰 것이다.

패턴(Pattern) - 구성을 하나로 모으는 전체 디자인이나 반복되는 요소. 패턴은 다양한 요소로 이루어진 구성을 통합할 때 사용한다.

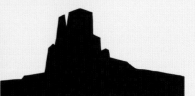

실루엣(Silhouette) - 디자인에서 구성 요소를 검게 표현한 윤곽. 실루엣이 진할수록 화면의 가독성이 높아진다.

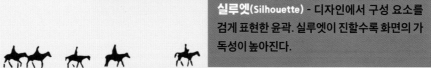

질감(Texture) - 구성 요소의 질감이 주는 특징. 질감으로 가까운 거리를 보여주고, 단조로움을 타파하며, 구성 요소 간 균형을 맞출 수 있다. 다만 매우 절제하여 사용해야 한다.

빛(Light) - 밝게 비춰주는 요소. 빛은 이미지에 여러모로 쓰이는 요소다. 광원, 강도, 광질을 살펴야 한다.

깊이(Depth) - 화면에서 상대적으로 편평한 부분 또는 공간 감각. 바탕의 깊이뿐 아니라 자연적 또는 인위적 원근법으로도 조절할 수 있다.

테두리(Edge) - 형태 사이를 분리하는 특성. 소프트 에지(색상과 명도를 유사하게 하여 거리감을 덜 느끼도록 하는 이미지 처리법)와 하드 에지(명확하고 정교한 윤곽선을 가진 이미지)를 두드러지게 대비하면 화면 구성이 주는 느낌을 크게 바꿀 수 있다.

움직임(Movement) - 움직이는 모든 요소. 움직임은 영화 제작에서 중요한 요소로서, 다른 구성 요소와 마찬가지로 신중하게 배치하고 연출해야 한다.

LINE

선

디자인의 가장 기본 요소인 선부터 시작해보자. 영화에서 선은 프레임 안에서 2개 이상의 것을 연결하는 '구성 선'을 의미하며, 이를 통해 관객의 시선을 유도한다. 화면에서 어떤 선을 사용하고, 또 서로 어떻게 연결하느냐에 따라 의도한 대로 관객의 시선이 빠르게 이동한다. 또한 이 과정은 프레임이 어떤 감정을 불러일으킬지에 영향을 줄 수 있다.

매우 기초적인 내용은 건너뛰고 싶을지도 모르지만, 간단해 보이는 겉모습에 속아서는 안 된다. 선은 좋은 구성 요소로서 다채로운 면을 가지고 있고, 또 다양한 방법으로 프레임에 극적인 효과를 더한다. 능숙하게 사용하면 선만으로도 당당한 느낌을 줄 수 있으며 불안, 우아, 무질서, 경직, 유기적인 느낌까지 줄 수 있다.

이미지에서 개별 선 사이의 관계를 이해하면 똑같은 기본 콘텐츠에도 위태롭거나 평온한 느낌을 불어넣을 수 있으며, 심각하거나 재미있는 분위기를 더할 수도 있다. 따라서 선의 힘을 정의하는 다양한 측면은 물론, 유리하게 사용하는 방법을 이해해야 한다. 조절하는 방법을 배우기에 앞서, 선을 보는 법부터 익혀보자.

LINE 선

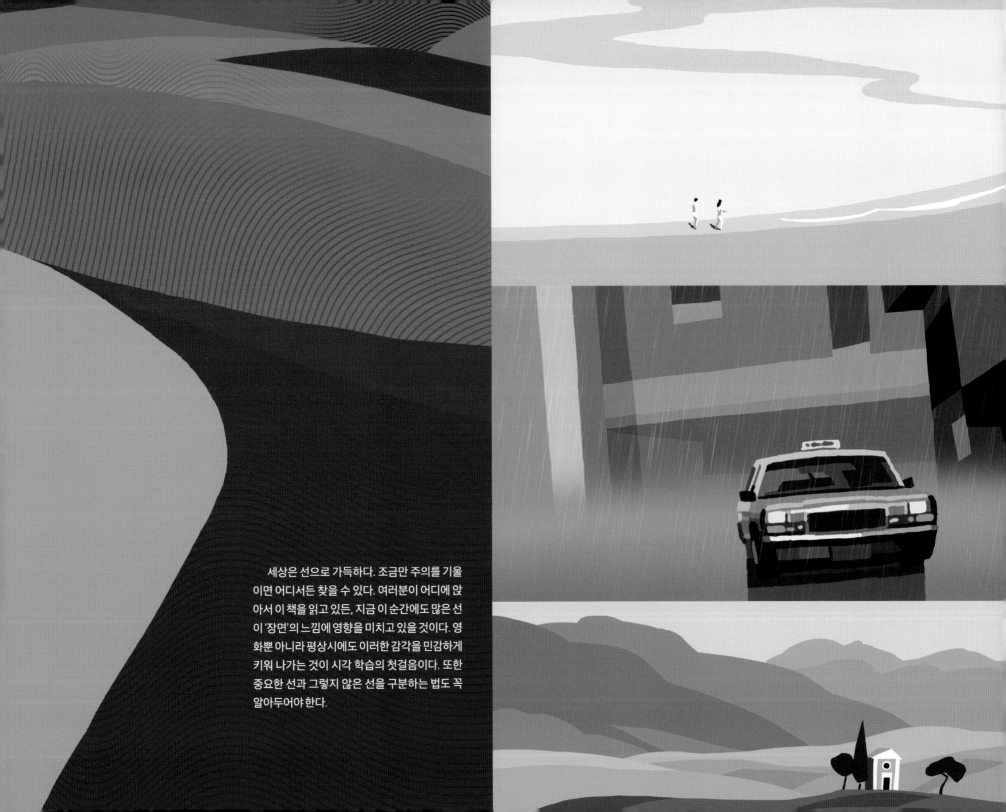

세상은 선으로 가득하다. 조금만 주의를 기울이면 어디서든 찾을 수 있다. 여러분이 어디에 앉아서 이 책을 읽고 있든, 지금 이 순간에도 많은 선이 '장면'의 느낌에 영향을 미치고 있을 것이다. 영화뿐 아니라 평상시에도 이러한 감각을 민감하게 키워 나가는 것이 시각 학습의 첫걸음이다. 또한 중요한 선과 그렇지 않은 선을 구분하는 법도 꼭 알아두어야 한다.

STRUCTURAL LINES
구조적 선

각 숏에 있는 구조적 선은 작품의 기초를 세우는 중심 뼈대다. 눈에 확 띄는 톤의 테두리처럼 명확한 선도 있지만, 서로를 바라보는 캐릭터들의 마음의 선처럼 상대적으로 불명확한 선도 있다. 이러한 구조적 선을 보는 법을 배우는 것이 숏 구성에 선을 사용하는 방법을 이해하는 첫 단계다. 아래의 예시 그림들은 영화 프레임에서 볼 수 있는 선들로 각각 구성한 것이다.

숏마다 프레임의 경계로 4가지 구조적 선이 형성된다. 작품을 구상할 때 이 선을 꼭 유념해야 한다. (1~12)

작품 속 등장인물의 방향을 통해 구조적 선을 만들 수 있다. (1~9)

클로즈업 숏이나 미디엄 숏(머리부터 허리나 무릎 위쪽까지 촬영한 장면)에서 캐릭터의 머리나 몸의 기울임으로 구조적 선이 생긴다. (9, 12)

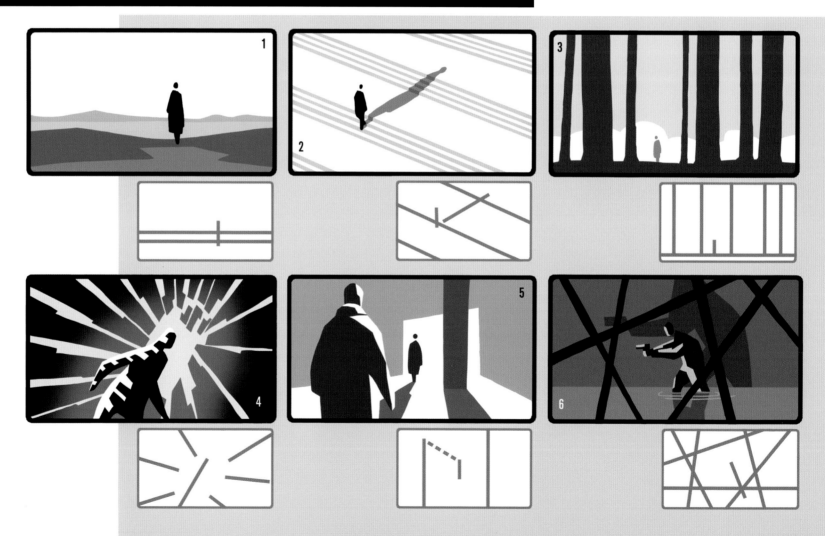

눈에 띄는 톤의 테두리로 구조적 선을 만든 경우
다. (2, 3)

요소를 반복하거나 형태 크기를 줄이는 방식으로
구조적 선을 만들었다. (4, 7)

관객이 무의식중에 '끊어진' 형태를 마무리함으로
써 구조적 선이 생겨난다. (7, 11)

어떤 대상은 실제 또는 암시된 동작 때문에 화면
에서 분명한 선을 만들어낸다. (9, 10)

전경의 요소로서 프레임 안에 선을 추가로 배치하
기도 한다. (6)

이미지 속 두 캐릭터처럼 인간은 무의식중에 프레
임의 중요한 초점 사이에 가상의 선을 긋는다. (5)

비나 눈 같은 날씨 효과로 방향이나 움직임을 더해
서 선을 만들 수 있다. (9)

이러한 접근법을 사용하여 숏, 일러스트레
이션, 주위의 환경을 분석하자. 그 외에 작품
어디에서 이 선을 찾을 수 있을까? 주요 방향,
분할, 움직임을 확인하여 복잡한 구성에서 시
각적인 본질을 끌어내자. 이렇게 단순화하면
통찰력을 기르고 주위의 선들과 그에 담긴 에
너지에 민감하게 반응할 수 있다. 화면 속 다
양한 구조적 선을 배웠으니 이를 바탕으로 어
떤 정서를 불러낼 수 있는지 생각해보자.

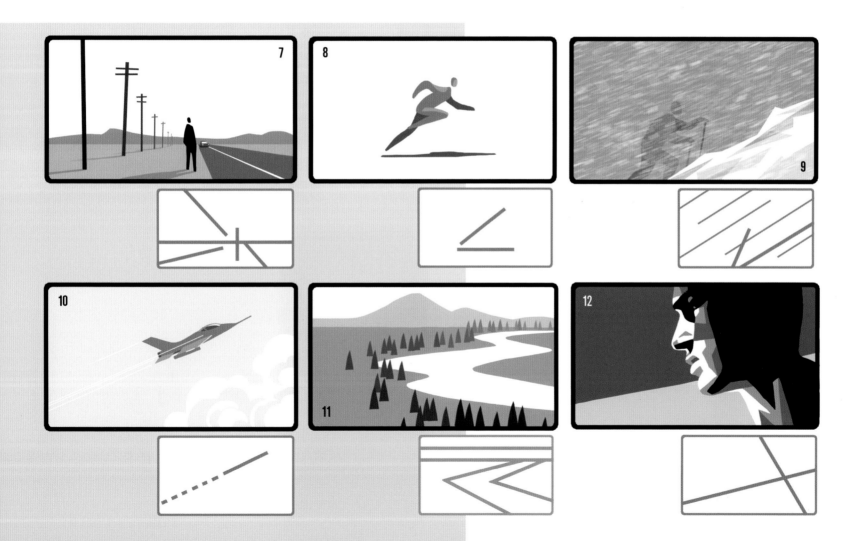

ORIENTATION

방향

방향은 프레임 테두리에서 선이 어떻게 배치되어 있는지를 뜻한다. 작품 속에서 선이 가로, 세로, 대각선인지에 따라 이미지의 정서가 달라진다. 예를 들어, 가로선은 대부분 안정적이고 평온한 느낌을 준다. 또한 프레임 테두리와 완벽한 조화를 이루고 아주 고요하며 편안한 상태를 의미한다. 가로선은 보통 수평선, 강이나 바다 등과 같은 물이 있는 공간, 대규모의 개방된 공간과 관련된다.

반면 세로선은 당당하게 수직으로 서서 중력을 거스르는 모습으로 힘이나 우아함이 강조된다. 즉 나무와 건물처럼 사람 위로 우뚝 서 있는 대상을 떠올리게 한다. 마지막으로 대각선은 이미지에서 가장 극적인 방향성을 띤다. 대각선은 프레임 테두리와 평행하는 가로선 및 세로선과 큰 대비를 이룬다. 이로써 이미지를 동적으로 만들어 극적인 인상과 에너지를 강조한다. 또한 대각선은 불균형 및 운동 감각과 관련된다. 방향으로 프레임의 크기를 강조할 수도 있다. 세로선이나 가로선이 많으면 작품 속 대상의 길이나 높이로 초점을 옮길 수 있다.

이런 기본 예시 외에도 선의 방향을 실험하며 여러 감정을 나타내는 방법을 익히면 선의 방향을 어떻게 사용할지 감이 잡힌다. 정확한 모티브와 합쳐지면 더욱 그러하다. 최소한의 요소만 있는 화면에서 대상의 방향을 다양하게 활용하며 방향 감각을 키워보자. 이 단계에서는 너무 복잡하지 않게 접근해야 한다. 우선 기본 개념을 이해하는 데 집중하자. 선 2개면 충분하다. 두 선을 다양한 방식으로 배치하면서 이미지의 느낌이 어떻게 변하는지 깊이 살펴보자.

카메라를 이용해 방향을 연구하는 것도 선 방향에 대한 섬세함을 키우는 좋은 방법이다. 나무나 건물처럼 단순한 대상의 방향을 바꿔가며 사진을 찍어보자. 방향을 바꾸면 이미지가 어떻게 달라지는가? 한번 기본 원칙에 익숙해지면 다른 소재와 함께 구성하는 방법과 또 다른 모티브에 적용하는 방법을 알 수 있다. 예술 작품과 주변을 둘러보며 여러 방향의 예시를 분석해보자. 영상이 주는 느낌은 어떻게 변하는가? 방향을 바꿨을 때 특정 감정을 끌어 올릴 수 있었는가?

이 프레임에는 활용할 수 있는 선 4개가 있으며, 추가로 2개의 선이 감춰져 있다.

이 선들은 각각 프레임 내부의 선 중 하나를 반복하며, 작품 구성 중 가장 강한 방향성을 지니고 있다.

소재의 방향을 바꾸면 소재의 상태도 달라진다.

안정적이지만, 활기차고 꼿꼿하게 서 있다.

역동적이지만, 불균형하며 움직이고 있다.

움직임이 없으며, 휴식 상태다.

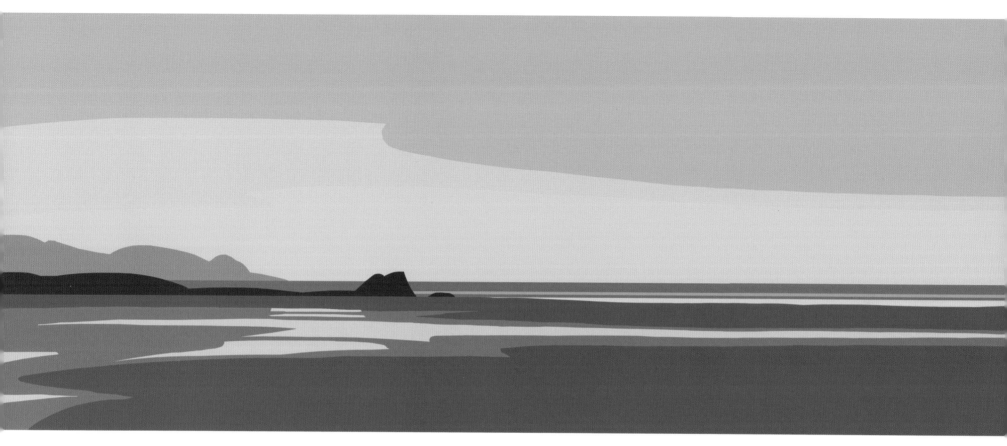

화면의 핵심이 되는 주요 선의 방향을 꼭 정하자. 일부러 어지럽고 혼란스럽게 표현하려는 게 아니라면, 숏의 정보와 정서에 따라 화면의 주요 선을 어떤 방향으로 할지 결정해야 한다. 이때 다른 선은 모두 최소화한다. 같은 강도의 선이 사방으로 펼쳐져 있으면 화면의 인상이 약해지고 혼란스럽거나 불분명해진다.

방향을 통해 프레임의 구체적인 특성을 강조하여 화면 속 대상의 길이나 높이를 확장할 수 있다. 화면에서 주요 선을 세로선이나 대각선으로 맞추면 이러한 측면에 주의를 끌 수 있다.

장소마다 기본 방향이 있다. 도시와 숲은 보통 수직적이지만, 해변이나 시골은 수평적이다. 선의 방향이 가진 힘으로 배경의 일부분을 강조할 수 있다.

37

PLACEMENT

배치

화면을 디자인할 때 프레임의 주요 선이 공간을 어떻게 나누는지 유심히 살펴보자. 이러한 프레임에서 형태들의 관계는 작품의 인상에 많은 영향을 미친다. 프레임의 중앙을 선이 가로질러서 만든 대칭 분할은 주로 정적인 숏에 쓰인다. 자연에서는 이러한 완벽한 분할을 찾아보기 힘들뿐더러 인간의 균형 감각과도 어울리지 않는다. 반면 공간을 비대칭으로 분할하면 균형이 있느냐 없느냐에 따라 시각적으로 흥미로운 것부터 어색한 것까지 인상이 달라진다. 균형 잡힌 비대칭적 공간 분할의 대표적인 예로 화면을 3등분하거나 황금비를 적용한 것이 있다.

매우 매력적인 방법이 될 만한 것들이다.

화면 속 공간을 다양하게 분할해보자. 프레임에 선 하나를 배치하는 것부터 시작하자. 새롭게 생긴 두 공간에 주의를 기울이며, 대칭 또는 비대칭으로 나눠보자. 화면에 선을 추가할 때는 새로 분할된 공간에 주의한다. 일단 공간 분할을 익히고 나면 습관적으로 공간을 분할하고, 적은 선만으로도 매력적인 화면을 만들 수 있다. 동일한 방법으로 영화 프레임, 인테리어, 그래픽 디자인에서 공간 분할이 어떻게 사용되는지 분석해보자.

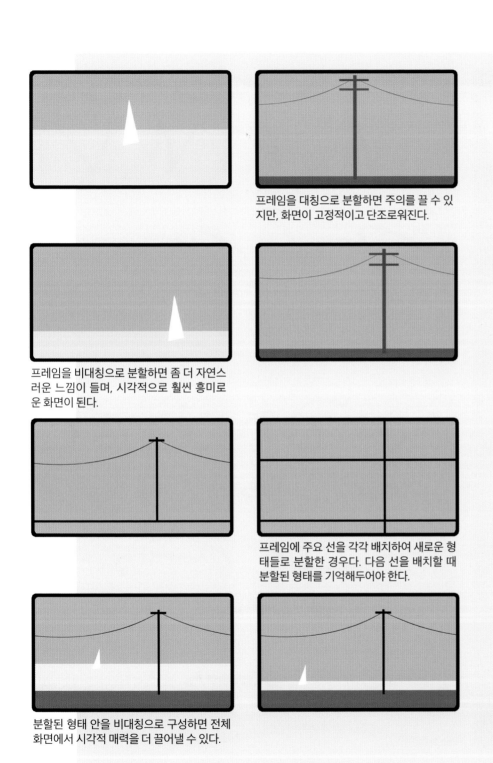

프레임을 대칭으로 분할하면 주의를 끌 수 있지만, 화면이 고정적이고 단조로워진다.

프레임을 비대칭으로 분할하면 좀 더 자연스러운 느낌이 들며, 시각적으로 훨씬 흥미로운 화면이 된다.

프레임에 주요 선을 각각 배치하여 새로운 형태들로 분할한 경우다. 다음 선들을 배치할 때 분할된 형태를 기억해두어야 한다.

분할된 형태 안을 비대칭으로 구성하면 전체 화면에서 시각적 매력을 더 끌어낼 수 있다.

QUALITY

특성

선은 지그재그로 움직이거나, 부드럽게 흐르거나, 또는 화면을 가로지른다. 화면 안에서 선은 이미지의 감정을 불러일으키는 중요한 요소다. 예를 들어, 뻣뻣한 직선으로만 구성된 화면은 부드러운 곡선으로 구성된 화면과는 전혀 다른 느낌을 준다. 딱딱한 직선은 더욱 그래픽 같은 시각 효과를 만들고 화면에 더 강렬한 인상을 준다. 반면 곡선은 보통 더 부드럽고 연약한 느낌을 준다. 물론 이 안에서 다채롭게 바꿀 수 있다.

딱딱한 선을 프레임에 평행하게 배치하면 지루해 보일 수 있고, 곡선이 불규칙한 패턴을 띠면 혼란스러울 수 있다. 따라서 원하는 분위기나 배경을 강조하려면 선의 성질을 잘 활용해야 한다. 예를 들어, 숲을 그린 장면에서는 유기적인 선을 많이 그어 실제 자연처럼 보이게끔 강조할 수 있다. 우주선 내부에 매끈하고 기계적인 선이 가득하면 미래와 관련된 정밀한 분위기가 생겨난다.

선의 성질을 이해하고 숏의 주제와 분위기에 맞게 선을 사용해야 한다. 선의 굵기를 조절해서 다른 감정을 묘사할 수도 있다. 굵은 선은 강한 초점을 만들어내고 힘이나 단단함을 연상케 한다. 반면 매우 가는 선은 세련되고 정교한 인상을 준다.

선마다 성질이 다르다는 점을 이해하면서 실험해보자. 다양한 선을 활용하여 이미지에 맞는 적절한 느낌을 찾는 것만으로도 큰 즐거움을 느낄 수 있다. 주변을 걸어 다니면서 최대한 다양한 선을 찾아보자. 더욱 예리하게 찾아낼수록 주변을 제대로 표현할 수 있다. 또한 자신이 만든 구성에 어떤 선이 포함되었는지 분석해보자. 구성의 분위기를 잡을 때 사용한 선을 강조하거나 감출 수 있겠는가? 특정한 시각적 분위기를 강조하려면 선을 어떻게 사용해야 할까?

흥미로운
선이란...

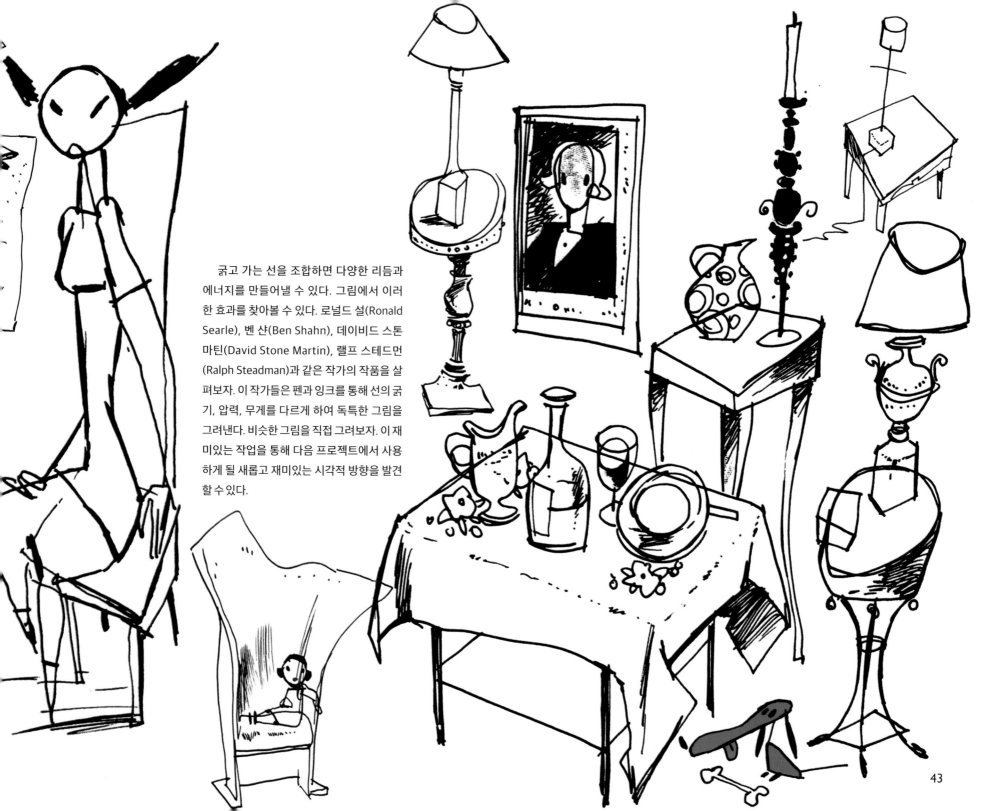

굵고 가는 선을 조합하면 다양한 리듬과 에너지를 만들어낼 수 있다. 그림에서 이러한 효과를 찾아볼 수 있다. 로널드 설(Ronald Searle), 벤 샨(Ben Shahn), 데이비드 스톤 마틴(David Stone Martin), 랠프 스테드먼(Ralph Steadman)과 같은 작가의 작품을 살펴보자. 이 작가들은 펜과 잉크를 통해 선의 굵기, 압력, 무게를 다르게 하여 독특한 그림을 그려낸다. 비슷한 그림을 직접 그려보자. 이 재미있는 작업을 통해 다음 프로젝트에서 사용하게 될 새롭고 재미있는 시각적 방향을 발견할 수 있다.

43

HARMONY
조화와 대비
CONTRAST

이미지에서 서로 다른 선이 조화를 이룰때 선의 힘이 드러난다. 선들이 어떻게 연관되었느냐에 따라 리듬, 조화, 불화, 균형, 불균형, 통일성이 생겨난다. 좋은 화면을 구성하려면 많은 선을 사용하여 화면의 정서를 만드는 방식을 꼭 배워야 한다.

설령 빈 캔버스에서 그림을 그려 나간다 하더라도 이미 4개의 선을 가지고 시작하는 상황임을 명심하자. 바로 프레임의 테두리다. 따라서 화면에 배치한 선들은 모두 숏 안에서 이미 조화와 대비를 나타낸다.

조화로운 화면에는 보통 상대적으로 방향과 특성이 유사한 선이 포함된다. 예를 들어, 프레임 가장 아랫부분과 평행을 이루는 바다 전경에는 조화로운 수평선이 많이 반복된다. 이런 화면 구성은 잔잔한 순간을 고요하고 아름답게 표현하기에 좋다. 하지만 너무 조화로우면 자칫 지루해 보일 수 있으므로 대비와 변화를 가미해야 한다. 대비를 이루는 화면에는 보통 다양한 방향을 향해 활기를 뿜어내는 선들이 많다. 예를 들어, 똑같은 바다 숏이라도 기울이면 화면의 대각선과 프레임 테두리 사이에 엄청난 대비가 일어난다. 이러한 경우는 시각적으로 더 강렬해야 하는 활기 넘치고 극적인 순간에 어울린다.

구조의 기본 배치 방법을 사용해 조화와 대비를 실험하고, 이를 통해 다양한 감정을 만들어보자. 처음에는 몇 개의 선만을 사용하다가, 기본 개념에 익숙해지면 좀 더 복잡한 모티브로 실험하여 이 원리가 어떻게 적용되는지 살펴보자. 하루를 시작할 때, 주변을 둘러보면서 선들이 조화와 대비를 이룬 예시를 찾아보는 것도 좋다. 예술, 건축, 그리고 자연에는 영감을 끊임없이 떠오르게 할 예시가 가득하다.

이 선들은 서로 조화를 이루면서, 그와 동시에 프레임과도 조화를 이룬다.

이 선들은 서로 조화를 이루지만, 프레임과
는 대비를 이룬다.

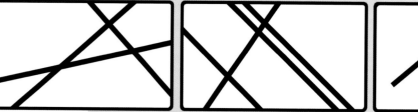

이 선들은 서로 대조되며 프레임과도 대비를 이룬다.

곡선도 마찬가지다.

조화로움

대비됨

직선과 곡선이 결합된 경우도
마찬가지다.

조화로움

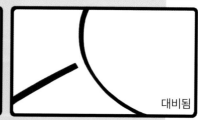

대비됨

선이 조화를 이루면 시각적 긴장감이 줄어든
다. 균형과 안정감이 필요한 숏에 적합하다.

대비되는 선들은 서로 반대로 작동하며 프레
임에 시각적 긴장감을 유발한다. 주로 극적인
순간에 어울리며, 불균형한 시각 효과를 만들
어준다.

극적이지 않은 작품에도 대비를 약간 주면 도
움이 된다.

숏에 완벽한 조화를 이루는 선들이 들어가면
비현실적으로 보일 만큼 편평한 인상이 든다.
이야기의 요점에 부합할 때는 좋지만, 그렇지
않으면 작품이 단조로울 수 있다.

선들이 어느 정도 대비되면 숏이 훨씬 자연스
러워지고, 시각적으로 큰 흥미를 불러일으킨다.

선이 대비를 이루면 프레임 일부분에 시선을
유도할 수 있다.

RHYTHM

리듬

일정한 리듬으로 유사한 선을 반복하면 화면에 새로운 효과가 더해진다. 울퉁불퉁하거나 불규칙한 간격으로 선을 반복하면 프레임에 흥미를 더하고 극단적인 상황에는 긴장감을 더할 수 있다. 대표적인 예가 산산조각이 난 유리로 무질서한 선을 표현할 때다. 반면 선의 간격이 일정하게 반복되고 특정 비율에 맞으면 화면이 정돈되어 보이지만, 자칫 지루해질 수도 있다. 예를 들어, 중앙을 중심으로 교회 내부를 그린 숏에서는 일정한 간격으로 세워진 기둥으로 만든 선이 잘 어울릴 것이다. 이번에 소개할 예시는 극단적인 선의 질서와 구성이 모티브에 들어맞는 경우다. 그러나 대부분의 숏에서는 이렇게 뻣뻣한 리듬이 잘 어울리지 않을뿐더러 작품이 단조로워진다.

다양한 선의 리듬을 사용하여 다른 감정을 불러일으키자. 일단 화면 구성에 선을 몇 개만 사용하다가 점점 늘리는 것으로 시작한다. 혼란함, 빽빽함, 고요함, 우아함 같은 형용사에 어울리는 시각적 리듬을 찾아보자. 이를 이해하고 나면 복잡한 숏에도 같은 원칙을 적용할 수 있다. 자연, 예술 작품, 건축에서 발견되는 놀라운 선의 리듬을 분석하면서 다양한 리듬이 감정에 끼치는 영향을 살펴보자. 이를 통해 시각적 리듬이라는 개념과 그에 따른 감정의 영향을 이해할 수 있어야 한다.

비슷한 선을 반복해서 그으면 화면에 리듬이 생겨난다.

아래와 같이 간격을 고르게 반복하면 규칙적인 리듬이 생겨난다. 이런 리듬은 자연에서 찾아보기 어려우며, 화면이 지나치게 정돈되어 지루해 보인다.

아래와 같이 간격이 고르지 않으면 불규칙한 리듬이 생겨난다. 이런 리듬은 자연스럽게 느껴지며, 변화를 통해 화면 구성에 시각적 재미를 더한다.

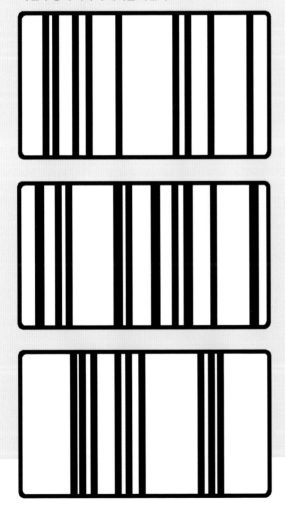

캐릭터 배치에 일정한 리듬을 주어 숏에 적용해보자. 아래의 화면 구성은 낯설고 인위적으로 느껴진다. 기계나 독재를 다룬 경우에 알맞을 수 있다.

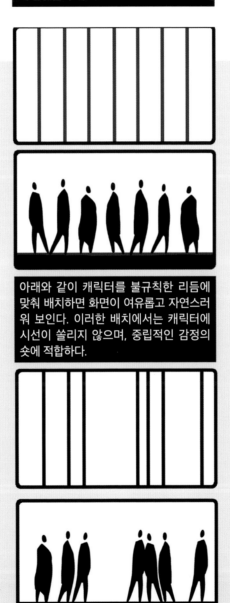

아래와 같이 캐릭터를 불규칙한 리듬에 맞춰 배치하면 화면이 여유롭고 자연스러워 보인다. 이러한 배치에서는 캐릭터에 시선이 쏠리지 않으며, 중립적인 감정의 숏에 적합하다.

단순한 구조의 구성으로 실험해보면 리듬이 얼마나 변화무쌍한지를 알 수 있다. 화면에 3개의 직선을 다르게 배치하는 것만으로도 분위기가 얼마나 달라질까?

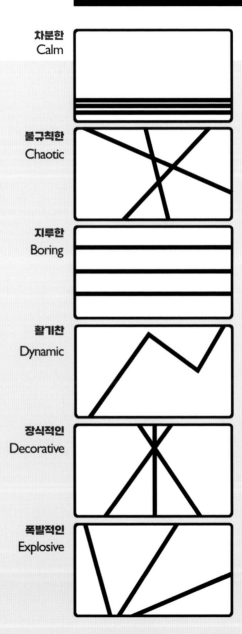

차분한
Calm

불규칙한
Chaotic

지루한
Boring

활기찬
Dynamic

장식적인
Decorative

폭발적인
Explosive

화면 속 선이 관객에게 미치는 영향을 알았다면 이제 프레임을 구성할 때 배운 것을 적용해보자. 이미지에 구조적 선을 디자인하여 선의 방향과 특성 및 선 사이의 관계를 통해 숏의 분위기와 내용을 발전시키는 것이다.

여기에 소개한 개념을 실제로 활용하면 이론을 더욱 잘 이해할 수 있다. 연습을 통해 앞서 배운 것을 깊게 이해하고 자신만의 독특한 접근 방식으로 발전시켜보자. 시간이 지나면 선을 몇 개만 배치해도 아주 멋진 숏을 만들 수 있을 것이다.

SHAPE

형태

SHAPE 형태

프레임 속의 것들을 더 이상 '사물'로 보지 않으면 화면을 형태들의 집합으로 분리할 수 있다는 사실을 알게 된다. 형태는 화면 구성의 기초를 이루며, 전체적인 화면 구성과 그것이 주는 인상에 영향을 미친다.

이미지 안에서 사물, 색상, 톤으로 둘러싸인 영역이 형태다. 영상을 구성할 때 형태는 숏의 가독성과 감정적 영향에 중요한 역할을 한다. 형태를 다루는 방법을 배우면 같은 산을 그려도 가파르고 위험하거나, 완만하고 지루해 보이거나, 또는 재미있고 매력적으로 느껴지게 만들 수 있다. 이번 장에서는 기본 형태를 보는 방법과 형태를 활용해 화면을 더욱 활기차게 구성하는 방법을 배울 것이다.

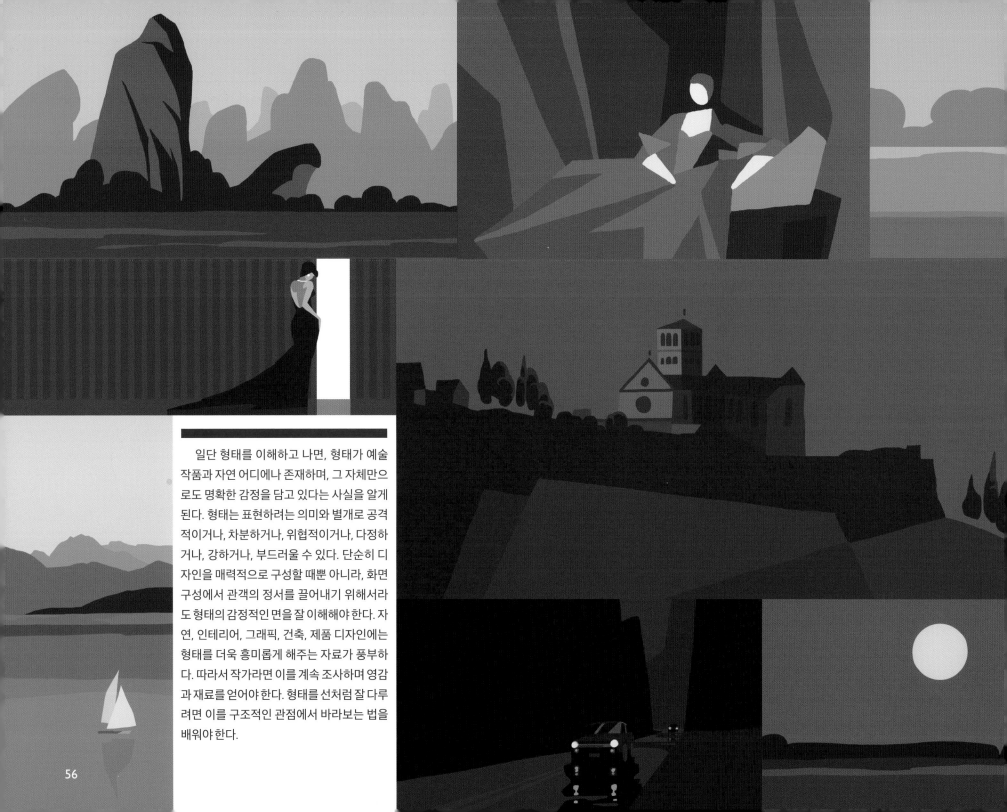

일단 형태를 이해하고 나면, 형태가 예술 작품과 자연 어디에나 존재하며, 그 자체만으로도 명확한 감정을 담고 있다는 사실을 알게 된다. 형태는 표현하려는 의미와 별개로 공격적이거나, 차분하거나, 위협적이거나, 다정하거나, 강하거나, 부드러울 수 있다. 단순히 디자인을 매력적으로 구성할 때뿐 아니라, 화면 구성에서 관객의 정서를 끌어내기 위해서라도 형태의 감정적인 면을 잘 이해해야 한다. 자연, 인테리어, 그래픽, 건축, 제품 디자인에는 형태를 더욱 흥미롭게 해주는 자료가 풍부하다. 따라서 작가라면 이를 계속 조사하며 영감과 재료를 얻어야 한다. 형태를 선처럼 잘 다루려면 이를 구조적인 관점에서 바라보는 법을 배워야 한다.

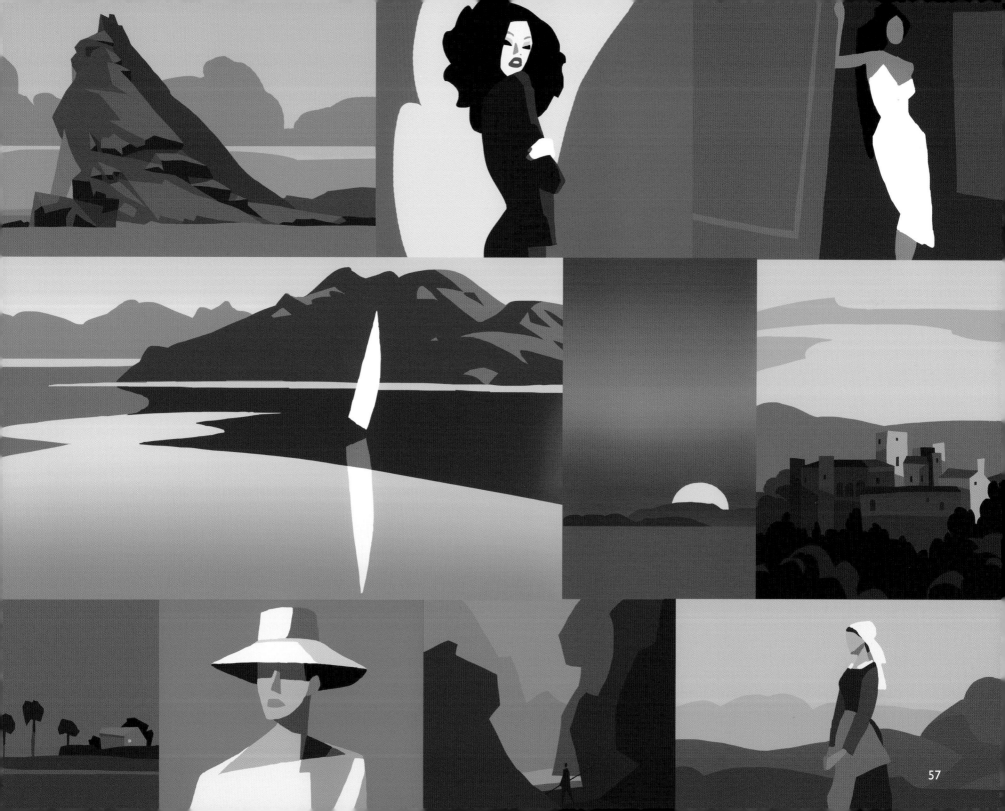

57

DISCOVERING SHAPE

형태 발견하기

좋은 구성은 복잡한 영화 프레임 이면에 기본적으로 잘 구성된 몇 가지 색조 형태로 이루어져 있다. 형태를 활용하여 표현해보기 전에, 세부 요소, 3차원, 특히 눈에 보이는 것의 선입견에 속지 않고 프레임의 형태 구성에 집중하는 연습을 해야 한다. 카펫은 사각형이어야 한다고 생각할지라도 관점, 렌즈 선택, 빛과 그림자의 움직임에 따라 프레임 속 카펫을 표현하다 보면 기존과는 전혀 다른 형태가 나올 수도 있다. 이러한 연습이 자연스러워질 때까지 화면 구성이

무엇을 의미하는가보다는 추상적인 색과 색조 분할에 집중해보자.

화면의 구성은 포지티브 형태(소재의 형태)와 네거티브 형태(배경의 형태)로 이루어진다. 포지티브 형태는 어두운 톤과 색으로 구성되어 있지만, 네거티브 형태는 밝은색 또는 빈 공간으로 이루어진다. 프레임이 잘 구성되었는가는 이 두 형태에 달려 있다. 좋은 형태를 만드는 원칙도 두 형태에 모두 적용된다.

모든 화면은 여러 기본 형태로 구성된다.

프레임을 형태로 나누는 기초 단계는 색과 톤의 변화를 몇 가지 기본 명도로 단순화하는 것이다.

58

형태가 영화 프레임이나 실제 상황에서 완벽히 생생하게 나타나는 경우는 드물지만, 이렇게 쉽게 단순화할 수 있다.

어두운 부분을 포지티브 형태라고 부른다.

빈 공간이나 밝은 부분은 네거티브 형태라고 부른다.

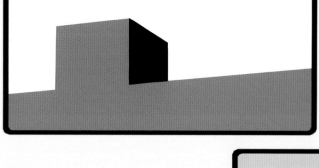

커다란 톤 덩어리가 프레임에서 어떻게 형태로 바뀌는지 살펴보자. 중요하지 않은 디테일은 생략하고, 단순하게 그리면서 윤곽을 넓히면 된다.

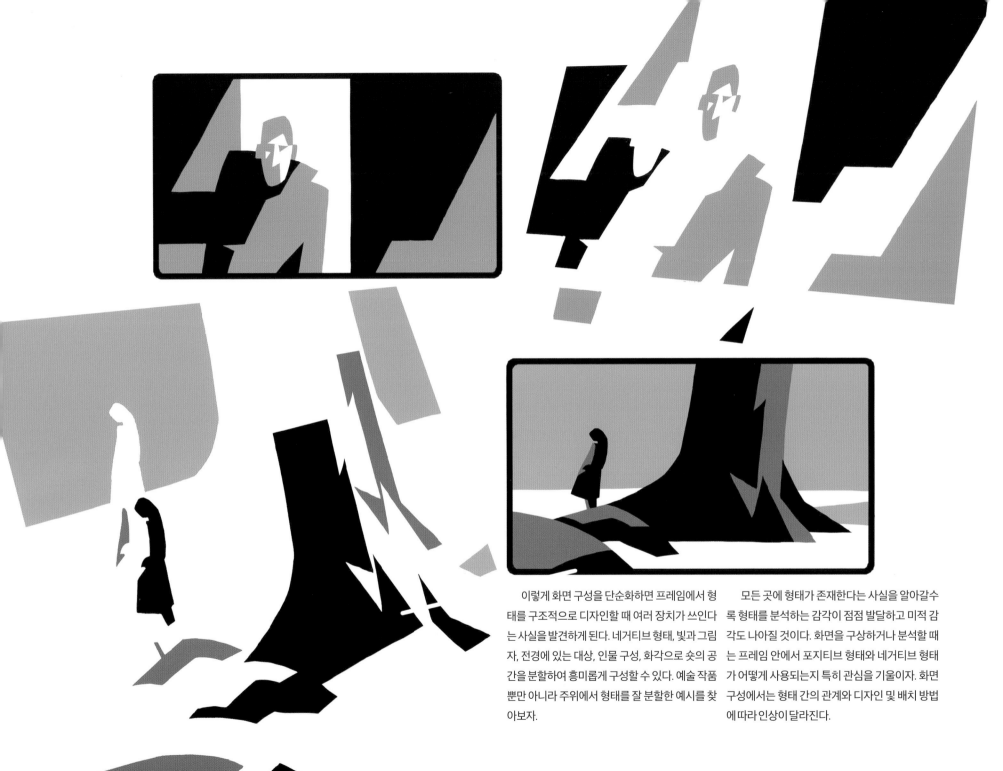

이렇게 화면 구성을 단순화하면 프레임에서 형태를 구조적으로 디자인할 때 여러 장치가 쓰인다는 사실을 발견하게 된다. 네거티브 형태, 빛과 그림자, 전경에 있는 대상, 인물 구성, 화각으로 숏의 공간을 분할하여 흥미롭게 구성할 수 있다. 예술 작품뿐만 아니라 주위에서 형태를 잘 분할한 예시를 찾아보자.

모든 곳에 형태가 존재한다는 사실을 알아갈수록 형태를 분석하는 감각이 점점 발달하고 미적 감각도 나아질 것이다. 화면을 구상하거나 분석할 때는 프레임 안에서 포지티브 형태와 네거티브 형태가 어떻게 사용되는지 특히 관심을 기울이자. 화면 구성에서는 형태 간의 관계와 디자인 및 배치 방법에 따라 인상이 달라진다.

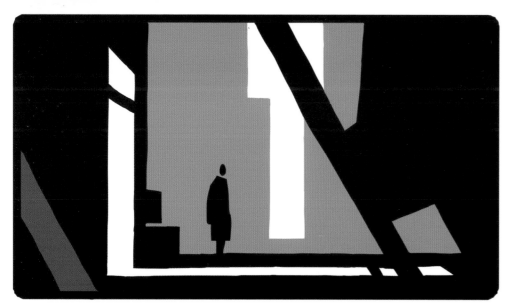

형태를 포지티브 형태와 네거티브 형태로 나
눠서 파악하면 프레임을 그래픽으로 분할하는
작업에 집중할 수 있다. 지금 단계에서는 형태의
의미보다는 형태 간 상호작용을 파악하는 게 더

중요하다. 여기에 어울리는 모티브를 추가하여
스토리텔링을 발전시키는 방법은 나중에 배울
테니 지금부터 미리 걱정할 필요는 없다.

프레임에서 주요 형태를 찾아내는 것이 익숙
해졌다면 훌륭한 형태 구성의 기초를 이루는 3
가지 원칙을 알아보자. 바로 판독성, 시각적 흥
미, 감정적 정확성이다.

LEGIBILITY

판독성

우선 좋은 형태는 알아보기 쉬워야 한다.
세상의 모든 예술은 난해한 표현일수록 관
객의 이해를 얻을 수 없다. 영화에서는 시간
이라는 요소를 추가로 고려해야 하는 만큼
다른 매체보다 판독성이 더 중요하다. 각 숏
은 다른 숏으로 넘어가기까지 몇 초 안에 필
요한 것을 모두 전달해야 한다. 만약 관객이
특정 형태를 판독하려고 애쓴다면, 숏에서
의도한 것을 알지 못한 채 귀중한 시간만 날
리게 될 것이다. 이 때문에 영화에서 형태를
구성할 때는 판독성을 고려해야한다.

프레임을 구성할 때 소재와 실루엣 또는
양식화된 소품을 일부 포함하는 경우가 많
다. 또한 하나의 형태와 다른 형태를 포개어
이미지에 깊이를 주고 시각적 흥미를 더하
기도 한다.

형태가 너무 복잡하거나 배치나 디자인이 좋지 않으면 판독성 좋은 이미지를 만들기 어렵다. 형태를 단순하고 명확하게 만들면 이미지가 개선되어 영화의 판독성을 높일 수 있다.

만들어 놓은 형태가 알아보기 쉬운지 분석해 보자. 특정 형태가 어떠하다는 기존의 생각을 버리고 웬만한 사람이 보고서 바로 이해할 수 있는지 객관적으로 질문해보자. 비주얼 스토리텔러로서 프레임 안에 넣은 요소로 세계 전체를 묘사해야 한다는 점을 꾸준히 의식해야 한다. 이를 위해서는 해당 요소가 알아보기 쉬워야 한다.

의미를 어렴풋하게 전달하거나 분위기를 통해서만 은은하게 표현하는 방식이 적절할 때도 있다. 이런 방식을 사용하면 안 된다는 뜻이 아니다. 그런 방식은 이야기에서 특정 순간의 분위기를 만들고 전달할 때 가장 효과적이다. 일부러 애매하게 연출하는 것과 의도치 않고 불분명해지는 것을 확실히 구분해야 한다.

일부러 애매하게 연출한 숏이란, 프레임 속 하나 또는 몇 개의 형태를 모호하게 만들어서 해당 숏의 의미를 바꾸거나 불가사의한 느낌을 더하는 경우다. 예를 들어, 캐릭터가 그늘 속에 서 있는 어두운 숏에서 특별한 움직임이 나타나기 전까지 그 형체가 거기 있는지조차 알아보기 어려울 정도로 어둡게 연출할 수도 있다. 이렇게 불분명하게 연출한 숏은 전적으로 계획된 것이므로 장면이 진행되면서 명확성 부족은 자연스레 해결된다.

하지만 프레임의 형태를 부주의하게 구성하여 의도치 않게 불분명한 연출이 이루어지면 불가사의보다는 혼란에 가까운 결과가 나온다. 그럼에도 관객이 이러한 형태를 잘 알아봐주기를 바라겠지만, 조악한 배치와 희미한 실루엣 때문에 시각적인 혼란스러움만 더해질 뿐이다. 해당 형태의 의도를 정확히 전달하지 못한다면, 관객에게 아예 무시당하는 편이 낫다. 하지만 최악의 경우 관객은 혼란스러워하며 해당 장면을 오해할 수도 있다.

형태를 제대로 파악하게 하려면 실루엣을 명확하고 알아볼 수 있게 디자인해야 한다. 만약 형태를 모두 까맣게 채운다면, 그것의 포지티브 형태와 네거티브 형태가 무엇을 의미하는지 충분히 알려줄 수 있을까? 형태들을 서로 겹쳤을 때, 각각의 형태를 여전히 제대로 알아볼 수 있을까? 더 나아가 전체적으로 봤을 때, 프레임 속 포지티브 형태와 네거티브 형태로 화면을 쉽게 알아볼 수 있어야 한다. 가장 간단하게는 네거티브 형태를 배경으로 포지티브 형태를 배치하거나 그 반대로 하는 방법이 있다.

마지막으로 화면 속 주요 형태를 3~5가지로 제한해보자. 눈이 동시에 받아들일 수 있는 정보량에는 한계가 있다. 항상 화면 구성에 가장 필요한 것만 배치해 단순화할 수 있어야 한다.

VISUAL INTEREST

시각적 흥미

구조적 역학이 잘 드러나는 이미지에는 시각적으로 흥미로운 형태가 포함된다. 일단 그러한 형태들을 찾아내기 시작하면, 그것이 시각적으로 흥미로운지 아닌지 신기할 정도로 확실하게 구분할 수 있다. 이와 같은 구성 요소는 같은 모티브를 다루면서도 관심을 더 끌거나 놓치는 차이를 만들어내기도 한다. 시각적으로 흥미로운 형태를 만드는 비결은 다양성이다.

다양성은 인간의 경험의 근본이다. 모든 사물과 사람이 똑같아 보이는 세상을 상상해보자. 모든 시간과 장소에서 같은 색과 건축물이 존재한다면 아름다움마저도 따분해 보일 것이다. 모든 것이 획일적이고 단조로우면 인간미 없고 차갑다. 계속해서 새로움과 즐거움을 느끼려면 시각적 경험에 변화를 줘서 더욱 자극해야 한다. 형태에서도 이를 축소한 동일한 원리가 적용된다.

하나의 형태에 다양성이 존재하고, 그러한 형태들이 서로 다르게 구성된 화면은 그렇지 않은 화면보다 시각적으로 흥미롭다. 실루엣, 크기 차이, 프레임으로 숏을 다양하게 분할하면 시각적 효과가 고조된다. 이러한 다양성은 더욱 역동적으로 관객의 관심을 유도하며 시선을 붙잡는다.

다만 이를 위해서는 다양성의 정도를 조절해야 한다. 아주 다양하더라도 격렬하고, 체계적이지 않고, 연관성이 없으면 시각적으로 흥미로울 수 있어도 의도한 대로 만들어내기는 어렵다. 화면의 요소 중 대비되는 것들은 조화, 가독성 등과 균형을 이루어야 한다. 어떤 시나리오에 다양성이 '너무 많은지' 또는 '너무 적은지' 이해하기까지는 약간의 연습이 필요할 수 있다. 하지만 그 과정을 견뎌내면 결국 익숙해질 것이다.

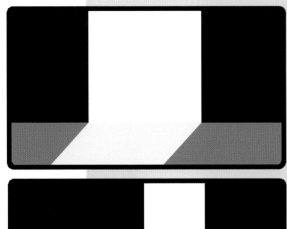

이 그림은 프레임이 가장 지루한 형태로 분할되어 있다. 가장 눈에 띄는 흰색 가장자리의 크기와 형태가 동일하다. 구성 요소들이 엉성하게 짜여 있어 형태들이 나란히 떠다니는 것처럼 보이기도 한다. 또한 가장 두드러진 형태가 프레임 정중앙에 있어서 어떤 요소로도 대칭을 깨기 어려워 보인다.

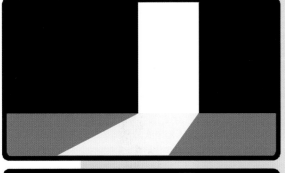

이 그림은 가장 눈에 띄는 형태가 높이와 넓이가 다르고 비대칭으로 배치되어 형태들 간에 다양성이 생겼기 때문에 조금 나아 보인다.

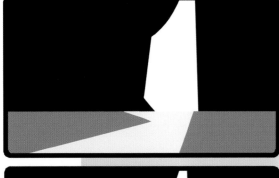

이 그림은 형태들이 시각적으로 흥미롭게 분할되어 있다. 가장 눈에 띄는 형태의 가장자리가 특징과 크기 면에서 다양하며, 프레임 안에서 다른 형태와 잘 어울리게 배치되어 있다. 각 형태에 다양성이 있으면서도 화면이 전체적으로 조화롭다.

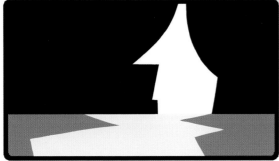

이번에는 다양성이 너무 지나쳤다. 모든 면에서 극도로 다양해서 형태들이 본래의 온전함을 잃었다. 또한 형태, 스타일, 크기 면에서 어느 하나 눈에 띄는 것이 없고, 화면 구성이 하나로 조화를 이루지 못하고 있다.

아래는 캐릭터 뒤쪽의 형태들이 불규칙하게 공간을 분할하여 시각적으로 흥미롭다. 화면을 구성할 때 프레임 안에서 흥미로운 분할을 끌어낼 수 있는 요소를 찾아보자.

활기가 매우 떨어져 보일 뻔한 화면에 커튼 형태로 비대칭과 대비감을 더해서 엄청난 시각적 흥미를 불어넣었다.

차이가 있긴 하지만 화면의 모든 형태가 같은 공간에 있는 것처럼 표현하는 방법이 있다. 그중 하나가 같은 계열에 속하는 다양한 형태로 화면 구성을 묶는 것이다. 그러나 색 구성에서 조화, 보색, 근접 보색을 고려하듯 다른 계열의 형태로도 충분히 잘 조합할 수 있다. 얼마만큼 다양성을 주어 충분한 차이를 만들지, 어느 정도의 다양성을 과하다고 인식할지는 결국 개인의 예술적 판단이다. 하지만 이것을 정확히 판단해내는 능력은 반드시 발전할 것이다.

주위에 있는 형태를 꾸준히 분석하고 실험해보자. 예술가와 영화감독이 시각적으로 흥미로운 프레임을 만들기 위해 실루엣과 형태의 크기를 어떻게 분할하는지 연구해보자. 섬네일이나 사진 또는 사용한 형태의 추상적인 면에 집중하여 추상적인 그래픽 화면을 실험해보자. 해당 프레임에서 가장 두드러진 형태는 무엇인가? 그 형태는 경계 안에서 다양성을 지니고 있는가? 화면 속 다른 형태와는 어떠한 관계를 맺는가? 이렇게 시각적으로 흥미로운 형태들이 잘 짜인 이미지에서 그 구성 요소를 알아볼 수 있게 통찰력을 기르는 훈련을 해보자. 그러면 자신의 숏에서 시각적으로 흥미로운 형태를 만들어낼 수 있다.

비율과 디자인 면에서 약간의 차이는 있어도, 같은 기본 형태에서 파생된 것들이 모여 있으면 같은 계열에 속해 있다고 본다.

비슷한 형태를 모으면 조화로운 화면을 만들 수 있으며, 구성 요소를 연결하는 동시에 이미지에 다양성을 더할 수 있다.

여기서는 원을 반복하여 프레임을 한데 묶으면서, 동시에 크기 차이로 이미지에 흥미를 더해주고 있다.

여기서는 전혀 다른 계열의 형태가 포함되어 있다. 이 경우 프레임 안의 구성 요소를 묶어주는 것이 없어서 이미지에 통일성과 매력이 부족하다.

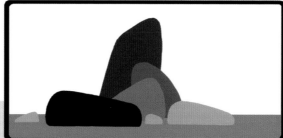

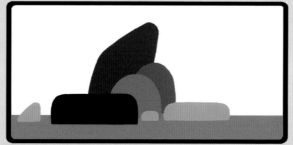

같은 계열의 형태들은 다른 계열의 형태들에 비해 조화롭게 배치하기가 쉽다.

또한 다른 계열의 형태로 프레임 안의 초점과 대비되는 배경을 만들 수 있다. 아래 두 그림을 보면, 아래쪽 그림의 원이 위쪽 그림의 사각형보다 더 눈에 띈다.

일단 원칙을 이해하면 프레임 전체에 여러 형태를 통합하여 더욱 복잡하게 구성할 수 있다.

SHAPING EMOTIONS
감정 형성하기

이미지의 형태 유형과 크기 관계는 화면의 분위기에 큰 영향을 미친다. 특정 형태와 크기의 대비는 시각적인 긴장감이 생기지만, 어떤 대비감은 긴장감을 줄이기도 한다. 즉 숏의 기본 구조에 있는 형태를 고려하며 화면을 구성하면 서사적 순간을 시각적으로 증폭할 수 있다.

추상적인 그림에서는 형태가 어떤 것을 특정하지 않을 때도 이를 조절하여 정서적 반응을 끌어내고는 한다. 이를 통해 실제 공간과 캐릭터를 다룬 화면 구성을 강화할 수도 있다. 예를 들어 캐릭터를 둘러싼 프레임에서 네거티브 형태를 직각이나 곡선보다는 삐죽삐죽한 깨진 삼각형으로 구성하면 훨씬 더 위협적으로 느껴진다. 이는 프레임에서 세트 디자인이나 자연스레 생긴 소품을 자연스럽게 배치하여 만들 수 있다. 이러한 효과는 앞서 이미지의 심리학에서 다룬 연상의 개념을 바탕으로 한다. 일반적으로 날카로운 형태는 위협적인 상황을 떠올리게 하여 둥근 형태보다 더 위험해 보인다.

개별 요소의 본질을 넘어서 다양한 형태 간의 조화와 대비는 화면의 인상을 바꾼다. 일반적으로 같은 형태들로 화면을 구성하면(예: 도시의 스카이라인에서 볼 수 있는 반복되는 직사각형) 더욱 조화로워 보인다. 조화로운 형태는 아름답고 장식적이거나, 평온하고 패턴이 반복되는 디자인으로 화면을 구성할 때 효과적이다. 이렇게 비슷하지만 어느 정도 다양성이 있는 형태로 구성하면 시각적으로 매우 흥미로워진다.

반면 형태와 크기를 대비하면 화면이 시각적으로 강렬해진다. 예를 들어, 크기의 차이가 심하면 프레임 안의 시각적인 에너지가 증가해 더욱 극적인 느낌이 난다. 굵고 압도적인 기둥 옆에 사람이 서 있는 숏은 가늘고 우아한 기둥 옆에 서 있는 사람의 숏과 인상이 전혀 다를 것이다.

예술 작품, 건축, 자연을 연구하고, 기초를 이루는 형태가 어떤 정서를 불러오는지 분석하자. 형태의 종류, 크기 관계 또는 조화와 대비 중 무엇이 감정에 가장 큰 힘을 미치는가? 이러한 측면에 대한 감각을 키우면 수집할 시각적 자료도 늘어나고, 뜻밖의 방법으로 정서를 적용할 수 있다. 일단 기본 개념을 이해하고, 이와 관련한 다양한 요소에 활용해보자.

같은 기본 모티브라도 다양한 형태를 사용하면 매우 다른 정서를 불러온다. 아래의 화면 구성에서 각각 어떤 감정이 느껴지는가?

아래의 하얀 정사각형은 프레임에서 큰 자리를 차지하고 있다.

위의 하얀 정사각형은 위쪽의 정사각형과 같은 형태지만 더 크고 검은 정사각형에 깔린 것처럼 보인다.

공간을 세분하면 프레임 안의 대비감과 에너지가 생겨나므로 정서가 매우 강렬해진다. 이때 작은 형태들을 모아서 프레임 안의 큰 패턴에 어울리도록 구성해야 한다.

이 두 숏은 기본적으로는 같은 것을 묘사하고 있지만 느낌은 전혀 다르다. 이는 프레임 안의 포지티브 형태와 네거티브 형태 사이에 크기와 반복이 다르기 때문이다.

　　며칠간 형태 '렌즈'를 착용하고 주변의 형태를 집중해서 관찰해보자. 방에 앉아 있을 때 실루엣이나 그 밖의 눈에 띄게 톤이 구분되는 형태를 살펴보라. 그것이 공간의 느낌과 어떻게 연관되어 있을까? 형태가 훨씬 거칠거나 캐리커처 같다면 어떤 느낌일까? 좀 더 부드럽거나, 실루엣이나 크기가 다양하지 않다면 어떨까? 도시를 걸어 다니거나 그림을 감상할 때, 또는 사람들을 관찰할 때 속으로 이런 질문을 던지고 답해보자.

　　영화를 볼 때 소리를 끄거나 흥미로운 숏에서 재생을 멈추고 섬네일을 재빨리 스케치하면 프레임에서 큰 형태를 분할하는 방법을 이해할 수 있다. 영화감독이 프레임 안에서 원하는 형태를 만들기 위해 빛, 전경의 요소, 전체 프레임을 어떻게 구성했는지 주목해야 한다. 그러면서 앞서 했던 것과 똑같은 질문을 속으로 해보자. 그렇게 얻은 아이디어 중 일부를 차용해 자신의 화면을 평가해보고 또 어디에 사용할 수 있을지 고민해보자.

VALUE

명도

VALUE

명도

명도란 화면에서 무언가가 얼마나 밝은지 또는 어두운지를 의미한다. 톤(tone)이라고 표현하기도 한다. 모든 색은 채도를 줄이면 이에 대응하는 그레이 스케일이 된다. 대부분의 이미지가 색으로 이루어졌다고 생각할 수 있지만, 프레임에서 명확성과 분위기에 가장 큰 영향을 미치는 것은 바로 기본 흑백 구조다.

톤이 작용하는 방식, 그리고 톤으로 이야기를 더욱 잘 전달하는 기본 원칙을 이해해야 관객이 공감하는 숏을 구성할 수 있다. 이번 장에서는 명도를 다양하게 조절해서 숏을 구성하고 정서를 불러내는 방법을 알아보려 한다. 명도를 파악하는 방법부터 배워보자.

비주얼 스토리텔러들은 산업 초창기부터 명도가 가진 서사의 힘을 사용해왔다. 컬러 매체가 생기기 한참 전부터 만화, 일러스트레이션, 영화, 예술은 모두 초창기 흑백으로만 이야기를 전달해왔다. 안타깝게도 이로 인해 흑백 화면은 구식이라는 인식이 생겼고, 사람들은 흑백으로 작업하는 방식을 꼭 배우지 않아도 된다고 여기게 되었다. 아주 심각한 오해다.

동네 영화관에 가서 영화를 관람할 때 여러분은 자신이 흑백 영화를 보고 있다는 걸 모를 수 있다. 하지만 사실 수천 개의 컬러로 된 숏의 바탕에는 촬영한 화면을 하나로 묶는 흑백 구조가 존재한다.

SEEING
VALUE
명도 파악하기

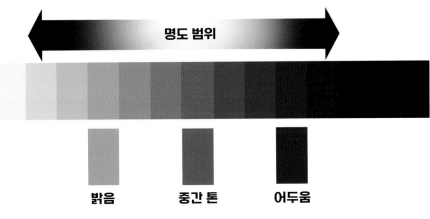

그레이 스케일은 흰색부터 검은색까지 다양한 회색 색조가 연속되는 척도다. 명도를 완전히 터득하려면 색을 보았을 때 우선 그레이 스케일에서 어느 부분에 해당하는지 알아야 한다.

명도 범위

밝음　　**중간 톤**　　**어두움**

구조적인 관점에서 명도를 파악하려면 2가지를 배워야 한다. 색을 보고 그레이 스케일에서 그 색이 어디에 위치하는지 확인하는 방법과 이미지의 명도 범위를 밝음, 중간 톤, 어두움으로 단순화하는 방법이다.

색을 보고 그레이 스케일에서 해당 명도를 정확히 찾아내기까지 시간이 좀 걸릴 수 있다. 짐작한 명도가 실제 색과 일치하는지 그레이 스케일을 비교하는 일종의 '측정' 과정을 거쳐야 하기 때문이다. 영화 프레임으로 명도를 연구하고, 포토샵 같은 프로그램을 사용해 이미지의 채도를 낮추고 비교해보며 명도를 파악하는 연습이 필요하다. 이 과정에서 실수를 하면서 패턴을 발견할 가능성이 높다. 밝은색이 더 밝아야 하지 않을까? 중간색이 사실은 어두운색이어야 하지 않을까? 밝은 쪽과 어두운 쪽 중에서 어디에 가까운지 메모해가며 정확히 파악할 수 있을 때까지 계속 수정하자.

명도를 파악하는 또 다른 이유는 단순화하는 방법을 배우기 위해서다. 톤을 잘 활용하려면 우리가 다룰 수 있는 방식으로 명도를 처리하는 체계를 구축해야 한다. 이미지의 복합적인 색조를 밝음, 중간 톤, 어두움으로 폭넓게 압축하면 불필요한 디테일에 혼란스러워하지 않고 화면의 본질을 파악할 수 있다. 이렇게 색조를 단순화하면 화면에서 하나의 기준으로 여러 명도를 빠르게 구성해볼 수 있다.

일단 이런 식으로 세상을 바라보면, 어디서든 색조 효과가 적용된 예시를 발견할 수 있다. 색의 이면을 보기 시작하면 좋은 화면 구성에서 명도 패턴을 어떻게 사용했는지 직관적으로 이해하며, 자신이 만드는 장면에 해당 패턴을 적용할 수 있을 것이다.

각각의 프레임에 그레이 스케일의 전체 명도를 전부 사용하는 경우는 거의 없다. 모든 장면은 물론 해당 장면의 모든 부분에는 일정한 명도 범위가 있다. 이는 밝음과 어두움이라는 극단적인 명도 사이를 메우는 그레이 스케일 가운데 해당 부분이 어느 범위만큼 사용되었느냐에 따른다.

이후 각각의 명도 범위는 길이와 위치에 따라 특정 부분이나 그림에서 밝음, 중간 톤, 어두움으로 나뉠 수 있다. 어떤 그림에서 가장 어두운 톤이 실제 그레이 스케일에서는 중간 톤에 불과할 수도 있고, 어떤 숏에서 가장 밝은 부분이 다른 부분의 명도 범위에서는 어두운 톤이라고 생각될 수도 있다. 적절한 명도 범위를 이해하고, 디자인하고, 따르는 것이 화면 구성의 성패를 좌우한다.

마치 음악의 옥타브처럼 그레이 스케일의 서로 다른 톤은 서로 결합하여 색조를 형성할 수 있다. 명암을 나타내는 색과 이미지 색조를 표현하는 색상을 번갈아 배치하면 매우 색다른 감정을 불러일으킬 수 있다.

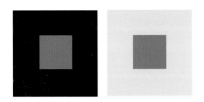

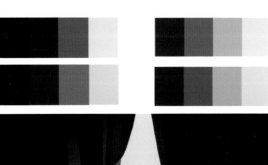

명도는 상대적이다. 톤이 어둡거나 밝게 보이는지는 해당 부분의 명도 못지않게 그 주변의 명도에 달려 있다. 위쪽의 두 그림에는 중간쯤에 동일한 회색 사각형이 있다. 그럼에도 우리는 시각 구조 때문에 어두운색으로 둘러싸인 왼쪽 사각형이 오른쪽보다 더 밝다고 믿게 된다.

모든 색마다 각자 대응하는 색조가 있다. 그레이 스케일에서는 색의 명도가 똑같은 위치에 있더라도 색조는 다양할 수 있다.

명도를 쉽게 다루려면 프레임에 담으려는 명도의 시각적 복잡성을 밝음, 중간 톤, 어두움으로 간단히 압축해 구분해야 한다.

이를 역으로 진행할 수도 있다. 화면을 구성할 때 프레임에 주요 명도만 구분하여 기본 색조를 스케치한다. 일단 스토리에 필요한 만큼 색조 스케치를 연습한 다음, 명도와 색에 복잡성을 더해 섬네일에 만들어 놓은 본래 명도를 반영하자. 이렇게 근본적인 수준에서 프레임의 명도 구조를 파악하게 되면 작은 디테일에 시선을 빼앗기지 않고 명도의 폭넓은 분포에 집중할 수 있다.

명도 나누기
VALUE
DISTRIBUTION

명도 나누기란 프레임 내부에서 밝음, 중간 톤, 어두움을 세심하게 구성하는 것을 의미한다. 명도를 잘 나누면 화면 구성을 쉽게 파악하고 균형 잡힌 형태로 만들 수 있다. 과거의 실사 영화를 보면 명도 나누기가 잘된 사례가 많다. 이러한 영화는 대부분 흑백 영화이며, 스토리텔러라면 영화 장면에서 명도를 어떻게 사용하는지 쉽게 알 수 있다. 프레임 안에서 명도가 어떻게 분포되어 있는지 유심히 살펴보고, 화면을 3가지 기본 명도로 나눠보자.

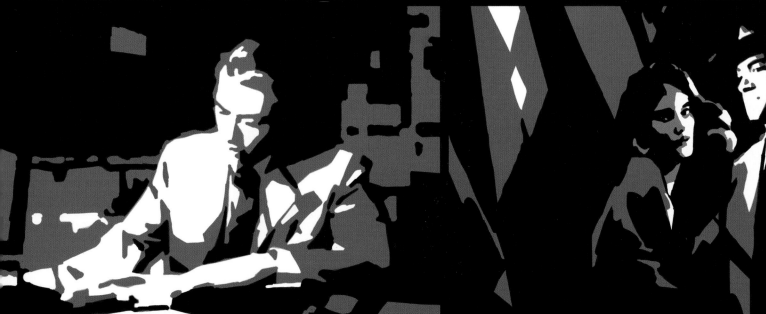

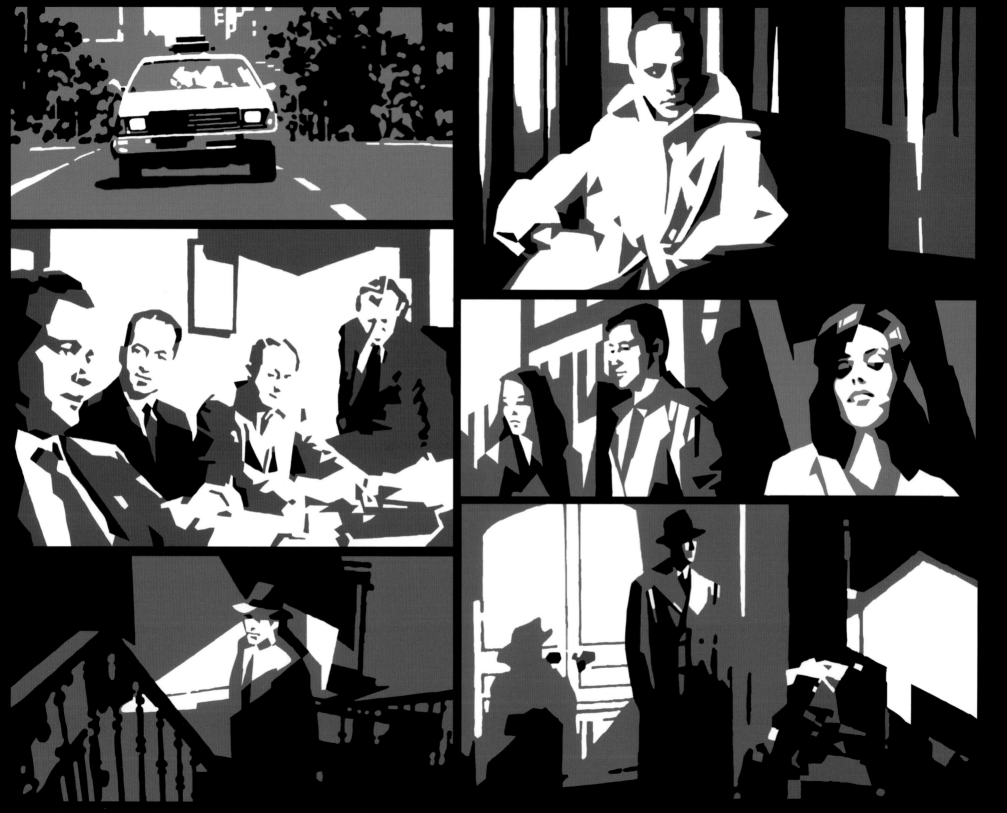

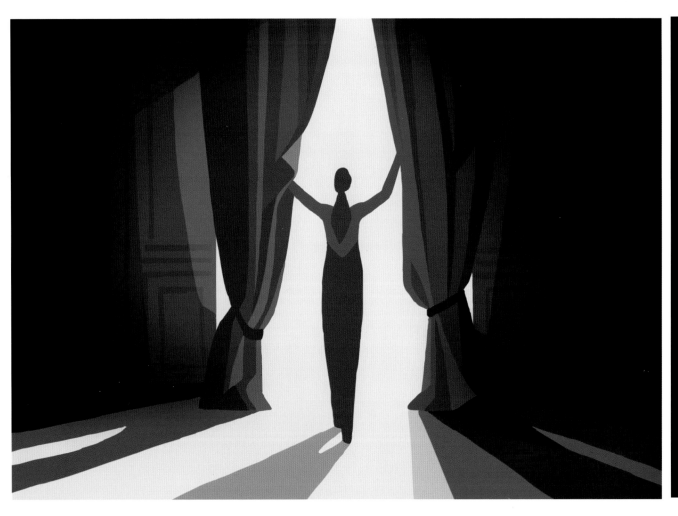

명도 나누기의 장점은 경제성이다. 영화의 화면 구성은 보는 즉시 알 수 있어야 하므로 관객이 짧은 순간에 파악할 수 있을 만한 개수의 형태만 담고 있어야 한다. 이를 위해 프레임 안의 수많은 개별 요소를 유사한 명도로 구성하여 3~5가지 색조로 단순화해야 한다.

명도를 이렇게 단순하게 나누려면 빛, 부분적인 색채, 프레임 구성을 신중하게 디자인해야 한다. 불필요한 형태나 명도 변화가 없도록 장면을 분석하자. 그리고 다음과 같은 질문을 떠올려보자. "어두운 형태 사이에 있는 하얀 커튼이 장면의 분위기나 내용에 무언가를 더하는가, 아니면 초점을 흐려놓는가? 회색 커튼으로 바꾸거나 흰색 커튼에 그림자를 드리워 더 넓고 어두운 부분과 섞이도록 하는 게 좋지 않을까?"

여러분이 존경하는 영화감독들이 이런 문제에 어떻게 접근했는지를 오른쪽에 있는 예시 그림들을 보며 연구해보자.

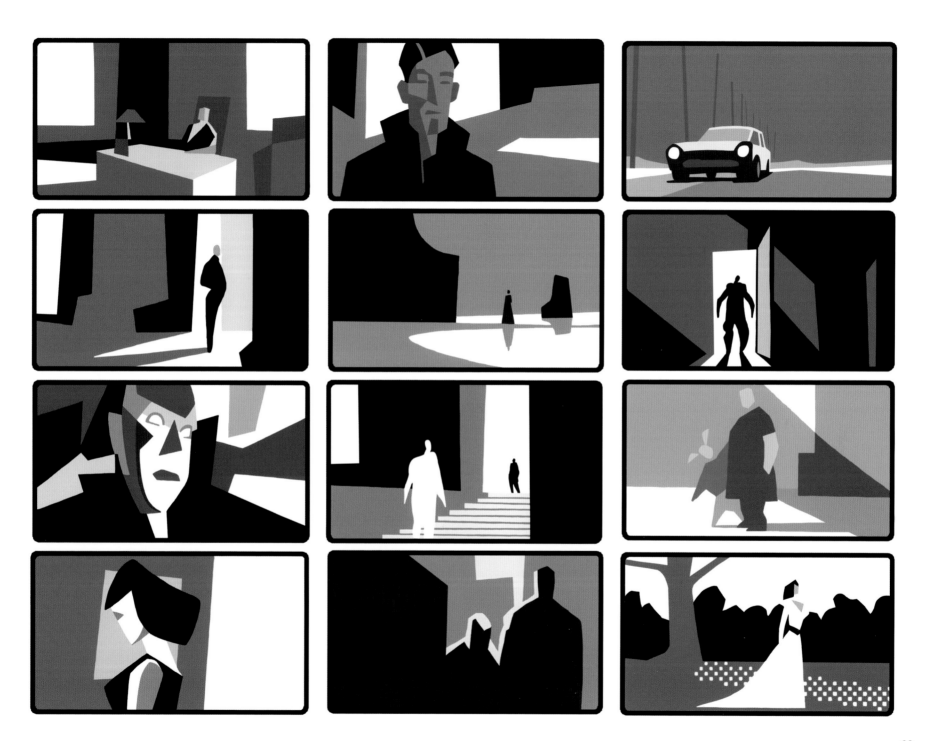

CONTROLLING
초점 제어
FOCUS

우리의 눈은 이미지의 명암 사이에서 시각적 차이가 가장 큰 부분에 끌린다. 프레임에 의도적으로 시각적 차이가 가장 큰 부분을 배치하면, 사람들의 시선을 유도할 수 있다.

보통은 장면에서 관람 포인트가 되는 부분의 명도에 큰 차이를 둔다. 캐릭터가 연기하는 영역 주변에 네거티브 형태를 두어서, 그들의 행동이 배경과 명확히 대비를 이루게 하는 것이다. 캐릭터 또는 카메라가 움직이면, 새로운 관람 포인트에서 명도가 가장 크게 대비되도록 화면을 재구성한다.

색조 대비는 상대적인 개념이다. 화면의 명도 범위에 따라 색조 대비는 흰색 형태 안의 검은색 형태처럼 극적일 수도 있고, 밝은 중간 톤 배경에 중간 톤 실루엣이 있을 때처럼 미묘할 수도 있다. 명도 범위가 바뀌면 대비되는 명도의 정의도 변한다. 예를 들어, 멀리 안개 속에 있는 배처럼 명도 범위도 미묘하고 명도 대비도 매우 작은 장면은 아주 조금만 색조에 변화를 줘도 관객의 주목을 끌 수 있다, 반면에 명도 범위는 물론 명도 대비가 큰 장면에 관람 포인트를 주려면 주변과의 명도를 크게 구분해야 한다.

캐릭터 주위에 네거티브 형태를 만들면 캐릭터의 동작을 화면 중심에 놓으면서 동시에 명도 대비도 만들 수 있다.

가장 대조적인 부분에 변화를 주면 관객이 처음 인지하는 대상이 바뀐다. 여기서는 그림이 캐릭터보다 시각적으로 더욱 흥미롭게 작용한다. 이러한 방법은 관객의 시선을 프레임의 특정 요소로 재빨리 끌어야 할 때 적용할 수 있다.

주요 초점을 만들기 위해 대비 효과를 항상 강하게 넣을 필요는 없다. 왼쪽 캐릭터는 화면의 다른 부분에 비해 명도가 약간 밝지만 가장 먼저 눈에 띈다. 색조 대비는 상대적이기 때문에 관객의 시선을 끌기 위해 화면에 충분한 대비감을 구성하는 작업도 명도 범위에 따라 달라진다.

VALUE
PATTERN
명도 패턴

전경, 중경, 원경으로 명확하게 나뉜 화면은
그렇지 않은 화면보다 파악하기 쉽다. 프레임 안
에서 시각적으로 명확하게 레이어(층)를 나누
는 방법 중 하나는 화면의 깊이감을 나타내는 단
계마다 명도 범위를 다르게 하는 것이다. 전경과
원경을 어둡게 하고 중경만 밝게 한다거나, 중경
과 원경을 모두 어둡게 하고 전경의 캐릭터를 밝
은 요소로 눈에 띄게 한다면 어떨까? 흥미를 유
발하려면 레이어마다 미세한 변화를 주어야 하
지만, 프레임 안에 설정한 깊이감의 범위를 벗어
나지 않도록 주의해야 한다.

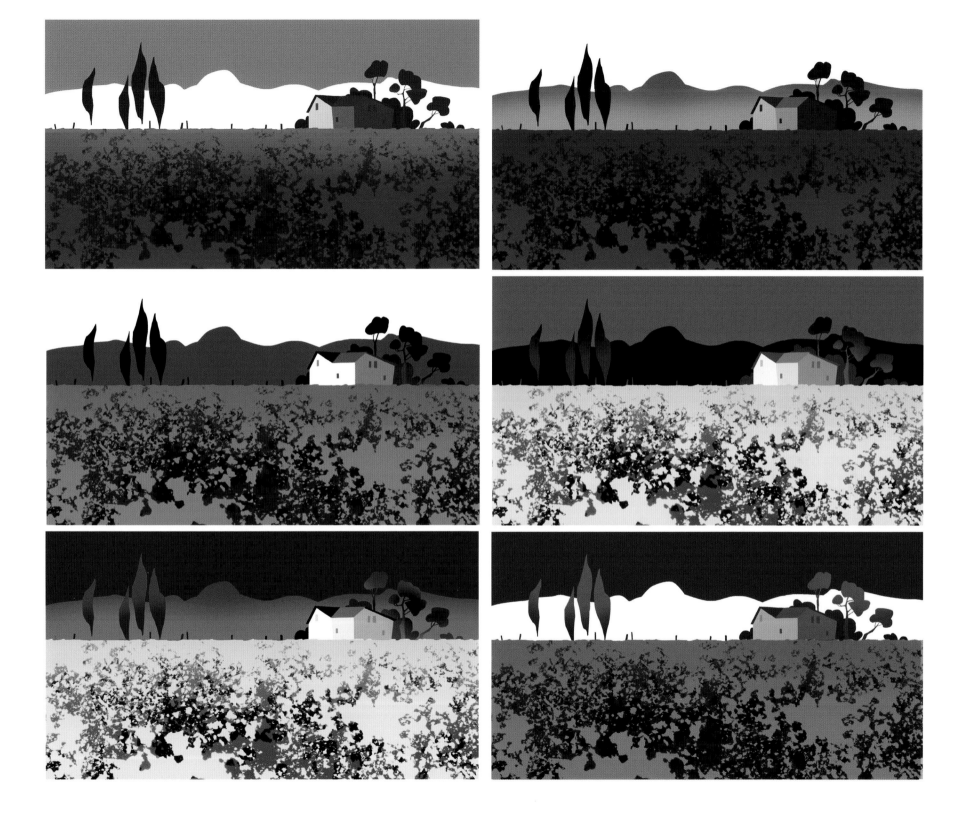

VALUE and EMOTION
명도와 감정

장면의 색조는 관객에게 큰 영향을 미친다. 명도로 인간의 가장 원초적인 본능을 활용할 수 있다. 즉 어떤 행동이나 사건에 내포된 감정을 시각적으로 드러내기 위해 명암과 관련해 연상되는 것을 활용한다.

특정한 조명 환경이든, 세트 디자인이든, 스타일 처리를 통해서든 화면에 나타나는 최종 색조 결과물은 명도 구조의 2가지 주요 측면에 따라 힘이 발휘된다. 바로 장면에서 선택한 주요 색조, 그리고 대비감 표현의 범위와 유형이다.

장면의 색조를 구성할 때는 가장 먼저 주요 명도를 선택해야 한다. 전체적으로 어두운 배경에 약간 밝은색이 포함되도록 구성할 것인가? 아니면 전체적으로 흰색 배경에 어두운색이 조금 포함되도록 구성하는 게 나을까? 어떤 선택이냐에 따라 장면의 분위기가 완전히 달라지므로 신중하게 고려해야 한다.

일반적으로 어두운색으로 둘러싸인 장면은 무겁고 심각하다 못해 무섭게 느껴지는 경향이 있다. 이러한 어두운색은 위험이나 극적인 사건, 또는 두려운 감정을 불러일으켜야 할 때에 필요하다. 예를 들어, 유령의 집 내부를 어두운색으로 구성하면 훨씬 더 무서운 분위기가 조성된다. 어두운색을 다른 방법으로 사용하면, 마법이나 로맨스처럼 미스터리가 담긴 내용을 보여줄 때도 효과적이다.

한편 밝은색은 순수, 평화, 신성과 관련된다. 밝은색이 화면을 시각적으로 차분하게 만들어주기 때문에 덜 극적이거나 긍정적인 느낌, 편안한 분위기의 장면에서 가장 잘 쓰인다. 예를 들어, 아이가 노는 모습처럼 행복한 감정을 표현하는 장면은 밝은색을 많이 사용할수록 잘 어울릴 것이다.

원리를 제대로 알면, 이를 반대로 적용해서 관객에게 예상 밖의 놀라움을 보여주고자 할 때도 막연한 짐작이 아니라 지식과 이해를 바탕으로 표현할 수 있다.

명도 다음으로는 색조 범위 안의 대비감이 장면의 분위기에 중요한 영향을 미친다. 뚜렷한 대비감은 시각적 에너지를 만들어내지만, 명암 차이가 큰 장면은 역동적이고 극적이며 높은 긴장감을 불러온다. 격렬하게 결투 중인 두 전사의 모습은 이러한 명도 대비를 사용하기에 좋은 예다. 반면 명도 대비가 적은 장면은 고요한 느낌이 난다. 온화하고 부드러운 분위기를 내기 때문에 섬세하거나 은은한 이야기를 지닌 장면에 효과적이다. 캐릭터가 애통해하는 것처럼 슬픈 감정을 표현할 때도 잘 어울린다.

이렇듯 명도를 이용해 감정을 표현하는 원리를 숙지하면서, 어두운 장면이 행복한 감정을, 대비가 적은 장면이 위험한 반전을 묘사할 수 없다는 의미가 아니라는 점을 잘 기억해야 한다. 오히려 이 원리를 반대로 사용하면 장면에 강력한 효과를 줄 수도 있다. 명도와 감정 표현의 원리를 따르든 그렇지 않든, 아니면 완전히 반대로 사용하든, 원리를 변칙적으로 사용할 수 있으려면 우선 원리를 이해해야 한다.

시간을 들여 예술 작품과 일상생활에서 명도를 분석해보자. 컬러 영화뿐 아니라 흑백 영화도 보고, 프레임 안에서 톤이 나뉜 방식을 단순화하여 명도를 연구하라. 프레임의 주요 명도는 무엇인가? 그리고 이 명도는 분위기에 어떤 영향을 미치는가? 만약 장면이 전체적으로 훨씬 밝아지거나 어두워진다면 어떤 변화가 생기는가?

명도의 관점에서 자신의 화면을 분석하라. 프레임 안에서 명도 대비가 가장 큰 부분에 초점이 위치해 있는가? 명도 구조 덕분에 장면을 빨리 파악할 수 있는가? 다른 명도나 형태에 섞일 수 있는 불필요한 형태나 명도가 있는가? 눈을 가늘게 뜨고 이미지를 찬찬히 흑백으로 전환해 관찰하면서 '엑스레이'를 찍은 것처럼 바라보는 능력을 키우면 이미지의 명도 구조를 바로 파악하고 그 안에 있을 법한 문제점을 쉽게 발견할 수 있다.

색

마지막으로 다룰 기본 시각 요소인 색은 아마도 가장 신비로운 요소일 것이다. 장면에 개성과 정서를 부여하는 마법 같은 능력이 있기에, 색은 비주얼 스토리텔링의 음악이라고 볼 수 있다.

색은 지금까지 이야기한 요소들보다 더 직관적으로 다뤄야 한다. 따라서 색을 이해하려면 원리를 배우기보다 그에 어울리는 감각을 키워야 한다. 색에 대한 몇 가지 기본 개념을 알아두면 이러한 미적 감각을 미세하게 조정하고 장면에서 의사 결정을 위한 체계를 마련할 수 있을 것이다. 이번 장에서는 색의 기본 원리에 대해 알아보고 스토리텔링을 강화하고 색을 더 깊이 이해하는 방법을 소개하겠다.

COLOR IS EVERYWHERE

색은 모든 곳에 있다

잠깐 시간을 내서 주위의 색을 살펴보자. 몇 가지 자연물을 제외하면 특정 색이 특정 장소에 쓰인 데는 대부분 나름의 이유가 있다는 사실을 알게 될 것이다. 색이 대상의 기능을 돕는 경우도 있다. 예를 들어 소화기는 밝은 빨간색 덕분에 쉽게 찾을 수 있다. 색을 잘 쓰면 벽과 가구가 더 잘 어울리듯이, 색은 공간에 전반적으로 미적 경험을 더해주기도 한다. 또한 색은 물건을 인지하는 방식에도 영향을 준다. 예를 들어 에너지 드링크의 색이 주황색이면 왠지 시각적으로 잘 어울리는 것처럼 말이다.

우리는 단순하게 보이는 색을 근거로 물건을 무의식중에 판단한다. 이를 훨씬 더 의식적인 과정으로 만들고 색을 선택했을 때 어떤 영향이 일어나는지 알아가는 과정은 색을 이해하는 첫걸음이다. 색으로 얻는 가장 큰 가르침은 우리 주변에서 색이 어떻게 사용되는지 관심을 갖게 된다는 것이다. 눈앞의 모든 것을 분석해보자. 저기에 저 색이 왜 쓰였을까? 사람이나 사물을 인식할 때 색이 어떤 영향을 미칠까? 그 환경에서 색은 다른 것들과 어떤 관계를 맺고 있는가? 무언가 잘 어울리지 않아 보일 때도 왜 그런지 생각해보자. 디자인이나 환경에서 일부 색을 어떻게 바꿔야 본래 의도한 바를 이룰 수 있을까? 문화적 인식에 차이가 있어도 프레임에서 색을 사용할 때 관객은 대부분 같은 반응을 보인다. 이를 알면 별 생각 없이 예뻐 보이는 색을 고르지 않고, 이야기와 캐릭터를 발전시켜주는 색을 고를 수 있다.

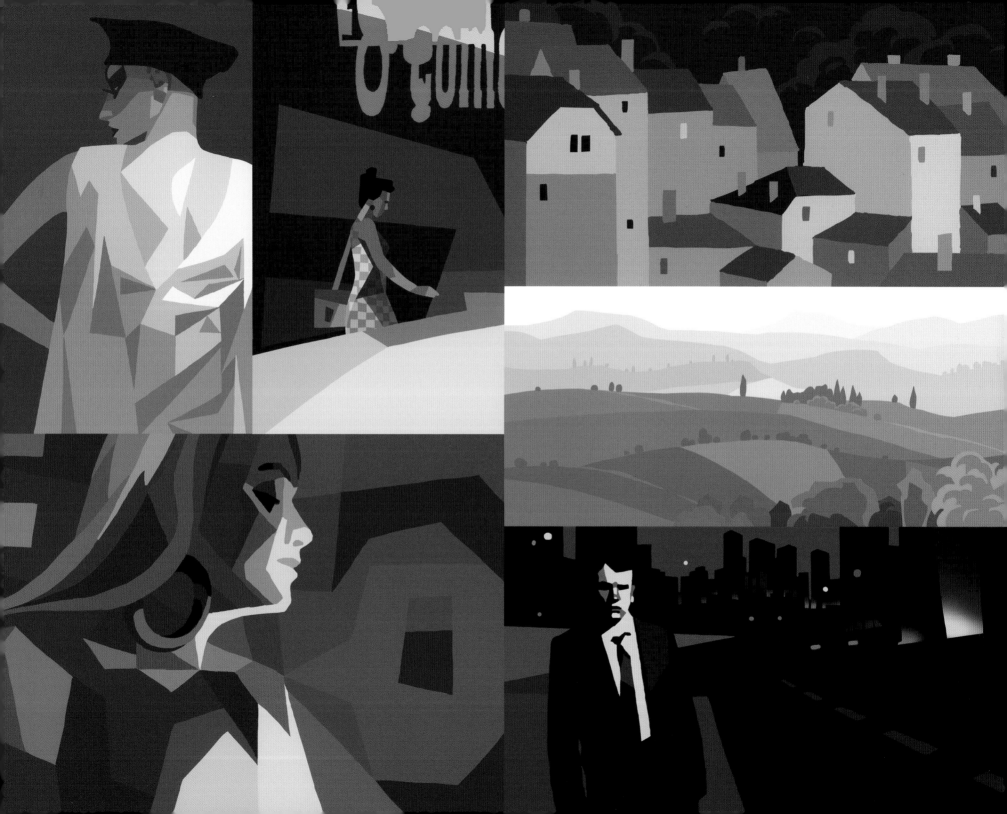

COLOR
wheel

색상환

색상이 원형으로 배열된 색상환은 색의 관계를
효과적으로 이해하고 사용하는 데 도움을 준다.

유사색

색상환에서 서로 가까이 위치하고 밀접하게 연결된 색조로 구성된 색. 예를 들어 주황색과 노란색이 있다.

보색 배색

색상환의 반대쪽에 위치한 색조로 구성된 배색. 대비가 크고, 장면에 시각적 긴장감을 더한다.

보색

색상환에서 서로 반대에 위치한 색. 예를 들어 빨간색과 초록색이 있다.

유사색 배색

색상환의 한쪽에 위치한 색조로만 이루어진 색 배합. 대비가 적고, 주로 장면에 차분한 효과를 준다.

색은 3가지
속성으로
구성된다

색상
채도
명도

원색 또는 2차색의 기본 구성 요소	**색상**
색상의 강도, 활기 또는 순도의 정도	**채도**
색의 밝고 어두운 정도	**명도**
빨강, 주황, 노랑처럼 비교적 따뜻한 느낌을 주는 색. 난색은 팽창하는 것처럼 느껴지므로 공간을 더 작거나 아늑하게 보이도록 한다.	**난색**
파랑, 초록처럼 비교적 차가운 느낌을 주는 색. 한색은 수축하는 것처럼 느껴지므로 공간을 더 넓거나 개방되어 보이도록 한다.	**한색**
순색에 다량의 흰색을 섞은 색상	**명청색**
순색에 다량의 검은색을 섞은 색상	**암청색**
다량의 보색을 섞어 채도가 매우 낮아진 색상	**무채색**
한 가지 색상의 색조와 음영으로만 이루어진 배색	**단색조**
검은색, 흰색, 무채색으로만 이루어진 배색	**그레이 스케일**

색에 관한 기본 용어를 익히고, 장면의 맥락에서 색을 살펴보자. 이 두 페이지에서는 앞서 다룬 색의 개념을 보여주면서 같은 기본 모티브를 다양하게 바꾸었다. 예를 들어, 아래 이미지는 명청색으로만 구성되어 있다. 나머지 색 조합에도 올바른 용어를 연결해보자.

색상환을 충분히 이해하고 기본 색채 전략을 숙지해놓으면 시간이 흘렀을 때 이것이 머릿속에 자동 필터처럼 작동할 만큼 몸에 밸 것이다. 특정 모티브를 마주할 때마다 그것이 다양한 배색에서 어떻게 보일지 바로 시각화할 수 있어야 한다. 특정 장면에만 적용되는 문제라고 해도 알아두면 필요한 배색을 찾을 때 도움이 될 것이다.

PERCEIVING COLOR

색 인지하기

간단해 보이지만, 색상을 정확히 파악하는 일은 매우 어렵다. 색이 지닌 가장 멋진 특징, 즉 배경에 따라 색이 달리 보인다는 사실 때문이다. 다음 몇 페이지에 걸쳐 같은 색이 각각 다른 색 옆에 위치했을 때 얼마나 다르게 나타나는지 보여주겠다.

이미지를 다룰 때 특정 색을 분리하는 법을 익히고, 매우 흐릿하거나 진할 때도 기본색을 정확히 파악할 수 있어야 한다. 포토샵 같은 프로그램으로도 이 능력을 키울 수 있다. 처음에는 사진 속의 특정 색이 무엇인지 유추해보고, 스포이드 도구를 사용해 알아낸 결과와 비교해보자. 연습하다 보면 정확도가 점점 올라가면서, 결국 한눈에 무슨 색상인지 알게 될 것이다.

구조적 관점에서 색을 보는 방법을 배울 때 3가지를 기억해야 한다. 색상 정확히 파악하기, 화면 구성을 몇 가지 기본색으로 단순화하기, 그리고 향후 사용을 위해 특정 색 조합을 따로 저장해두기다.

한 장면의 모든 색을 하나하나 생각하지 말고, 덩어리나 주요 부분으로 크게 나누어 생각하는 연습을 해야 한다. 화면을 구성할 때 색을 최소한으로 줄여서 사용해보자. 이때 다른 색을 쓰려 하지 말고, 주요 부분에 쓰는 색을 전체적으로 활용하는 편이 좋다. 보통은 3~5가지 색이면 장면의 핵심을 충분히 표현할 수 있다.

색상환에서 해당 색의 정확한 위치를 기억하는 방법도 있다. 예를 들어 귤색과 같은 이름을 기억해서 색을 찾는 식이다. 특정 색을 저장하고 수량화할 수 있는 체계만 잘 구축해놓으면, 언제든지 머릿속에 다양한 색 조합을 꺼내서 사용할 수 있다.

이렇게 색의 개수를 줄이면, 화면을 구체적으로 구성하기 전에 계획 단계에서 다양한 색 조합을 빠르게 해볼 수 있다.

비주얼 스토리텔링의 관점에서 색을 알아가기 시작했다면, 그다음 단계는 화면을 몇 가지 기본색으로 단순화하는 것이다. 세상에는 수많은 색이 존재한다. 화면에 나오는 색을 모두 조절하려고 하면 실패할 수밖에 없다.

마지막으로, 향후 사용을 위해 특정 색 조합을 따로 저장해두자. 색에 민감해지면 모든 곳에서 놀라운 색 조합을 발견할 수 있다. 어느 날 길을 걷다가 눈부신 하얀 빌딩과 대비되는, 너무나 멋진 파란 하늘을 보며 여름의 본질을 포착했다고 생각할 수도 있다. 이것들을 기억해둘 방법을 찾아야 한다! 당장은 잘 기억해내더라도 나중에 그날의 여름 하늘 색상과 감각을 기억해 똑같이 그리기란 매우 어렵다. 카메라가 있으면 사진을 찍어서 필요할 때 찾아볼 수 있도록 보관해두자. 하지만 여러분의 생계수단은 시각적 언어이기 때문에, 카메라 없이도 색을 기억할 수 있어야 한다. 사람들은 이를 위해 온갖 방법을 사용한다. 특정 색에 사인펜 색상 번호를 지정하고 외워두는, 독특한 방법까지 사용하는 사람도 있다. 이렇게 하면 이전에 본 색의 일련번호를 기억하기 쉽다.

장면을 구상할 때, 자연의 수많은 색을 전부 담아내기는 어렵다. 따라서 장면에 실물을 담아내든 상상 속 이미지로 표현하든, 거기서 주요한 색을 찾아내는 것이 중요하다.

참조 사진

참조 사진

수백만 가지의 미묘한 변화를 3~5가지 색으로 줄여 작품의 본질을 포착하는 연습을 해보자. 이렇게 단순화한 그림은 '컬러 키(color key)'라고 하며, 특정 이미지의 다양한 배색을 분석할 때 사용된다.

일단 한 가지 방향에 만족하게 되면, 이를 확장해서 좀 더 정교하게 만들어낼 수 있다.

컬러 키

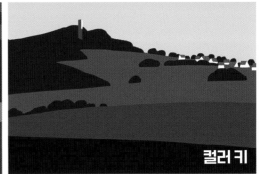

컬러 키

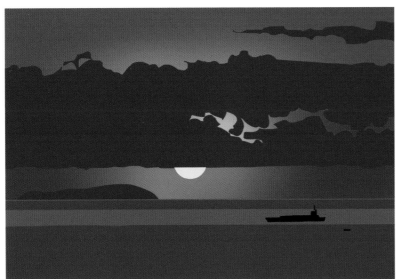

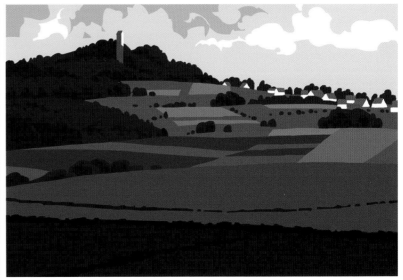

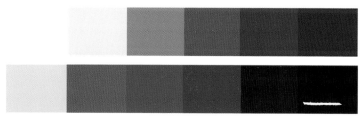

컬러 팔레트와 컬러 스와치

컬러 팔레트는 이미지 색상의 '성분표'와 같다. 컬러 팔레트 형식으로 조합한 왼쪽의 두 컬러 스와치는 사진의 색을 컬러 키로 구성한 것이다. 가능하면 많이 연구해보자. 배색에서 주요 역할을 하는 색을 예리하게 찾아내고 다양한 색감이 담긴 방대한 컬러 스와치 자료를 수집할 수 있게 되면, 필요한 색들을 쉽게 찾을 수 있을 것이다.

색의 명암과 강도를 조절하는 방법은 주변 색과 관련되어 있다.

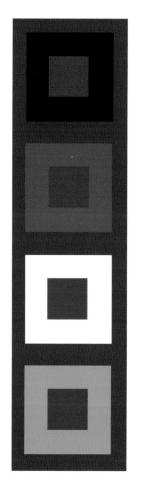

같은 기본색이라도 어두운 배경에서는 빛나 보이고, 밝은 배경에서는 어두워 보인다는 점에 주목하자.

보색 또는 비교적 채도가 낮은 색조에 둘러싸이면 비슷한 채도의 유사색에 둘러싸였을 때보다 훨씬 더 강렬해 보인다.

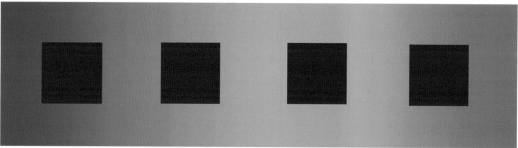

색이 서로에게 미치는 상대적 영향에 집중하라. 색의 맥락을 정하는 일은 색 자체를 정하는 일만큼이나 중요하다.

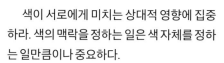

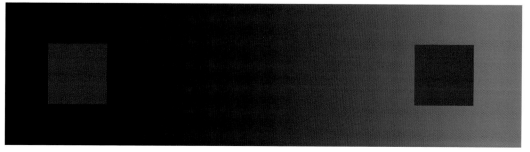

때로는 무언가를 완벽하고 '정확'하게, '사실적'이며, 슈퍼 메가 울트라 3D로 보여주려는 강박관념 때문에 중요한 사실을 잊곤 한다.

우리가 결국 하려는 것은 이야기를 전달하는 일이다.

지금 앉아 있는 방의 벽은 무슨 색인가? 만약 밝은 빨간색이라면 그 공간은 어떤 느낌이 들까? 벽이 검은색이라면 또 어떨까? 우리는 보통 익숙하게 보는 것들이 감정을 어떻게 조종하는지 의식하지 못하지만, 주위의 색은 마음 상태에 큰 영향을 미친다.

지난 수백 년간 우리는 과학과 예술을 이해하려고 노력해왔기 때문에 우리의 감정은 색에 본능적으로 반응하게 되었다. 디자인, 광고, 심지어 의학에 이르기까지 여러 분야에서 이러한 특성을 연구하고 파악하는 부서를 운영한다. 이러한 감정적인 특성은 비주얼 스토리텔링에서 가장 중요한 기능이지만, 충분히 활용되지 않고 있다.

기술 발전에도 불구하고, 오늘날 영화 영상은 감정 표현으로 관객을 사로잡지 못하면 대화가 많은 장면이나 화려한 장면으로 관객의 관심을 끌려 한다. 때로는 무언가를 제대로 '정확'하고 '사실적'이며, 슈퍼 메가 울트라 3D로 보이려는 강박관념 때문에 하려는 이야기를 놓친다. 시각적으로 그럴듯한 세계를 만드는 데 집중해서 관객이 이야기에 빠져들게 하는 방법도 있지만, 이는 단지 한 부분에 불과하다. 장면을 시각화하는 '정확한' 방법은 여러 가지이며, 그중에서도 감정의 정확성은 다른 요소의 정확성만큼이나 훌륭한 연출 디자인의 중요한 일부분이다.

COLOR + EMOTION
색과 감정

주위에 있는 색은 마음 상태에 큰 영향을 미친다.

기본적으로 색이나 컬러 팔레트가 감정에 영향을 미치는 방법은 2가지다. 첫 번째는 음악의 화성학처럼 색들의 연관 상태에 따라 시각적 에너지를 통해 영향을 주는 방법이다. 예를 들어 빨간색과 초록색 같은 보색은 프레임에 강렬함을 더하고, 장면에 흥분과 긴장감을 만들어낸다. 반대로 노란색과 주황색 같은 유사색은 서로 협력하여 영상을 고요하고 조화롭게 만든다.

감정의 정확성은 다른 요소만큼이나 훌륭한 연출 디자인의 중요한 일부분이다

색으로 감정을 만들어내는 두 번째 전략은 연상 작용을 바탕으로 한다. 색을 통해 이루어지는 연상의 힘은 놀랍도록 강력하고 다양하다. 색은 연상이 작용하기에 아주 좋은 구성 요소다. 연상 작용을 직접 사용할 수도 있다. 예를 들어 특정 장면에서 빨간 색과 피를 연관시켜 감정을 만들어내는 계기로 사용하는 것이다. 이는 빙산의 일각에 불과하다. 가장 강력한 연상 작용은 색을 간접적으로 사용했을 때 나타난다. 특정 시간, 장소, 계절, 장르 등을 나타내는 배색을 활용하여 특정 장면에 맞는 이상적인 분위기를 만들어내는 것이다.

다음 페이지에서는 집과 주위 배경의 예시를 통해 프레임의 배색을 바꾸는 것만으로 장면이 전달하고자 하는 내용이 얼마나 다양해지는지 보여주도록 하겠다.

감정적으로 GETTING EMOTIONALLY

컴퓨터의 여러 프로그램을 통해 사진을 그림으로 변환하면 '평균' 색을 바탕으로 한 이미지가 만들어진다. 그러면 원본 사진이 갖고 있던 고유한 느낌과 감정은 십중팔구 사라질 것이다. 참고 자료를 보고 색을 제대로 선택하는 일은 원래 기계적이기보다는 감정적인 과정이기 때문이다.

색을 단순화하는 것은 매우 의식적이며 창조적인 작업이다. 하나의 색을 고르면 나머지 많은 색은 제외하게 된다. 이 과정을 메시지의 톤과 내용을 다듬는 편집자의 예술이라 해도 과언이 아니다. 3~5가지 색이 가장 많이 나타난다고 해서 반드시 그 색들이 시각적으로 본질을 가장 잘 포착했다고 볼 수 없다. 또한 그 색들만으로 표현하지 않아도 된다. 본질을 찾아내는 일은 섬세한 과정이다. 이 과정의 성패는 결국 자신의 작업을 얼마나 감정적으로 잘 이해했느냐에 달려 있다.

참고 자료를 효과적으로 사용하려면 육안으로 보이는 부분이나 추상적인 부분을 넘어 인지할 수 있어야 한다. 시작하기 전에 시간을 갖고 내가 무엇을 전환하려는지 곰곰이 생각해보자. 또한 깊이 생각하며 색을 충분히 살펴보라. 색이 특정한 분위기에 치우쳐 있는가? 그 분위기가 여러분이 만들려는 장면이나 이미지에 어떻게든 도움이 되는가? 느껴지는 감정에 집중해보자. 이 감정을 담아내느냐가 가장 중요한 문제다. 색을 고르고, 컬러 팔레트를 만들고, 이를 단순화하는 과정에서 그 감정을 유지해야 한다. 또한 여러분이 정한 목표가 모든 선택에 중요한 영향을 미친다는 사실을 알아야 한다. 감정을 유지한다면 자연스레 몇몇 색은 표현의 기회로 보일 것이며, 나머지 다른 색은 방해 요소로 보일 것이다.

인내심을 갖자. '올바른' 색을 선택하는 법을 배우려면 색마다 작품에 시각적·감정적으로 어떤 영향을 주는지 이해해야 한다. 이를 숙달하기까지는 시간이 걸린다. 가능한 한 많이 연구해보자. 배색에서 주요 역할을 하는 색을 예리하게 찾아내게 되면, 다양한 색감이 담긴 방대한 컬러 스와치 자료를 수집하여 필요한 색을 쉽게 찾을 수 있다.

컬러 팔레트를 체계를 갖춰 배열하는 것도 도움이 된다. 체계적으로 색을 단순화하면 작업 또한 단순해진다. 화면 구성에서 중요한 역할을 하는 듯한 가장 밝은 색조를 먼저 찾아내는 것도 하나의 방법이다. 일단 가장 밝은 색조를 찾아내면, 색상환에서 그 색과 가까이에 있으며 그 색조 다음으로 중요한 색을 찾는다. 예를 들어, 가장 밝은 색조가 연한 노란색이고, 연한 주황색도 사용되었다면, 이 색을 노란색 옆에 둔다. 같은 과정을 반복하여 화면의 모든 대표색을 골라 자신만의 색상환을 차근차근 만들어보자. 결국에는 전체 색상의 범위를 꼼꼼히 담아내고, 컬러 팔레트 자체만으로도 디자인이 될 것이다. 이 방식을 쓰든 안 쓰든 체계는 꼭 갖춰야 한다. 초기 단계에 좋은 습관을 들이려고 할수록 나중에 도움이 될 것이다.

INVOLVED
몰두하기

매력적인 색 조합으로 화면을 구성하는 작업 역시, 결국은 지금까지 살펴본 디자인 구성 요소들의 기본 원리와 동일하다. 바로 통일성, 다양성, 균형 등이다. 차이점이 있다면 앞서 언급한 대로 색이 훨씬 더 직관적이라는 사실이다.

잔잔한 장면을 표현하기 위해 마음이 진정되는 화면을 구성한다고 해보자. 색상환에서 나란히 배치된 조화로운 한색을 사용하기로 했다면, 이론상으로는 파란색과 초록색으로 범위를 좁힐 수밖에 없다. 그러나 실제로는 수백만 개의 '파란색'과 '초록색'이 있으며, 이론상으로는 조화로울지언정 일부 색은 아예 겉돌 수도 있다! 반대로 어떤 색은 이론상으로는 전혀 맞지 않지만 놀랍도록 잘 어울리기도 한다! 무엇이 더 좋아 보이는지는 직감으로 알 수 있다.

이때 인내심과 노력이 필요하다. 좋은 작품을 보고 연구하는 데 시간을 쏟을수록 빠르게 미적 가치관을 개선하고 판단력을 향상할 수 있다. 이것이 옛날 견습생들이 고전 명작을 모작했던 이유다. 무언가를 따라할 때에 그 과정에서 배우려고 의식적으로 집중하면, 따라하는 내용 일부를 자신의 예술 DNA에 흡수할 수 있다.

희소식은 여러분이 이미 올바른 방향으로 가고 있다는 것이다. 이쯤 되면 이미 명도를 배웠을 테니, 괜찮은 색 조합을 향한 최선의 첫걸음을 뗐다고도 볼 수 있다. 지금쯤이면 초점을 명확하게 정하고 균형감을 어느 정도 갖추면서, 대비와 통일성을 바탕으로 명도를 만들 수 있을 것이다. 이제 지금까지 해온 작업을 취소하지 않으면서 색조 구조에 상응하는 색으로 전환해야 한다.

앞서 좋은 명도 디자인에 대해 다룰 때 나온 개념들을 색에 그대로 적용해도 좋다. 예를 들어, 아주 중요한 색조를 하나 정해서 화면의 나머지 색들을 하나로 묶고, 그러면서 그 밖의 색상의 사용을 제한하는 것이다. 실제로 많은 명작이 소수의 색만으로 그려졌다. 반면 색상환에 있는 색을 모두 사용해 그린다면, 그 그림은 명작이 되기 어려울 것이다. 이미지에 명암의 균형을 맞추듯, 따뜻함과 차가움의 균형도 맞춰야 한다. 차가움을 바탕으로 따뜻함을, 따뜻함을 바탕으로 차가움을 맞추면 초점이 강해지고 화면도 눈에 잘 들어온다.

또한 각각의 색보다 색 사이의 관계가 더욱 중요하다는 점을 명심하자. 항상 전체 그림을 의식해야 한다. 색은 주위에 어떤 색이 있느냐에 따라 몇 가지 놀라운 효과를 끌어낼 수 있다. 예를 들어 '색이 노래하게 만들기'라는 말을 생각해보자. 이는 중심이 되는 색을 '무대 위 스타'처럼 반짝이게 디자인하여 화면을 최대한 활기차게 만드는 것을 의미한다. 배경에 따라 색이 변하는 것처럼 눈에 보이는 덩어리를 중심으로 생각해보자. 장면에서 배경색을 디자인할 때는 항상 배경색이 중심이 되는 대상이나 캐릭터의 색상, 그리고 장면의 나머지 부분과 조화를 이루거나 돋보이게 하는 방법으로 진행해야 한다.

COLOR

색과 디자인

DESIGN

색을 좋게 조합하려면 가장 먼저 명도를 잘 골라야 한다. 따라서 색을 다루기에 앞서 명도에 관해 공부해보자. 색 조합이 성공적이면 화면에서 주를 이루는 명도가 명확해지고, 명도가 균형 있게 나뉘며, 초점이 분명해진다.

오른쪽은 명도가 잘못 구성된 예시다. 그림에 영향을 주는 명도보다 색이 어둡거나 밝아지면서 본래 색조 구성을 유지하지 못했다. 이로 인해 화면의 초점과 균형이 바뀌었다. 이렇게 되지 않도록 명도에서 색을 단계별로 구성하는 능력을 습득해야 한다.

이 그림은 색조 구조에 맞게 색이 정확하게 전환되었으나, 색조가 너무 다양하여 화면이 오히려 어색해졌다. 또한 주를 이루는 색조가 없고 너무 다양한 색 때문에 화면에 통일성이 부족하다.

색과 명도
COLOR AND VALUE

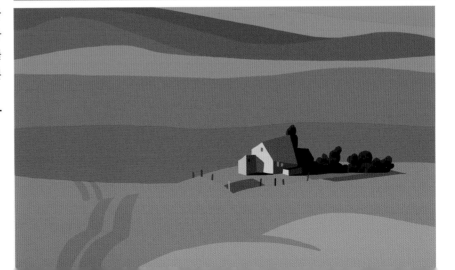

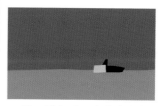

이 그림은 명도가 매력적인 색 조합으로 잘 전환되었다. 거의 유사색만 사용하여 주를 이루는 색상이 명확하고 조화로우며 이미지도 통일되어 있다. 이처럼 매우 제한된 수의 색상만 잘 사용해도 색을 훌륭히 조합할 수 있다.

이 그림도 명도에서 색으로 잘 전환되었으며, 색 조합은 보색 관계로 이루어져 있다. 또한 반대되는 온도를 지닌 색들을 추가로 넣었다. 한색의 배경으로 난색의 전경과 멀리 있는 땅을 구분했다. 이로써 이미지에 시각적 에너지, 균형, 깊이감이 형성된다. 일반적으로 한색은 후퇴한 것처럼 보이는 반면, 난색은 전진하는 것처럼 보인다.

지금쯤이면 비주얼 스토리텔링에서 색을 의미 있게 사용하면 얼마나 강력해지는지 어느 정도 이해했을 것이다. 좋은 색상은 아름다움을 만들어내고, 정보를 전달하며, 감정을 고조한다. 앞에 나온 집 그림을 통해 다양한 영역의 색을 참고하여 장면의 숨은 의미를 전달하는 여러 방식을 참고할 수 있다. 여기에 사용한 전략과 연상을 조금 더 깊이 살펴보자.

앞으로 몇 페이지에 걸쳐 비주얼 스토리텔링에서 화자의 경험을 강조하기 위해 계절, 날씨, 심지어 시간대와 관련한 정보를 색으로 표현하는 방법을 알아보겠다. 세계 각지에서 특색 있는 색감을 어떻게 사용하며, 다양한 장르의 영화에서는 이 요소를 어떻게 사용하는지 알아보자.

여기서 살펴보는 개념은 특정 지역과 아주 밀접한 몇 가지 '전형적인' 색 조합일 뿐이다. 물론 어떤 환경에서든 모든 유형의 색 배열을 찾아볼 수 있지만, 그것이 특정 카테고리를 대표한다고 볼 수 없다. 전형적인 색상을 사용하면 특정 장소, 계절, 날씨, 장르 등에 대해 사람들이 가진 강력한 연상을 활용하여 더욱 효과적인 영상을 만들어낼 수 있다.

마지막으로, 이것이 끝없는 색상 세계로 가는 시작에 불과하다는 점을 분명히 하고 싶다. 반드시 따라야 할 장면의 공식이나 최후의 결단 같은 건 없다. 결국 삶을 통찰하는 것이 가장 좋은 스승이다. 여기서는 스토리텔링을 개선하기 위해 다양한 색이 작용하고 사용될 수 있다는 점을 알려주고자 한다.

THE POWER OF COLOR 색의 힘

행복의 전형

매섭게 추운 겨울 저녁

뜨거운 전쟁

황량한 서부

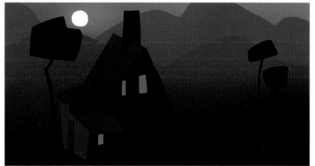

따뜻한 석양

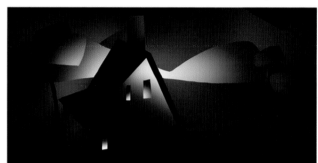

느와르 영화

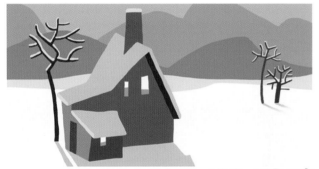

눈 내리는 겨울 오후

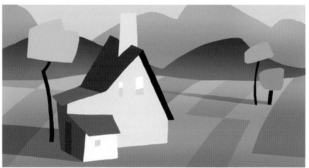

이른 봄 아침

쌀쌀한 가을

안개 자욱한 저녁

봄날의 폭우

보름달

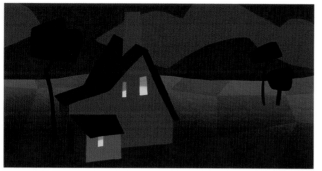

가을밤

안개 자욱한 초여름 아침

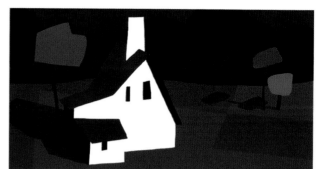

분쟁 상황

가을 아침

눈 내리는 겨울밤

인위적 색조

로맨틱한 분위기

뜨거운 여름낮

눈보라

으스스한 분위기

동화책 스타일

공포

E R 날씨

날씨가 여러분의 기분을 매일 얼마나 좌우하는지 한번 생각해보자. 우중충하게 구름이 낀 날씨와 밝고 햇살 가득한 날씨는 얼마나 다르게 느껴지는가? 계절뿐만 아니라 날씨에 맞춰 색을 조합하면 관객의 기억과 경험에 한 발짝 다가서게 된다. 이를 통해 이야기의 감정적 목표를 달성할 수 있다.

날씨는 빛의 양과 질뿐만 아니라 환경의 가시성을 결정한다. 따라서 장면에서 색을 결정할 때 유의해야 한다. 예를 들어 구름 낀 흐린 날을 표현할 때는 프레임에 모든 색상의 채도를 낮추고 우울한 느낌을 투영한다. 정반대로 밝은 빛이 있는 화창한 날을 표현할 때는 다양한 색상을 선보이면서 좀 더 즐겁고 활기찬 장면을 만든다. 눈보라, 비, 모래 폭풍, 번개, 안개, 눈 모두 매우 독특한 시각적·감정적 구조를 만들어낸다. 따라서 날씨가 만들어내는 독특한 색 표현을 연구해야 한다.

장면에 날씨를 많이 담아낼수록 시각적 매력이 커진다. 대부분의 강력한 기상 조건은 이미지의 색조, 색상, 초점까지 단순화하여 화면을 더욱 통일감 있게 만들어준다. 예를 들어, 유럽에 있을 법한 작은 마을과 전혀 어울리지 않는 색이 무질서하게 배치된 장면이라도 형태와 실루엣만 조금 드러나도록 안개에 둘러싸여 있게 한다면 놀라운 풍경을 만들어낼 수 있다.

시간을 들여서 드문 기상 조건과 그것을 장면에 표현할 수 있는 색 조합을 탐구해보자. 서사뿐만 아니라 디자인 관점에서 적절한 상황을 찾아내면 이미지의 시각적·감정적 힘을 크게 강화할 수 있다.

LOCATION

장소

　지리적 위치에 따라 매우 독특한 컬러 팔레트가 만들어질 때가 많다. 예를 들어 중국에서는 밝고, 따뜻하고, 짙은 빨간색과 주황색을 많이 사용한다. 반면 푸른색과 흰색의 조합은 지중해를 곧바로 떠올리게 한다. 이렇듯 장소를 설정해야 하거나 지리가 이야기에서 중요한 경우, 전형적인 색 조합으로 연상 작용을 일으켜서 관객을 그곳으로 데려다 놓을 수 있다.

　열대 우림, 사막, 해저와 같은 환경도 독특한 색 조합을 띤다. 이러한 환경에서 발견되는 실제 색상을 연구하고 사용하면 프레임에 진정성이 매우 더해져서 이야기에 대한 관객의 경험을 높일 수 있다. 다만 일반적인 색 조합에 안주하지 말자. 해당 환경에 대한 참고 자료를 찾다보면 생각지 못한 표현의 기회를 발견할 수도 있다.

　지리에서 찾아낸 색상은 특이한 방식으로도 매우 효과적으로 사용할 수 있다. 예를 들어, 해저 세계에서 찾은 특정 색상으로 정글의 동식물을 칠하면 효과적으로 '이국적인' 숲의 느낌을 만들어낼 수 있다. 한 장소에서 발견한 색 조합을 관객의 예상을 뒤집거나 조종하기 위해 독특하게 사용하는 것 또한 흥미로운 영상을 만드는 훌륭한 방법이다.

　시각적 세계에서 발견할 수 있는 다양성에 익숙해지려면 여행만큼 좋은 방법도 없다. 또한 전 세계의 예술, 역사, 문화, 지리를 최대한 습득해야 한다. 이를 통해 광범위한 지식 저장고를 활용하여 주어진 장소에 알맞은 컬러 팔레트를 고를 수 있다.

DAYTIME

낮

장면에서 색을 결정하는 또 다른 주요 요소는 촬영하는 시간대다. 빛의 특징, 색상, 강도는 낮과 밤 동안 계속해서 변한다. 이러한 특성을 이해하고 사용하는 방법을 익히면 특정 시간대의 풍경을 똑같이 구현할 수 있다. 또한 하루 동안 장면이 시각적·정서적으로 얼마나 많이 변하는지 파악할 수 있다.

아침은 주로 빛과 색이 부드러우며, 구름이 없는 날에는 차갑고 두꺼운 대기층이 확산하면서 햇빛이 옅은 노란색으로 보인다. 반면 흐린 날에는 약간 더 차갑게 보인다. 태양이 하늘 위로 떠오르면 상황은 달라진다. 오후 햇빛은 더 강하고 보통 흰색이다. 오후 햇빛은 백색광으로서 모든 것을 비춘다. 따라서 장면의 색상을 통일하기 어려울 수 있다.

일몰 전 '마법의 시간'은 흔히 사진작가들 사이에서 '황금 시간대'로 여겨진다. 이 시간대의 햇빛은 사랑스러운 황금빛을 띠기 때문에 화면을 통합하고 채도를 높일 뿐 아니라 아름다운 일몰도 선사한다. 이렇게 선명하고 따뜻한 색상은 로맨틱한 순간과 잘 어울린다. 물론 밤 시간은 달과 구름의 양에 따라 색조가 완전히 달라질 수 있다.

알맞은 색 조합을 선택하고 적절한 시간대를 활용하면 프레임에 개연성을 부여할 수 있다. 게다가 상징물을 이용하면 관객이 이미지를 일출이나 일몰 등과 연관지어 생각해보게 된다.

GENRE 장르

시간의 흐름에 따라 색을 조합하는 작업은 영화의 특정 장르와 깊은 관련이 있다. 예를 들어, 뮤지컬은 과감하고 짙은 색으로 감정을 '과장하여' 극적으로 표현하는 경향이 있다. 반면 다큐멘터리는 실제 상황의 현실성을 담기 위해 자연적이거나 실제와 같은 색을 쓴다. 이렇게 익숙한 색 조합을 사용하면 관객이 영화가 전달하려는 정보의 유형을 충분히 받아들일 수 있다.

공포영화, 느와르, SF, 미스터리, 코미디 등을 시각화할 때 머릿속에 떠오르는 다양한 색 조합을 차례차례 생각해보자. 해당 장르에서 돋보이는 색상, 색조, 음영에 주목하라. 이것이 장면에 대한 감정에 어떤 영향을 미치는가? 이것들을 어떻게 사용해야 이야기를 성공적으로 전달할 수 있을까?

장르 기반의 색 조합은 매우 조심스럽게 사용해야 한다. 독창적인 방법으로 색을 이야기와 어우러지게 하지 못하고 형식적인 방식으로만 접근한다면, 화면에서 생동감이 사라진다. 항상 대본, 장소 또는 그 장면에 어울리는 색 조합을 찾아보자.

SEASONS
계절

다양한 계절은 독특한 비주얼과 감정을 제공한다. 아름다운 봄날은 화사한 꽃과 선명한 색을 바로 떠올리게 하며, 전체적으로 활기차고 에너지 넘치는 긍정적인 느낌을 준다. 이런 봄의 느낌과 으스스한 겨울 날씨가 주는 느낌을 비교해보자. 다양한 계절과 관련된 색 조합을 사용하면 관객의 머릿속에 있는 정신적·감정적 연상과 기억을 활용할 수 있다.

색 조합으로 계절을 잘 드러내려면 이를 고려한 대본이 필요하다. 이야기 전개에 그 색상이 어울려야 하며, 관객의 감정을 끌어내려면 서사의 특정 부분에만 사용되어야 한다.

계절마다 색 조합의 시각적·정서적·상징적 특성을 연구하라. 가을의 빨간색과 주황색, 겨울의 흐릿한 음영, 여름의 밝고 진한 색 모두 화면에 매우 다른 정취를 준다. 이를 통해 비주얼 스토리텔링을 완성할 수 있는 다양한 방법을 찾아보자. 같은 계절이라도 색상 차이가 다양할 수 있다는 점을 유념해야 한다. 예를 들어 '연말 분위기'의 겨울 장면은 실내의 불이 주는 따뜻한 색과 실외의 눈 내리는 풍경이 주는 차가운 푸른색의 대비에 초점을 맞춰야 한다. 한편 '춥고 메마른 분위기'의 겨울 장면은 대비감이 거의 없는 흐릿한 회색 음영과 옅은 톤에 초점을 맞춰 표현하는 것이 좋다.

COLOR SCRIPT

컬러 스크립트는 서사 과정에서 색이 어떻게 변화하는지를 정의하는 일련의 기본색 섬네일이다. 컬러 스크립트를 위해 만든 이미지를 컬러 키라고 하며, 보통 매우 축소한 형태다. 컬러 키는 장면에서 연출을 암시하거나 구성하는 요소로만 활용된다. 따라서 2~5가지 기본색을 통해 최적의 색 조합을 탐색하고 장면의 분위기를 폭넓게 표현하는 데 초점을 맞춰야 한다.

컬러 스크립트의 첫 번째 단계는 이야기에 관한 정보를 철저히 조사하는 것이다. 이 이야기의 주제는 무엇인가? 대본에서 중요한 전환점은 무엇인가? 주요 장소는 어디인가? 각기 다른 장면에서 시간과 날씨는 어떠한가? 줄거리의 구성과 진행 속도는 어떠한가? 이 장면은 무엇을 의미하는가? 다른 장면은 어떤 캐릭터의 시점에서 촬영되었는가? 결국 이 질문들의 해답을 합쳐서 납득할 만한 색을 찾고, 가장 중요한 다음 질문에 대답할 수 있어야 한다. 이야기의 특정 시점에서 관객이 어떤 감정을 느끼게 만들 것인가?

컬러 스크립트 단계

분위기 변화 곡선

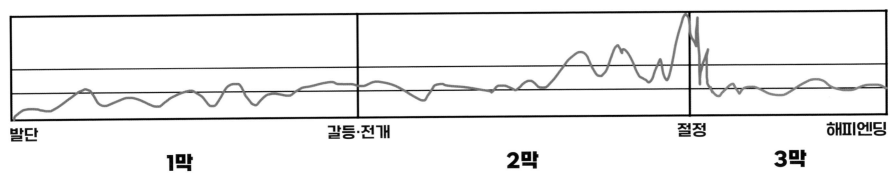

발단 갈등·전개 절정 해피엔딩

1막 **2막** **3막**

대략적인 색

1막 **2막** **3막**

컬러 키

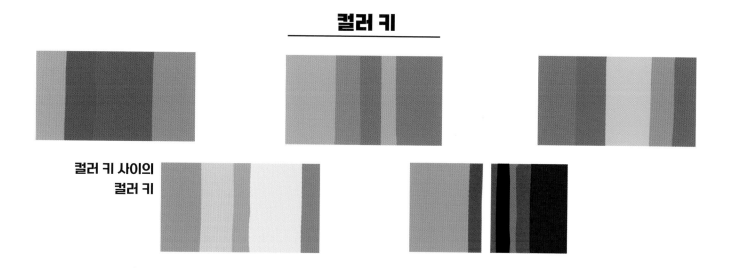

컬러 키 사이의
컬러 키

대본에 이러한 메모를 적고 영화의 색상과 관련해 어떤 감정을 전할지 분명히 이해하면, 첫 번째 컬러 키에 접근할 수 있다. 한 가지 좋은 방법은 영화에서 중립적이거나 '평범한' 순간의 컬러 키를 구성해보는 것이다. 장르가 달라지면 그 영화에 쓰이는 중간색도 매우 달라진다. 예를 들어, 느와르 영화의 중간색은 코미디 영화보다 훨씬 어둡다. 따라서 여러분의 영화에서 '보통'이 무엇인지 먼저 정립해야 한다. 그래야 극적이거나 차분한 순간을 시각화할 때 출발점을 어디에 둘지 알 수 있다. 이후 이야기의 한 순간에 더욱 적합한 컬러 키로 바꾼다고 해도 이 단계에 맞춰 시작하는 것이 좋다.

이야기가 지닌 색상 범위 중에서 중간색인 2~5가지 기본색으로 컬러 키를 정했다면, 이제 극적인 컬러 키를 표현할 수 있다. 대본에서 가장 강렬하거나 극적이라고 생각되는 순간을 찾아보자. 그 순간은 반드시 절정 단계에만 있는 것은 아니며, 2막에 존재할 수도 있다. 중간색을 염두에 두고 이야기에 시각적으로 잘 어울

릴 듯한 가장 강렬한 색을 구성해보자. 극적인 이야기 포인트를 시각적으로 확실히 보여줄 만큼 강렬한 색이어야 한다. 다시 한번 말하지만, 장르마다 컬러 키의 범위가 다르다. 이 단계를 마치면 극적인 컬러 키와 중간색 컬러 키를 염두에 두고, 영화에서 가장 차분한 순간에 쓰일 색을 집어넣는다. 이 과정은 화면 구성에 색조 범위를 만들어내는 것과 같다.

중요한 단계를 모두 계획했다면, 그 사이 과정에 필요한 것을 채울 수 있다. 대본과 어울리는 색을 선택할 수 있도록 장소와 시간, 그리고 연속성에 무엇이 필요한지 알아보자. 어떤 색은 특정 캐릭터나 장소를 표현할 때나 반복적인 서사 요소를 표현할 때 필요할 수도 있다. 그러나 가장 결정적인 색으로 감정을 연출하게 된다. 어떤 상황이든 장면마다 필요한 조명이나 색상을 감안하여 환경을 만들 수 있다. 그중에서 이야기에 반영할 만한 내용이 있는지 감독과 상의해보자.

단색 조합에서 다색 조합으로 바꿀 때도 컬러 키가 요긴하게 쓰인다. 분위기와 상황에 따라, 한 번에 한 가지 색상씩 기존 컬러 키로 섞어놓으면 다른 색에 어떤 색이 부드럽게 스며들어 매끄럽게 섞이도록 할 수 있다. 또한 색상이 나타나는 순서에 따라 느낌이 달라진다. 대비감도 시간의 영향을 받는다. 예를 들어, 연결된 장면에 보색을 사용하면 단독 이미지에 같은 색을 함께 사용했을 때처럼 시각적 대비감과 자극이 더 많이 생긴다.

전통적으로 빨간색과 초록색은 위험과 관련되며, 분홍색과 보라색은 사랑과 관련된다. 이러한 고정관념을 영화에서 효과적으로 활용할 수 있다. 서사의 특정한 사건에서 일부 색을 여러 번 짝지어서 새로운 이미지를 만들어낼 수도 있지만, 자칫 어색해질 수 있으므로 신중해야 한다. 물론 명도는 색 조합의 기본 골격을 결정하기 때문에 컬러 스크립트를 만들 때 깊이 고려해서 적용해야 한다. 이에 대해서는 앞서 다루었다.

이 과정에서 피드백은 필수다. 결국 이 과정은 여러분이 만드는 영상의 서사에 맞게 컬러 스트립트를 만드는 한 가지 방식일 뿐이다. 시간이 지나면, 창작자의 개성과 서사 요건이 개인적인 접근 방식에 더욱 영향을 미칠 수 있다. 그럼에도 색이 그저 영상을 꾸미는 요소가 아님을 알아두어야 한다. 컬러 스크립트에 이야기의 세계를 반영하여 관객이 서사를 잘 이해할 수 있도록 하자.

COLOR SCRIPT

컬러 스크립트

이것은 30분짜리 단편영화인 「더 콜드 하트
(The Cold Heart)」의 컬러 스크립트의 일부다. 보
다시피 모든 시퀀스가 색상 면에서 다음 시퀀스와
뒤섞여 있다.

자세히 보면 색상이 갑자기 변하는 부분이 몇
군데 있다. 이는 이야기의 주요 내용이 변하기 때
문이다. 일반적으로 시퀀스 사이의 전환은 부드럽
게 이루어지므로 알아채기 힘들다.

이제 다양한 색상 범위를 연출에 맞게 사용하는 방법을 배웠으니, 장면의 컬러 팔레트를 구성할 때 우연히 또는 별생각 없이 사용했다는 변명은 할 수 없다. 단순히 보기 좋은 화면을 만들려고 색을 사용하는 것은 비주얼 스토리텔링에 아주 부적절하다. 어떤 상황이든 보기 좋게 색을 조합할 수는 있다. 하지만 이야기의 정보를 전달하고 감정을 증폭하려면 단순히 색을 잘 선택하는 것을 넘어서서 색을 잘 사용할 수 있도록 노력해야 한다.

이러한 특성을 무시하면 시각적 효과가 약해진다. 앞서 프레임의 색마다 내포하고 있는 많은 정보와 감정 표현 방법을 어느 정도 다뤄보았다. 따라서 이제는 이 부분에 소홀하여 색상을 우연히 선택하면 잘못된 신호를 줘서 관객이 혼란스러워 할 수도 있다는 것을 잘 알았으리라 본다.

하지만 의도적으로 예상을 뒤집는 것은 전혀 다른 일이다. 색이 지닌 힘과 그에 따른 연상 효과를 알고 있으면, 대체로 이를 통해 관객을 속일 수 있다. 예를 들어, 공포영화에서는 조명을 통해 관객의 기대, 불안, 흥분을 일으킨다. 그런데 이 조명을 김이 빠지거나 웃기는 순간에 쓸 수도 있다. 반대로 자연스러운 조명에서 매우 극적인 사건이 발생하면 충격이 더욱 크게 다가온다. 관객이 색에서 얻을 수 있는 단서가 부족해서 충격에 대비할 틈이 없기 때문이다. 관객이 어느 장면에서 색의 정보와 감정을 어떻게든 읽어내게 되면, 관객의 예상을 뒤집거나 충족하여 재미를 선사할 수 있다.

마지막으로, 지금까지 배운 개념들을 모두 구성에 적용하려고 하지 말자. 이렇게 하면 매우 부담스러울 수 있고, 기껏 노력해봤자 아무것도 달성하지 못하는 혼란스러운 색 조합이 만들어질 수 있다. 장소, 계절, 날씨, 감정 등 한 가지 부분에서 적절히 선택하면 나머지 부분들도 저절로 제자리에 들어맞게 된다. 단순화한 표현을 유념하면서 결과 중심적인 방식으로 접근하자. 이렇게 하면 시각적·감정적으로 잘 표현할 수 있다.

light 빛

i g h t

빛

빛은 가장 강력한 비주얼 스토리텔링 도구 중 하나다. 실생활에서 실제 조명으로 촬영하든, 소프트웨어로 만든 '디지털 조명'을 사용하든, 일러스트레이션처럼 조명 같은 효과를 넣든 기본 원리는 같다.

이번 장에서는 이미 많은 책에서 다룬 빛의 '물리학'은 의도적으로 제쳐두는 대신 서사 측면에서 빛을 다뤄보겠다. 빛의 다양한 특성을 알아보고, 빛을 통해 숏 안에서 분위기를 만들고, 프레임을 구성하고, 명도와 색을 조절하는 방법을 살펴볼 것이다. 스토리텔링의 관점에서 빛을 이해하면 어느 매체든 작품을 정서적·시각적으로 더욱 설득력 있게 만들 수 있다.

지금 이 순간 여러분이 어디에 있는 수면의 빛이 세상에 영향을 미치고 있다. 빛은 눈에 보이는 색을 바꾸고, 가시성을 정의하고, 초점을 만들어내며, 감정에도 영향을 미친다. 또한 빛은 눈에 보이지 않는 부분에서 공간의 시각적 구조를 형성하는 매우 놀라운 능력을 가지고 있다.

비주얼 스토리텔러라면 작동 원리, 유형 및 특징, 시각적·정서적 측면에서 빛의 역할을 이해하고, 숏 안에서 빛을 유리하게 활용할 기회를 찾아야 한다. 우선해야 할 가장 중요한 단계는 시각 요소들을 습득할 때와 같은 방식으로 이루어진다. 다시 말해 주변에 관심을 기울여야 한다.

빛을 공부하는 학생이 되자. 어디를 가든 빛을 의식해서 관찰해보자. 인테리어, 건축, 영화 프레임, 그림, 사진을 비롯하여 어디에서든 빛이 어떻게 사용되었는지 살펴보라. 영상에 사용된 빛의 유형과 배치 방식을 확인하고, 디자이너가 왜 그렇게 선택했는지 생각해보며, 이를 역으로 설계하는 연습을 해보자. 다양한 조명 상황을 마음속으로 기록하기 시작하라. 조명마다 어울리는 시각적 특성과 감정적 연관성은 무엇인가? 햇빛, 달빛, 촛불, 네온 불빛, 야간등 등, 빛의 종류는 무수히 많다! 앞으로 배울 작품에서도 빛을 다양한 방법으로 사용했다.

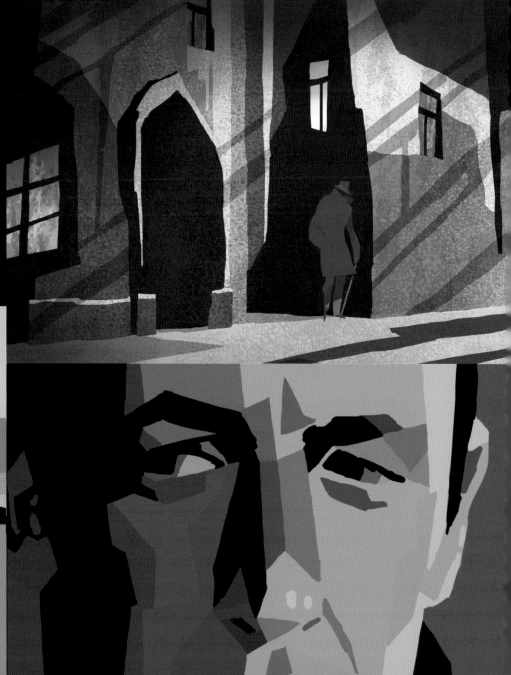

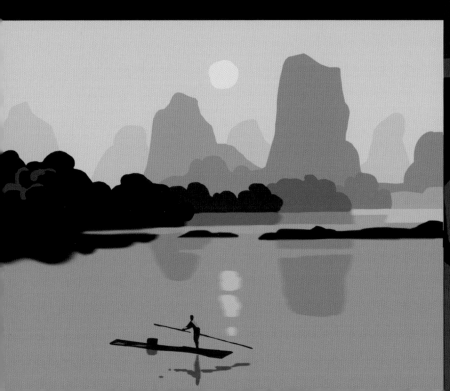

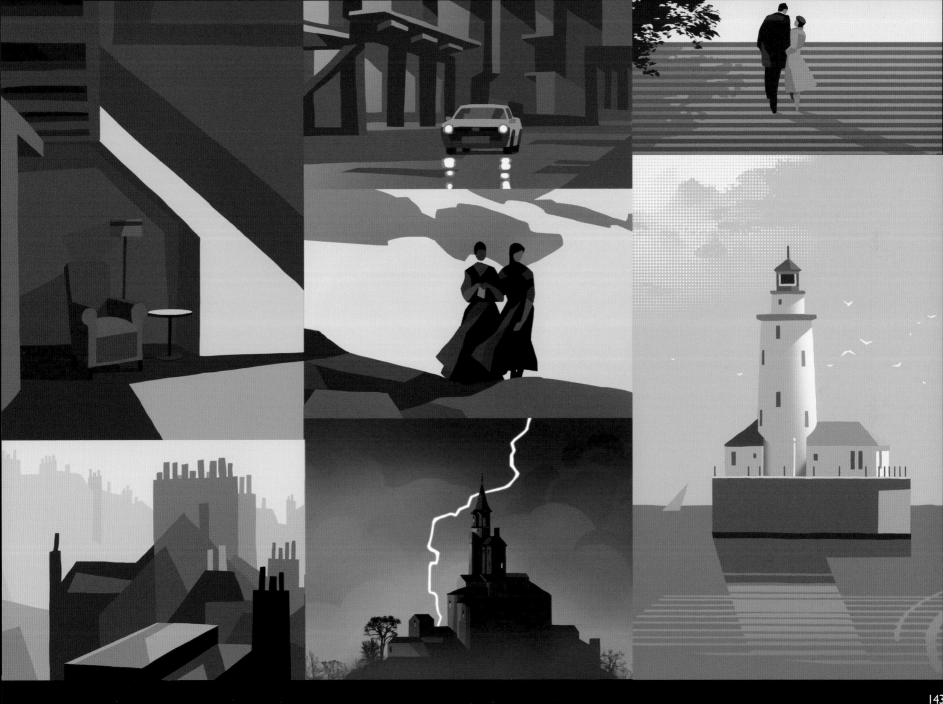

조명 설정의 해부학

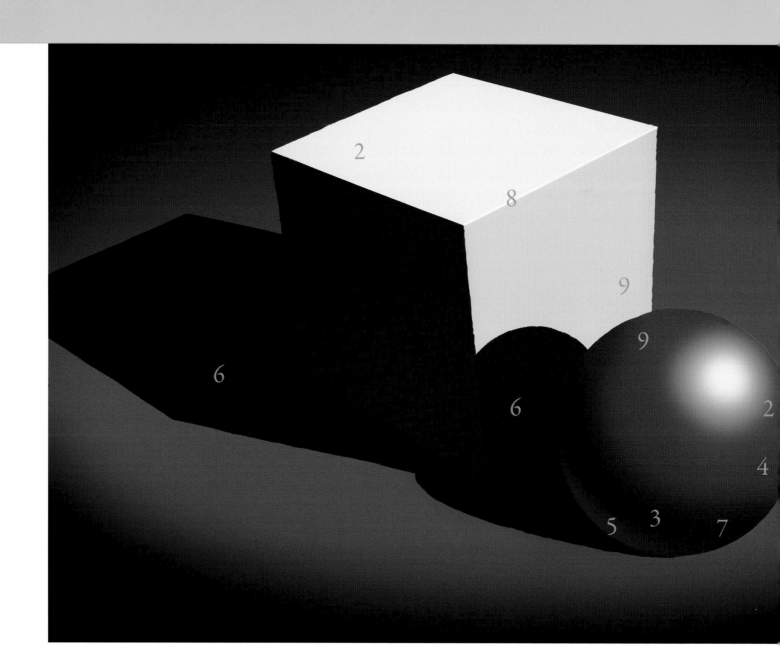

비주얼 스토리텔링에 맞는 조명 사용 방법을 살펴보기 전에, 조명 기본 설정과 관련된 요소들을 이해해야 한다.

1 광원 : 장면에서 빛이 들어오는 위치. 햇빛이 장면에 들어가기 전에 커튼을 통과한 경우, 빛을 발하는 커튼을 광원으로 간주한다. 보통 한 장면에 광원이 여러 개 있으며, 그중 주요 광원의 시각적 영향이 가장 크다.

조명 색 : 빛의 색.

세기 : 광원에서 뿜어져 나오는 빛의 양.

방향 : 대상에 대한 광원의 위치. 왼쪽의 공은 반측면의 뒷면 부분에서 빛이 비친다.

광질 : 광원에서 뿜어져 나오는 빛의 종류. 광원은 손전등 빛이나 헤드라이트처럼 거칠 수도 있고, 커튼을 통과한 빛처럼 매우 부드럽고 널리 퍼질 수도 있다.

2 하이라이트 : 대상의 표면에 빛이 직접 닿는 가장 밝은 부분.

3 폴 오프(fall off) : 대상의 빛이 비치는 부분에서 어두운 부분으로의 변화율.

4 대상 반사율 : 표면 상태 또는 대상의 '광택'. 대상 반사율에 따라 빛이 매우 다르게 반응한다.

5 반사광 : 다른 표면에 반사되어 대상의 그늘진 부분을 비추는 간접적인 빛.

6 캐스트 섀도(cast shadow) : 대상이 놓인 탁자 등 특정 표면에 드리우는 그림자.

7 코어 섀도(core shadow) : 대상의 밝은 부분과 어두운 부분의 경계 옆에 나타나는 가장 어두운 부분.

8 림 라이트(rim light) : 표면 바깥쪽 가장자리 부분의 하이라이트. 대상을 배경에서 두드러져 보이게끔 해준다.

9 고유색 : 색이 있는 빛으로부터 독립된 대상 자체의 색.

화면에서 주요 광원에 맞춰 주요 소재를 어디에 배치하느냐에 따라 빛의 방향이 결정된다. 빛의 방향에 따라 그림자의 크기와 위치가 변한다. 결국 소재의 어느 부분을 강조하느냐, 덜 강조하느냐에 영향을 미친다.

예를 들어, 조명을 옆에서 비추면 소재의 밝은 부분과 어두운 부분이 확실히 구분된다. 그러면서 대비감이 생겨나고 소재의 특성과 질감도 드러난다. 반대로 정면에서 같은 소재에 조명을 비추면 프레임의 톤이 고르게 나타나면서 형태가 평평해지고 질감이 사라지며 깊이감이 줄어든다.

소재 뒤에 빛을 바로 비추거나 카메라에 보이는 많은 부분을 그림자로 가려서 강력한 영상을 만들어낼 수도 있다. 이러면 소재는 실루엣이나 가장자리만 보인다. 이를 통해 화면의 맥락이나 기타 디자인 요소에 따라 소재를 아름답거나 시적으로, 또는 신비롭거나 위협적으로 보이게 만들 수 있다.

소재 아래에서 조명을 비추거나 흔치 않은 방향으로 조명을 비춰 기존 인식을 뒤집는 실험을 할 수도 있다. 이렇게 하면 익숙한 무언가가 원래 보던 것과 확연히 달라져서 관객이 불안감을 느낀다.

LIGHTING
조명 설정

조명을 설정할 때 사용하는 조명 용어 :

키 라이트(key light, 주광) : 대상을 비추는 주요 조명. 조명의 '방향'을 결정하고 창문이나 램프처럼 장면 안에서 발견되는 요소를 바탕으로 이루어진다.

필 라이트(fill light, 보조광) : 주광보다 덜 강렬한 보조광은 대상의 어두운 부분을 비춰 그림자를 더욱 투명하게 만든다.

백라이트(back light, 역광) : 배경으로부터 대상을 분리하기 위해 대상 뒤쪽에 위치한 조명.

키커(kicker) : 다른 조명보다 작은 조명으로, 머리카락이나 방 안의 디테일처럼 캐릭터나 프레임의 사소한 부분에 활기를 불어넣을 때 사용한다.

확실한 방향성을 가진 빛으로 얼굴에 조명을 비추면 프레임의 모습과 느낌을 완전히 바꿀 수 있다.

강력한 측면 조명을 비스듬히 비추면 숏을 더 설득력 있고 극적으로 만들 수 있다.

위쪽 방향의 조명이 아주 밝고 고르면 얼굴이 완전히 달라 보여서 약간 당황스러울 수 있다.

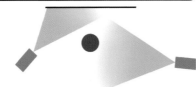
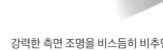

역광으로 인물의 테두리만 비추면 캐릭터를 신비롭거나 위협적으로 보이게 만들 수 있다.

얼굴 양쪽에만 조명을 비추면 얼굴 전면의 주요 부분에 그림자가 드리워지며 매우 드문 패턴의 명암이 생겨난다.

톱라이트(top light), 즉 위쪽에서 빛을 내리비추면 눈과 코 아래쪽에 그림자가 지면서 빛의 세기에 따라 신비롭고 아름다워 보일 수 있다.

방향을 다룰 때는 결과 지향적으로 접근해야 한다. 영상에 자신의 의도가 잘 반영될 때까지 실험해보자. 때로는 장면에서 '이상적인' 조명으로 간주되는 규칙에서 벗어나 매우 드문 방법으로 조명을 설치해볼 수도 있다.

톱라이트, 백라이트 같은 용어에 연연하지 말자. 초보자에게 이런 용어는 보통 매우 제한적이라서 득보다 실이 많다. 가장 좋은 학습법은 실제로 조명을 설치하고 직접 실험해보는 것이다. 복잡하게 하거나 돈을 많이 쓸 필요는 없다. 테이블 위에 사과를 놓고 테이블 램프를 움직여 보는 것부터 시작해도 된다! 조명을 움직였을 때는 어떤 효과가 나타나는지에 집중해야 한다. 시각적·감정적으로 어떤 변화가 일어나는가?

대부분의 장면에는 하나 이상의 광원이 있다. 여러 광원을 소재 주위에 배치할 때는 광원이 서로 연관되면서도 조합해서 원하는 효과를 낼 수 있는 방향으로 진행해야 한다. 다음으로 장면의 특정 모습을 더욱 돋보이게 하고 작품의 분위기를 효과적으로 만드는 몇 가지 조명 배치 방법을 소개하겠다.

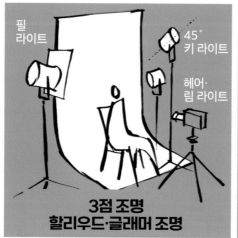

**3점 조명
할리우드·글래머 조명**

이 그림은 영화와 비디오에서 사용되는 전형적인 3점 조명이다. 키 라이트라고도 하는 주요 조명이 전면과 소재의 한쪽 측면에 위치하여 배우를 비추는 주요 광원으로 사용된다. 이를 통해 그림자를 만들어 배우의 얼굴에 입체감을 줄 수 있다. 필 라이트는 얼굴의 어두운 부분을 비추어 그림자의 흐리기를 조절할 때 사용한다. 필 라이트가 강할수록 그림자가 흐릿해진다. 마지막으로 백라이트로 배우의 한쪽 측면에 테두리를 만들어 배경에서 동떨어진 듯 보이게 한다.

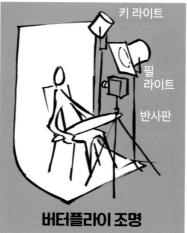

버터플라이 조명

버터플라이 조명은 위쪽과 정면에서 아래 방향으로 배우의 앞모습과 나란히 맞춘 조명이다. 배우의 아래나 정면에 반사판을 배치하여 눈 아래 생기는 그림자를 줄이고, 동시에 이목구비가 뚜렷해지도록 한다. 이 조명은 아름다움과 세련된 우아함을 매우 효과적으로 강조하며, 광대뼈가 도드라지거나 날씬한 체형의 배우를 특히 돋보이게 한다. 코 아래 나비 형태의 그림자가 생기는 데에서 이름을 따온 이 조명은 특히 화려한 여성의 상반신을 찍을 때 쓰이는 편이다.

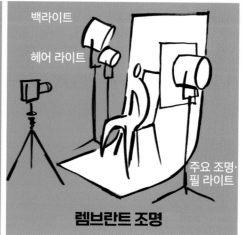

렘브란트 조명

이 조명은 자신의 강렬한 초상화에 특정한 방식으로 조명을 비춘 네덜란드의 화가 렘브란트의 이름에서 따왔다. 렘브란트 조명은 한두 개의 조명과 소재의 양쪽에 있는 반사판으로 구성된다. 이 조명은 얼굴에 '키아로스쿠로'라는 강한 명암 대비를 만들어 얼굴의 어두운 부분에 있는 눈 아래쪽에 독특한 빛의 삼각형을 드리운다. 이러한 조명은 드라마에서 분위기 있는 인물의 상반신을 찍을 때 매우 효과적이다.

LIGHTING SETUPS

조명 설정

분위기를 조성하고자 설정한 조명으로 인물의 얼굴만 촬영하지 않는다. 앞서 다룬 조명 설정의 개념들은 소품이나 숏 구성을 할 때도 효과적이다.

캐릭터에 초점을 두지 않은 작품에서는 프레임 속 어느 대상을 '캐릭터' 요소로 생각한다. 의자, 나무, 집 등 어느 것이든 상관없다. 대상을 정했다면 인물의 얼굴에 비추는 것과 같은 방식으로 조명을 설명하면 된다. 대상을 얼마큼 보여주고 얼마큼 가릴 것인가? 조명으로 대상의 원래 모습을 어느 정도 왜곡하고 싶은가? 조명을 어떻게 설

정해야 가장 매력적인 명암 패턴을 만들 수 있는가? 이번에는 단순한 집 형태에 조명을 각각 다르게 설정한 예시를 들어 설명하겠다.

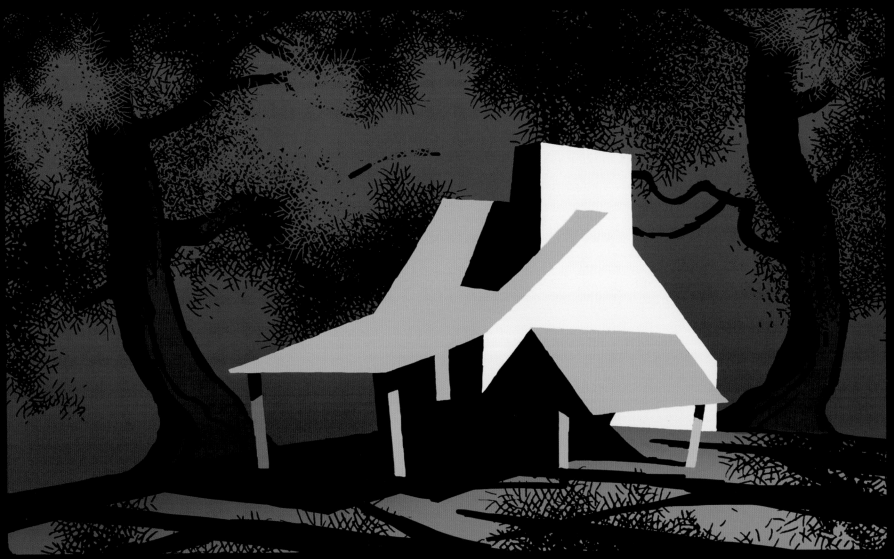

다음은 단순한 집 형태에 조명을 각각 다르게 설정한 예시들이다.

인물의 얼굴과 마찬가지로 측면 조명은 대상에 입체감을 더해준다. 대비감이 뚜렷하면 프레임 안에 극적인 명암이 생겨나고 입체감이 더해진다.

모든 곳에 부드러운 빛을 발하는 산광 때문에 그림자가 생기지 않는다. 조용하거나 시적인 장면에 효과적인 조명 설정이다. 다만 숏이 너무 지루해 흥미로운 시각 요소를 더해주는 것이 좋다.

측면 조명의 세기가 약하면 사물이 매우 극적으로 보이지 않고, 명암 패턴이 생겨난다. 대상의 입체감을 과장하지 않고 강조하여 시각적으로 아름다운 장면을 만들 수 있다.

밝고 고른 하이키(high key) 조명의 부드러운 빛으로 경쾌한 장면을 만들 수 있다. 평범하거나 코믹한 장면에서 사용하기에 좋다.

인물의 얼굴을 비출 때와 마찬가지로, 백라이트는 어둠 속에서 대상을 완전히 가리고 섬뜩해 보이게 한다. 대상의 실루엣을 강조하고 싶을 때도 유용한 조명 설정이다.

백라이트와 악센트 라이트(강조 조명)를 조합하면 놀랍도록 극적이고 강렬한 장면을 만들 수 있다. 대상의 대부분을 어둡게 처리하고 작은 부분에만 조명을 비추면 아름답거나 미스터리한 분위기를 연출하기에 좋다.

BRIGHTNESS

밝기

밝기 또는 빛의 세기는 장면에서 작용하는 빛의 힘이나 양을 의미한다. 로키(low key) 장면은 전체적으로 밝기가 낮고 조명이 거의 없는 경우를 말한다. 초를 들고 어두운 복도를 지나가는 캐릭터의 미디엄 숏(medium shot)이 이에 해당한다. 반대로 하이키 장면은 전체적으로 꽤 밝거나 조명이 잘 비추어진 장면을 말한다. 화창한 날 바깥 풍경이 이에 해당한다. 보는 데 필요한 도구로서의 역할 외에도, 장면에서 조명의 양은 빛으로 분위기를 조성할 때 가장 큰 영향을 미친다.

로키 또는 희미한 조명으로 화면을 어두운 명도로 구성하고 분위기 있게 만들 수 있다. 보통 야경과 희미한 조명의 인테리어 및 극적인 순간에서 로키 조명을 사용한다. 로키 조명을 쓰면 어둠을 두려워하는 인간의 본성 때문에 화면이 더욱 심각하고 무서워 보인다. 로키 장면도 대단히 아름다울 수 있다. 예를 들어, 실루엣으로 작품을 구성하면 디테일이 줄어들면서 시적인 이미지가 생겨난다. 이런 숏에서는 빛이 적어도 화면의 다른 부분과 크게 대비되어 매우 빛나는 것처럼 보인다.

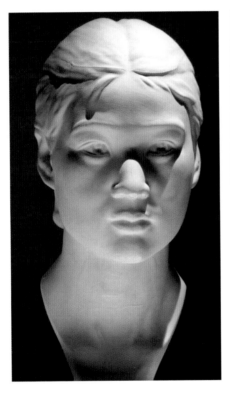

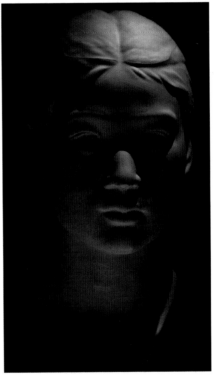

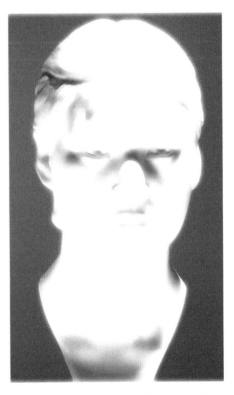

이 3가지 사진에서 유일하게 다른 점은 전체 밝기다. 첫 번째 사진은 현실에서 흔히 볼 수 있는 미디엄 키(medium key) 조명으로, 흐릿한 그림자가 형태감을 만들어낸다. 이 정도 밝기는 일반적으로 대화를 나누는 장면에서 주로 사용된다.

가운데 사진은 첫 번째 사진과 같은 상태에서 로키 조명에 덜 노출된 경우다. 사진의 분위기가 바로 가라앉으면서 더 극적이면서도 강렬해진다. 그림자가 어둡게 드리운 부분과 빛이 닿지 않은 부분의 디테일이 가려지면서 미스터리한 느낌을 더한다.

마지막 사진은 매우 높은 하이키 조명에 과도하게 노출된 경우다. 이 사진에서도 디테일은 잘 보이지 않지만 가운데 사진과는 전혀 다른 감정이 든다. 다소 과장된 면이 없진 않지만, 이렇듯 하이키 조명을 높이면 순수함, 아름다움, 신성함을 보여주기에 매우 효과적일 수 있다.

로키 장면을 작업할 때는 분위기에 초점을 맞춰야 한다. 즉 장면에 빛을 적게 넣어서 관심의 중심을 유지하고 그 주변과 극적으로 대비를 이루도록 해야 한다. 로키 장면에서는 어두운 부분이 많을수록 색과 구성에 통일성을 줄 수 있다. 또한 아주 쓸쓸한 느낌도 연출할 수 있다.

반대로 하이키 또는 빛이 밝게 비치는 장면을 작업할 때는 더 밝은 색을 쓰거나 전체 색을 모두 사용하는 경향이 있다. 이러한 장면으로 이야기에서 평범한 상태를 묘사할 수 있으며, 유쾌하고 코믹한 순간에도 매우 효과적이다. 빛은 흰색과 낮을 떠올리게 하여 정화하는 힘을 의미한다. 따라서 빛이 많이 있는 장면은 관객에게 안정감을 준다.

하이키 장면에서는 등장하는 형태와 색상의 수를 신중하게 조절해야 한다. 거의 모든 것에 빛이 많이 비치면서 색, 형태, 질감 모두 아주 잘 보이기 때문이다. 자칫하면 화면 구성이 어수선해지거나 관객이 초점에 집중하지 못하고 산만해지기 쉽다. 장면에서 불필요한 요소는 모두 생략하고, 남은 요소는 관객이 초점에 집중할 수 있도록 신중하게 배치해야 한다.

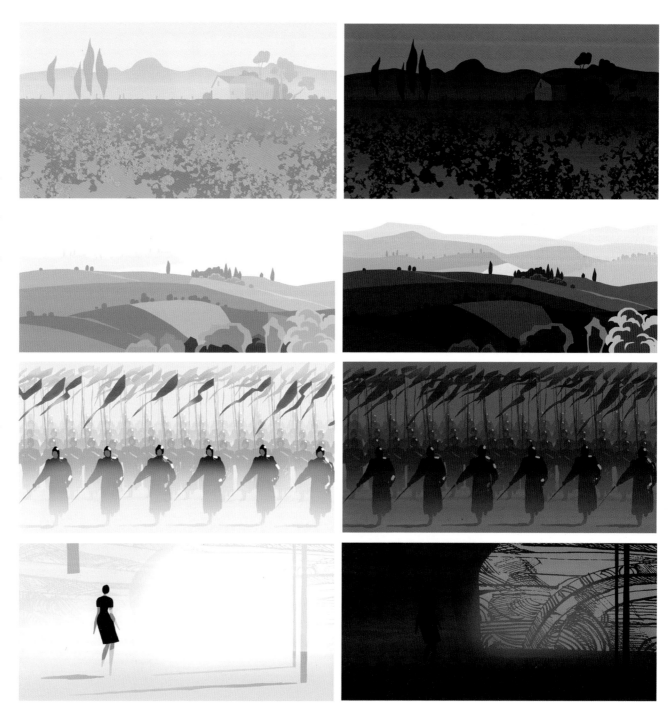

QUALITY

광질

광질은 장면에서 조명의 특성을 의미한다. 한 방향으로 쏠려 있거나 직접적인 조명은 하드 라이트(hard light)라고 하고, 여러 방향으로 산란하거나 간접적인 조명은 소프트 라이트(soft light)라고 한다. 광질은 장면에서 대비감, 그림자, 분위기에 영향을 미친다.

스포트라이트, 헤드라이트, 한낮의 햇빛과 같은 점광원은 하드 라이트다. 하드 라이트가 소재를 비추면 대개 극적인 대비, 즉 어둡고 강렬한 캐스트 섀도와 명확한 명암이 생겨난다. 이러한 조명은 보통 장면에서 생동감 있는 색, 풍부한 질감, 대비감 증가를 끌어낸다. 하드 라이트는 장면의 거친 면을 강조하면서 대상의 평면이나 특성을 보여주므로, 강력하고 극적인 화면에 매우 효과적이다.

하드 라이트로 작업할 때는 화면 안에서 캐스트 섀도와 하이라이트를 강력한 구성요소로 사용해야 한다. 캐스트 섀도가 우연히 생기거나 소재에 불필요한 형태가 만들어지지 않도록 하자. 대비감이 강하기 때문에 화면의 균형과 통일성에 특히 신경 써야 한다.

한편 흐린 날, 일몰, 일출, 안개 낀 장면 등에서 희미한 빛이나 천과 같은 다른 물질을 투과하는 빛은 소프트 라이트다. 소프트 라이트는 빛이 퍼지면서 생겨나기 때문에 다양한 방향에서 한꺼번에 장면을 비춘다. 이로 인해 가장자리가 부드럽고 그러데이션 있는 캐스트 섀도가 생겨날 수 있다. 소프트 라이트는 톤과 색을 미묘하게 바꿔야 하는 화면에 가장 효과적이다. 대상의 매끄러움이나 부드러움을 강조하며, 민감하거나 우울한 이야기에 어울린다.

소프트 라이트로 화면을 놀랍게 구성할 수 있다. 소프트 라이트로 작업할 때는 어두운 배경에 밝은색, 또는 밝은 배경에 어두운색이 번갈아 나타나는 방식처럼 빛 변화가 상호작용하도록 한다. 장면 전체에 빛이 비치는 상태더라도 소프트 라이트를 배치하면 대상의 특성을 어느 정도 유지할 수 있다.

숏을 구성하고 광원을 고를 때, 광질이 분위기에 미치는 영향을 고려해야 한다. 조명을 통해 대상의 시각적·감정적 측면이 돋보였는가? 사용하는 조명 유형에 맞게 날씨, 시간, 그리고 장면의 다른 요소들을 선택하자.

SOURCE
광원

장면을 밝히기 위해 선택한 광원은 프레임의 모습과 느낌에 뚜렷한 영향을 준다. 남성과 여성이 서로 마주 보는 미디엄 숏을 떠올려보자. 그리고 장면의 구성은 완전히 똑같지만 각각 흐린 하늘, 촛불, 네온사인의 빛이 비친다고 상상해보자. 장면마다 전혀 다르게 보이고 느껴질 것이다.

광원마다 고유한 시각적·감정적 의미가 담겨 있다. 스토리텔링에 광원을 잘 활용하려면 2가지가 필요하다. 하나는 다양한 광원에서 나오는 빛이 정확히 어떤 모습인지 철저히 시각적으로 이해하는 일이다. 그렇게 해서 자신의 영상에서 빛을 정확히 표현해야 한다. 그리고 나머지 하나는 다양한 광원 중에서도 이야기에 가장 적절하며 실용적인 것을 선택할 수 있는 감정적 감수성이다.

다양한 광원이 주변 풍경과 분위기에 어떻게 영향을 미치는지 주의를 기울이자. 화창한 날에는 동네가 어떻게 보이고 어떤 느낌이 드는가? 흐린 날은 어떠한가? 가로등이 비추는 밤에는 어떤 느낌이 드는가? 각각 어떤 조명이 어울릴까? 사람에게도 똑같이 적용해보자. 형광등이 비추는 사무실에서는 사람이 어떻게 보이는가? 따뜻한 램프 아래에서는 어떤가? 조명마다 인물의 어떤 점이 부각되는가?

계속해서 주변의 빛을 관찰하다 보면 각 장면에서 광원을 어떻게 사용할지에 대한 아이디어가 샘솟고 표현력도 좋아질 것이다.

광원 선택은 분위기 표현을 넘어 장면 안의 초점에도 영향을 미친다. 예를 들어, 램프하나나 촛불을 광원으로 이용하면 작은 부분만 밝고 나머지 부분은 어두워서 화면의 형태들이 하나로 뭉친 것처럼 보인다. 눈부신 투광 조명등이나 구름 낀 날씨의 고루 퍼지는 산광을 사용할 때는 정반대 효과가 나타난다.

항상 뻔한 방법으로만 광원을 사용하지 말자. 때로는 전형적이고 신중한 방식보다 실험적이고 열린 자세를 취하여 느낌이 이끄는 대로 시도해보면 훨씬 더 흥미롭고 성공적인 영상을 만들 수 있다. 직감은 시간과 경험의 산물이다. 여러 종류의 광원을 두고 다양한 소재를 촬영해서 관찰한 내용을 메모로 남겨보자. 이러한 노력은 대본에 맞는 광원을 선택할 때 빛을 발할 것이다.

광원에 대해 많이 기억해두고 깊이 이해할수록, 숏의 시각적·실제적·감정적 요건에 완벽히 들어맞는 훌륭한 결과물이 탄생할 가능성이 커진다.

그림자는 모든 조명 설정에서 필수적인 부분이다. 그림자는 프레임에서 균형을 잡아주는 요소로, 그림자 없이 밝기만 한 부분은 별 의미가 없다. 그림자에는 크게 2가지 유형이 있다. 어태치드 섀도(attached shadow)와 캐스트 섀도다.

대상 위에 만들어지는 어태치드 섀도는 광질과 밝기 부분에서 이미 다룬 바 있다. 다시 말해 어태치드 섀도에서 특히 살펴봐야 할 내용은 밝음에서 어두움으로의 변화를 뜻하는 폴 오프와 그림자의 투명도. 무겁거나 심각한 장면일수록 폴 오프가 급격하게 변화하고, 매우 불투명한 그림자가 나타난다. 주로 폭력적이거나 무서운 모티브를 나타내는 장면에 잘 어울린다. 극적인 요소가 적은 장면에서는 폴 오프가 완만하게 변화한다. 보통 이런 장면에서 그림자는 형태의 양감만 보여주므로 매우 투명하다. 또한 어태치드 섀도는 소재의 형태에 따라 모습이 달라진다. 구체처럼 부드러운 대상은 폴 오프가 완만하지만, 정육면체에 소프트 라이트가 드리워졌을 때는 밝은 부분과 어두운 부분이 급격하게 변화한다.

캐스트 섀도는 어떤 대상으로 다른 대상을 가렸을 때 다른 대상의 표면 위에 드리워지는 그림자다. 이 그림자를 창의적으로 사용하면 비주얼 스토리텔링에서 수많은 표현 가능성이 생겨난다. 예를 들어, 한 남성이 칼에 찔리는 모습을 명확하고 자세히 보여주기보다는 캐스트 섀도로 보여주는 것이다. 그러면 시각적으로 훨씬 흥미로워지고, 관객의 상상에 맡기는 부분이 생기기 때문에 장면의 극적인 순간과 효과가 오히려 강화된다. 또한 행

동이 다소 모호해져서 프레임에 긴장감을 불어넣는다. 캐스트 섀도는 주로 장면의 미스터리나 극적인 상태를 고조한다. 느와르와 같은 특정 장르에서는 캐스트 섀도가 중요한 구성 요소이지만, 그렇다고 무서운 장면으로 제한할 필요는 없다.

캐스트 섀도를 창의적으로 사용하면 시각적으로 강력한 맥락이 만들어져 표현 가능한 범위가 넓어진다. 예를 들어, 아이의 머리 위로 드리우는 덩치 큰 남성의 캐스트 섀도는 아이가 위험에 처해 있음을 알리는 강력한 표현이다. 실질적 근거는 없다. 그 남자가 아이의 아빠일 수도 있다. 하지만 영화라는 시각 세계에서는 충분히 가능한 일이다.

마지막으로 캐스트 섀도는 아주 유용한 디자인 요소이기도 하다. 작품에서 방향성을 제시하고 시선을 유도하는 데 도움을 준다. 3차원으로 움직이거나 여러 번 반복하면 깊이감을 줄 수 있다. 무엇보다도 캐스트 섀도로 다양한 대상을 밝은 부분과 어두운 부분을 폭넓게 결합하여 장면을 단순하게 만들 수 있다.

빛을 구성하는 방법만큼 장면에 그림자를 배치하는 방법에도 관심을 가져야 한다. 위 내용과 옆에 제시된 예시는 빙산의 일각일 뿐이다. 그림자를 활용하여 표현을 확장하는 방법은 말 그대로 수백 가지에 이른다. 영화, 사진, 일러스트레이션을 연구하여 과거 스토리텔러들이 그림자를 어떻게 활용했는지 알아보면, 그림자를 활용할 방법을 곧 찾을 수 있을 것이다.

WORKING WITH LIGHT
빛으로 작업하기

이제 조명의 기본 개념에 익숙해졌으니, 이를 사용 가능한 구조로 구성해서 숏에서 빛을 효과적으로 배치하자. 여기서는 스튜디오 조명이나 디지털 조명에 관한 디테일보다는 모든 매체에 적용할 수 있는 필름 조명의 시각 디자인 측면을 다룰 것이다.

우선 장면에 꼭 담아내야 하는 이야기의 필수 부분을 확인하자. 이는 실내 또는 야외 장면, 하루 중 시간대, 이전 숏과 이어지는 연속된 조명, 컬러 스트립트 가이드라인, 기상 조건, 심지어 대본에서 언급된 잠재적 조명 구성 등, 기본적인 내용으로 구성된다. '남자가 손전등을 들고 어두운 방을 천천히 통과했다'라는 내용을 예로 들어보자. 여기에 나오는 지침이나 제한 사항에 따라 나머지 조명을 구성해 나가야 한다. 대본에 이에 대한 묘사가 따로 없으면 장면의 이야기 포인트를 생각하고 가장 적당해 보이는 것으로 공백을 채워 나간다. 예를 들어, 극적인 장면은 낮보다는 밤에 더 잘 어울린다.

그다음, 장면의 감정 상태와 강도를 고려한다. 장면이 극적이고 강렬한 감정을 다루는가, 아니면 부드럽고 미묘한 감정을 다루는가? 가끔은 장면의 감정 속도를 묘사하는 과정만으로 특정 조명을 결정할 수 있다. 예를 들어, '은은한' 장면에서는 더욱 부드럽고 차가운 색상을 사용한다. 빛을 능수능란하게 사용할 줄 알 때 장면이 가진 '숨은 의미'를 가장 효과적으로 묘사할 수 있다.

앞의 두 단계에서 수집한 모든 정보를 고려하여 몇 가지 결정을 내려보자. 우선, 이 장면에서 빛은 어느 정도 필요한가? 전체적으로 어둡지만 군데군데 밝은 부분이 있는 로키 장면과 대부분 밝고 군데군데 어두운 하이키 장면 중에서 어느 것이 장면에 가장 효율적인가? 앞서 다룬 대로, 광질이 해당 숏의 감정 구조에 미치는 영향을 떠올려보자. 이 첫 번째 결정이 잇따르는 많은 결정에 영향을 미칠 것이다.

다음으로는 원하는 광질을 표현하기 위해 광원을 하나만 사용할지, 여러 개를 사용할지 생각해보자. 광원의 개수를 선택할 때는 대본이나 장소를 고려해야 한다. 이 장면에는 온화한 색조에 점차 전환하는 부드러운 산광이 잘 어울릴까, 아니면 극적인 그림자에 점광원의 강렬한 대비가 더 어울릴까? 부드러움과 강함의 정도는 얼마큼이 적당할까?

강한 조명이라면 빛의 방향이 더욱 중요하다. 장면의 중심 소재에 주요 광원을 어떻게 맞출 생각인가? 빛의 방향이 다르면 대상의 다른 측면이 강조된다는 사실을 유념하자. 측면 조명을 사용해 소재의 질감과 입체감을 표현하고 싶은가? 아니면 고르게 비추는 평면 조명을 사용해 형태감을 줄이고 싶은가? 또는 흔치 않은 조명 각도를 사용해 장면을 좀 더 극적으로 만들 것인가? 조명을 움직일 때 장면의 그림자가 어디로 드리우는지 주의를 기울이자.

그다음, 필 라이트 또는 반사광의 세기를 고려하자. 이 장면에서 그림자가 완전히 불투명한 것이 좋은가, 아니면 투명한 것이 좋은가? 그림자의 색은 어떠한가? 프레임에서 밝은 부분과 어두운 부분의 대비가 어느 정도이냐에 따라 장면의 분위기가 크게 달라질 것이다.

이렇게 장면에서 주요 조명을 계획했다면 한 걸음 물러나 검토해보자. 계획대로 잘 어울리는가? 필 라이트가 좀 더 강해야 하지 않을까? 주요 조명을 조금 더 옆으로 옮기면 숏이 더 좋아 보이지 않을까? 이미지를 세심하게 조정하고, 미리 정해둔 내용 중에서 고쳐야 할 부분은 수정한다. 궁극적으로는 영상이 의도한 대로 나와야 한다.

이쯤 되면 이외에도 필요한 것이 있는지 장면을 훑어봐야 한다. 대상에 백라이트를 비춰서 배경에 묻히지 않고 조금 더 뚜렷해 보이도록 하는 게 좋을까? 프레임 중 한 부분은 좀 더 두드러지게 하고, 나머지는 톤을 낮추는 게 좋을까? 각각의 조명 구조를 하나의 독립체로 보고 접근해야 한다. 감정을 효과적으로 표현하려면, 뻔한 방식으로 접근하지 말고 의도한 대로 조명이 설정되었는지 꾸준히 분석하자.

이 내용은 조명에 접근하는 도입부에 불과하다. 결국에는 모든 부분을 직감적으로 이해하고, 장면에서 무엇이 필요한지 그냥 '알 수 있을' 것이다. 그러기 전까지는 시각적으로 강력한 표현을 위해 빛의 특성을 신중하게 고민하고 가지고 있는 도구를 모두 사용해야 한다.

CAMER

카메라

CAMERA

카메라

CG, 실사 촬영, 기존 애니메이션 등 어떤 작업에서든 카메라를 고려하기 시작했을 때 여러분의 아이디어가 비주얼 스토리로 탈바꿈한다.

지금까지 다룬 빛과 색은 숏에서는 수박 겉핥기에 불과하다고 볼 수도 있다. 이를 텍스트의 시각적 효과를 높이는 폰트 디자인과 비교해보자. 그렇다면 카메라는 실제 텍스트와 그 내용에 해당할 것이다. 왼쪽 이미지처럼 프레임의 다양한 요소로 분위기가 만들어진다. 다만 전달해야 하는 기본 요점, 즉 '호수 가운데 섬에 있는 수도원과 그 주위를 둘러싼 몇 채의 집'은 카메라의 배치 때문에 그렇게 보일 뿐이다. 다른 요소들이 조연 같은 역할이라면, 카메라는 대본의 가장 기본적이고 핵심적인 정보를 책임지고 전달하는 주요 의사소통 도구인 셈이다.

훌륭한 소설의 번역본이 엉망으로 번역되는 바람에 완전히 망쳤다는 이야기를 종종 듣게 된다. 안타깝지만 영화에서도 비슷한 일이 일어난다. 대본이 훌륭하고 세트나 연기가 완벽하더라도, 관객은 결국 여러분의 영화에서 카메라를 통해 번역되어 살아남은 부분만 경험하게 된다. 따라서 카메라는 스토리텔링에 있어 가장 중요한 부분이라 할 수 있다.

카메라와 대상 간의 거리, 카메라 높이, 앵글, 초점, 피사계 심도(depth of field, 사진의 초점이 맞은 것으로 인식되는 범위), 렌즈 선택, 움직임 등 카메라 배치와 관련한 모든 결정이 숏을 바라보는 방식뿐만 아니라 숏이 주는 느낌까지 드러낸다. 이번에는 카메라에 관해 알아보고, 이야기 목적에 맞는 카메라 사용법을 이해해보자.

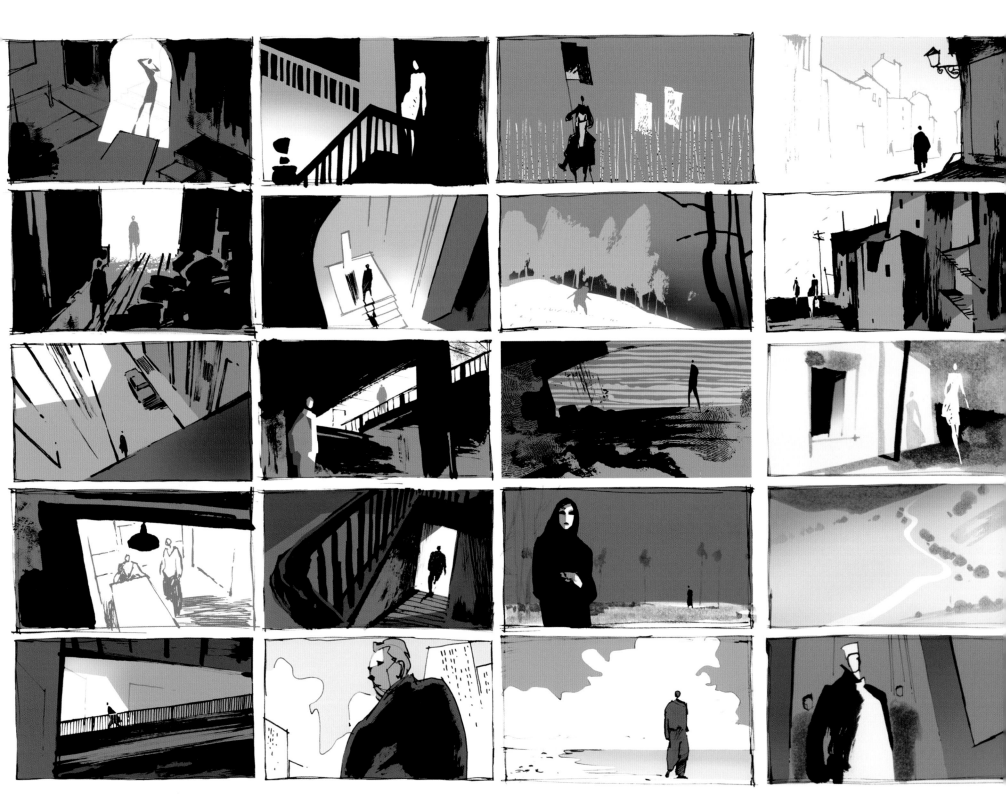

PERCEIVING CAMERA

카메라 이해하기

카메라를 깊이 이해하려면 소리를 끈 채로 이미 본 영화의 시퀀스를 분석하는 방법이 가장 좋다. 영화를 제대로 분석하려면 즐기기보다는 공부하려는 자세를 가져야 한다. 이미 본 영화를 분석하는 것이 중요한 이유는 훌륭한 촬영 기술이 모두 서사로 좌우되기 때문이다. 카메라가 특정 방식으로 사용된 이유를 이해하려면 영화가 무슨 내용인지를 알아야 한다.

대략적인 섬네일을 빠르게 파악해서 프레임을 깊이 이해할 수 있어야 한다. 섬네일이 예쁠 필요는 없다. 섬네일은 그저 더 많이 알아보고 아이디어를 빠르게 기록하는 도구일 뿐이다.

시퀀스를 연구할 때, 카메라 감독이 왜 그 시퀀스를 택했는지 생각해보자. 그 포맷을 사용한 이유는 무엇일까? 다른 포맷을 사용했다면 느낌이 어떻게 달라졌을까? 시퀀스 안에는 어떠한 숏들이 있는가? 어떤 장면은 왜 클로즈업을 사용하고, 또 어떤 장면은 왜 미디엄 숏을 사용하여 표현했을까? 피사계 심도가 깊은가, 아니면 얕은가? 그러한 선택은 예술적인 이유 때문이었을까, 아니면 세트의 제약 때문에 어쩔 수 없던 것일까? 피사계 심도를 달리 하면 이 숏은 어떻게 보일까? 우리의 시점은 어떠한가? 카메라가 배우보다 높이 있는가, 낮게 있는가? 카메라를 연구할 때는 정지한 순간뿐 아니라 움직임이 있는 시퀀스를 분석할 수 있어야 한다. 카메라는 시퀀스 동안 움직였는가? 어떤 시점으로 움직였는가? 카메라가 이렇게 움직인 이유는 무엇인가? 움직임이 부드럽고 매끄러운가, 아니면 불규칙하고 흔들리는가? 이것이 숏에 어떤 영향을 미치는가?

자신에게 이러한 질문을 계속 던지면서 영화를 보다 보면 수동적인 관객에서 능동적인 영화 학도로 변할 수 있다. 광고부터 장편영화까지 모든 것을 배우자. 이 중 일부는 혼란스럽거나 부담스러워 보일 수도 있지만, 일시적인 현상일 뿐이다. 이렇게 질문하는 자세로 보면 개념이 점점 더 명확해지고 이해하기 쉬워질 것이다. 결국은 일부러 애쓰지 않아도 자연스럽게 분석할 정도로 습관이 잡힌다.

아무 생각 없이 촬영 기법을 몇 시간 보는 것보다 짧은 광고나 영화의 한 시퀀스를 철저하게 분석하는 편이 낫다. 배우기 위해 이러한 연습을 하는 것이므로, 공부의 양만큼 질도 중요하다. 영화 촬영 기법의 다양한 측면을 하나씩 이해하는 데 집중하자. 한 번에 조금씩, 카메라 움직임이나 숏의 유형 등 한 가지만 선택해서 집중하도록 한다. 시퀀스와 카메라 비율에 대해서는 추후에 설명하겠다.

IMPROVISATION

즉흥 촬영

이번에는 이야기에 적합한 카메라 작업 방식과 원칙에 관해 설명해보겠다. 이론에 앞서 이 과정이 실제로 얼마나 유기적인지 알아보도록 하자.

영화는 완벽하게 질서정연하고 구조적인 단계를 거쳐서 만들어지는 일이 거의 없다. 영화 제작 과정에서는 수많은 조사, 실험과 실수, 아이디어 확장, 환경과의 조화, 그리고 대부분 별 성과 없는 일들이 일어난다. 우선순위가 서로 다른 사람들과 다양한 분야의 전문가들이 감독의 상상력을 현실화하기 위해 협업하며, 주어진 시간과 예산 안에서 영화를 만들어야 한다. 많은 변수가 섞인 상황에서 처음에 구상한 대로 아이디어가 정확히 촬영되는 경우는 많지 않다. 성공적인 운영의 핵심은 영화 제작 과정의 변덕스러움을 받아들이는 것이다.

일단 카메라의 언어를 이해하기 시작하면, 각각의 이야기를 시각화하는 동안 시도하고 싶은 아이디어들이 분명 떠오를 것이다. 제작 초기에 떠오른 아이디어들은 주제에 대한 결론이 아닌 시작점에 불과하다. 대부분 초기에는 구체적인 결정을 내리거나 계산된 선택을 할 수 있는 정보가 부족하고 방향성도 너무 모호하다. 아이디어가 아무리 완벽해 보여도, 일이 진행되는 과정에서 변경해야 할 수도 있다. 종종 그렇게 어쩔 수 없는 상황에서 최고의 결정이 나온다!

기념비적인 영화 「지옥의 묵시록」에서는 영화 내내 악명을 쌓은 월터 커츠 장군이라는 캐릭터가 맨 마지막 장면에 등장한다. 실제로 촬영이 막바지에 이르렀을 때 제작에 큰 차질이 빚어졌다. 커츠 장군을 연기한 말론 브란도가 과체중 상태로 현장에 나타난 것이다. 영화감독 프란시스 포드 코폴라는 원래 계획을 버려야 했고, 대부분의 시퀀스에 브란도를 어둠에 가려놓는 방식으로 문제를 즉흥적으로 해결했다. 결국 이 장면은 영화 역사상 가장 강렬한 장면 중 하나라는 명성을 얻게 되었다.

기본 개념을 이해한 다음 방향성을 가지고 원하는 것을 밀어붙이는 일도 중요하지만, 무언가를 재고해야 하는 경우도 있음을 알아야 한다. 너무 경직된 자세로 영화 제작에 임하면 여러분뿐 아니라 동료들도 힘들어진다. 더 나은 기회를 파악하고 기존의 아이디어를 새로운 상황과 접목하는 일은 처음부터 아이디어를 생각해내는 방법을 배우는 일만큼이나 중요하다. 마치 재즈 앙상블처럼, 모든 것이 계속해서 즉흥적으로 진행되고 상황에 대응하는 과정에서 작품이 조금씩 만들어진다.

이 장의 나머지 부분에서 다루게 될 개념을 모두 이해한 것 같다고 느껴지더라도, 처음부터 카메라를 어떻게 사용할지를 다 결정하고 완벽하게 계획을 세우려는 마음은 자제하자. 제작의 여러 단계를 거치면서 개선안 수용, 예산 제한으로 인한 불가피한 변경까지, 계획은 이야기에 맞게 처음 콘셉트를 구체적으로 수정하는 것뿐만 아니라 제작진의 역량에 맞춰 변화한다. 결국 다른 팀과의 협업과 변화를 통해 영화와 영화 제작 과정이 더욱 다채로워질 것이다.

VISUAL REFERENCE
시각 자료 참고하기

제작 논의 단계부터 특정 시퀀스 또는 영화의 전체 모습을 찍기 위해 많은 시각 자료를 활용하게 된다. 실제로 제작 회의에서는 '이 장면은 에드워드 호퍼 작품 같은 느낌이 필요하다' 또는 「로드 투 퍼디션」에서 폴 뉴먼이 살해된 시퀀스처럼 여기서는 폭력성을 완전히 축소해 표현하자'와 같은 말을 흔히 한다. 아이디어를 그대로 모방하자는 말이 아니라 제작의 시작점으로서 의미가 있다. 아이디어는 시간이 지나면 발전한다. 완전히 변하여 더 나은 형태가 될 수도 있고, 아예 실행하기 어려워질 수도 있다. 그럼에도 이런 자료에서 받은 영감으로 시작하는 이유는 특정 시퀀스나 영화의 시각적 방향성을 설정하는 과정에서 제작진의 의견을 하나로 모으기에 가장 빠르고 효과적인 방법이기 때문이다.

이때 명심해야 할 중요한 문제는 자료가 다양하고 다차원적이어야 한다는 점이다. 영화 또는 애니메이션 등 한 가지 매체에만 지나치게 초점을 맞추면 여러분의 영화는 분명 따분하고 반복적이며 기존의 다른 작품과 차별화되지 않을 것이다. 사진, 건축, 연극, 그래픽 디자인, 그림 등 영화와 직접적으로 관련이 없는 자료에서 얻은 영감을 더하면, 영화는 정말 재미있게 변하기 시작한다.

물론 여기에는 광범위한 지식이 필요하다. 에드워드 호퍼가 누구이고 그의 작품 특징이 어떤지 알지 못한다면, 에드워드 호퍼 느낌의 분위기를 묘사할 때 기술적 어려움이나 예술적 이점에 대해 의견을 많이 낼 수 없다. 예술 전반, 특히 시각 예술에 대해 끝없이 탐구해야 하며, 이러한 욕구가 꾸준히 충족되어야 한다. 다양한 관련 매체의 예술 역사도 익혀야 하지만, 현대에서 벌어지는 일도 잘 알고 있어야 한다. 최고 감독, 촬영기사, 사진작가, 화가 등에 대해 깊은 지식을 갖추고, 시각적 스타일을 만드는 구성 요소에도 깊은 이해가 필요하다. 무엇보다 감독은 자신이 전달하고자 하는 바를 관객에게 보여줄 수 있도록 다양한 분야와 시대에 걸친 어마어마한 시각적 참고 자료들을 가지고 있어야 한다.

제작 초반에 게시판에 아이디어를 적거나 자료를 붙여 모아두면 미적 가치관을 공유하기에 유용하다. 즉 특정 장면이나 방식을 제작진이 쉽게 참조할 수 있도록 시각적 영감을 모두 모으는 것이다. 예를 들어 카라바조의 작품을 인쇄해 여러 장 붙여두면 영화 제작 과정에서 좀 더 정교하게 다듬어질 때까지 조명 설정 가이드라인으로 참고할 수 있다. 무대 연출, 구성, 무대의상 디자인, 세트 디자인 등에서도 참고할 수 있다.

제작이 진행되고 점점 더 많은 것이 결정되면, 아이디어 게시판에 붙어 있는 참고 자료들은 제작과 관련된 방향으로 조금씩 대체된다. 어느 단계에서 제작 디자이너는 조명, 건축, 무대의상, 구성 게시판에서 여러 자료를 선택해서 영화의 구체적인 순간을 묘사하는 대표 콘셉트로 만들 것이다. 결과적으로 모든 제작진은 시각 자료의 특정 부분에서 감독이 원하는 것의 핵심만 유지하면서, 그들의 필요에 따라 비슷한 예술 작품을 만들어낼 것이다.

스토리보드

STORYBOARD

스토리보드는 대본을 시각적으로 옮기는 첫 번째 구체적인 단계다. 책 한 권을 할애해야 할 만큼 방대한 내용의 주제일지라도, 영화 촬영에 있어서 대본에 맞춰 스토리보드를 구성하는 기본 방법을 꼭 이해해야 한다.

스토리보드는 본질적으로 이야기의 숏과 액션의 흐름을 가정하기 위한 연속된 이미지다. 영화 제작 준비 단계에서 스토리보드 작가는 감독 및 촬영 기사와 함께 장면이 어떻게 전개될지 의견을 나누고 숏별로 스케치한다. 이후 영상이 계획한 방식대로 만들어질 때까지 전체 과정을 필요한 만큼 반복해서 평가하고 수정한다. 스토리보드는 비교적 제작비가 저렴하고 빠른 과정으로, 촬영 전에 감독이 영화의 밑그림을 그려볼 기회를 제공한다.

스토리보드는 일단 완성되면 장면의 청사진 역할을 한다. 제작 부서마다 스토리보드로 숏을 면밀히 조사하여 특정 시퀀스에서 무엇이 필요한지 확인한다. 무슨 세트를 얼마큼 지어야 하는가? 특정 촬영 날짜에 몇 개의 숏을 촬영해야 하는가? 이 숏은 나중에 필요에 맞춰 줄여야 하는가? 적어도 초반에는 스토리보드에 나온 정보를 활용하여 이러한 질문에 대답할 수 있다. 이것이 기본 견적과 스케줄이 되며 결국에는 예산으로 이어진다.

마지막으로 스토리보드는 제작 기간 동안 여러 부서 간 의사소통 채널이 된다. 감독은 특정 날짜의 액션 계획부터 숏에서 자신이 원하는 바를 배우와 제작진에 전달하는 것까지 다양한 목적으로 스토리보드를 사용한다. 애니메이션과 같은 매체에서는 스토리보드가 캐릭터의 포즈와 행동의 시작점이 되기도 한다.

리들리 스콧처럼 스토리보드를 직접 만들든, 알프레드 히치콕처럼 스토리보드 작가와 협업하든, 스토리보드의 얼청난 가치는 아무리 강조해도 지나치지 않다. 스토리보드를 능숙하게 사용할 줄 알면 영화를 더 좋게 만들 뿐 아니라, 영화 제작 과정을 더욱 효과적으로 바꿀 수 있다. 영화 촬영에 관심 있는 사람이라면 시간을 많이 들여 스토리보드 제작 방법을 연구하는 것이 좋다.

SHOOTING
S T Y L E S
촬영 스타일

카메라 설정의 개별 요소를 구체적으로 다루기에 앞서, 전반적인 촬영 스타일의 개념을 생각해봐야 한다.

촬영 스타일은 영화의 다양한 시각적 구조에 대해 시작 단계에서 잡은 대강의 가이드라인이다. 여기에는 사용되는 렌즈 종류, 카메라 움직임의 정도와 특성, 숏의 길이 등이 포함된다. 이러한 것들은 조명이나 세트 등 프로덕션 디자인의 다른 측면과 결합하여 프로젝트의 요건과 제약 사항에 맞춰 시각적 접근 방식을 만들어낸다. 여러분이 선택한 촬영 스타일을 통해 영화를 경험하는 방식을 만들고, 깨부수거나 완전히 바꿀 수 있다.

예를 들어, 영화 「블레어 위치」는 휴대용 카메라와 가정용 비디오 영상만으로 찍은 공포 영화다. 흔들리는 카메라로 찍은 불분명한 영상은 장면에 사실감을 높이고 이야기를 완벽하게 보완하면서 프레임에 엄청난 긴장감을 더해주었다. 이를 통해 영화에 공포감이 크게 증가했고, 제작비도 절감했다.

영화, TV, 그리고 기존 방식의 다양한 촬영은 특정 프로젝트뿐 아니라 여러 장르에 걸쳐 발전했다. 예를 들어, 느와르 영화는 촘촘한 프레임이 많고, 프레임의 많은 부분이 어둠에 가려져 잘 보이지 않는 것으로 유명하다. 이렇게 촬영하는 주된 이유는 촬영 스타일이 보통 그렇듯이, 미적인 이유보다는 경제성 및 기술과 관련된다. 영화감독이 넓고 정교한 세트를 만들어 조명을 비출 수 없기 때문에, 그렇게 하지 않아도 이야기를 효과적으로 전달하는 방법을 찾은 것이다.

비주얼 스토리텔러는 다양한 촬영 스타일에 관한 자료를 방대하게 수집하고 이해할 수 있어야 한다. 기존 촬영 스타일들은 번뜩이는 아이디어와 영감뿐만 아니라, 관객의 마음에 강력한 연상과 기대를 만들어낸다. 일단 촬영 스타일을 이해하면, 이를 그대로 이용하거나 정반대 방식으로 바꿔서 이야기를 원하는 대로 이끌어 나갈 수 있다. 예를 들어, BBC 방송의 TV 시리즈 「트웬티 트웰브」는 가상의 하계 올림픽 준비위원회를 다룬 모큐멘터리(허구 다큐멘터리)로, 숏 선택, 프레임 종류, 카메라 움직임 등을 실제 다큐멘터리를 모방했다. 이

로 인해 시청자들은 무의식중에 이 프로그램에서 벌어지는 웃긴 일들을 대본이 없는 실제 상황처럼 받아들이면서 더욱 재미있게 느끼게 된다.

1970~1980년대 MTV 뮤직비디오의 독특한 모습이나 분위기, 데이비드 핀처 감독의 점묘 기법, 크리스토퍼 도일의 분위기 있는 촬영 기법, 또는 시각 효과가 많이 가미된 최근 영화에서의 매우 자유로운 카메라 사용 방식 등, 촬영 스타일의 예시와 범주는 끝없이 다양하고, 모두 유익하다.

다양한 촬영 스타일을 파악하고, 그 구성 요소를 분석해보자. 서로 다른 시대, 장르, 예산, 제작 유형, 이야기 유형, 그리고 여러 감독의 작품에 나오는 장면을 연구해보자. 관객이 이야기를 체감하도록 영향을 주었을 법한 포맷 유형, 렌즈, 프레임, 숏 유형, 카메라 움직임, 모티브 선정에 관해 메모하자. 다음 페이지부터는 이러한 구성 요소들을 깊이 살펴보도록 하겠다.

FORMAT 포맷

카메라 감독이 가장 먼저 선택해야 할 것은 촬영할 포맷, 즉 영상 비율이다. 포맷은 프레임의 길이와 너비 비율을 의미한다. 영화와 TV에는 다양한 포맷이 있으며, 포맷마다 형태가 다르므로 각각 다른 느낌을 준다. 포맷은 영화 제작 내내 모든 구성에 결정적인 영향을 미치므로 미적으로 고려할 사항과 현실적인 요건의 균형을 이루도록 신중하게 선택해야 한다.

가장 먼저 생각해야 할 것은 관객이 영화를 어디서 관람하는가이다. 아이맥스(IMAX) 영화관 화면, TV, 아이폰 또는 그 중간쯤의 다른 무언가인가? 화면 형태는 어떤가? 예를 들어, 옛날 TV는 표준 화면 비율인 4:3 포맷으로 설계되었다. 다시 말해 엄청 넓은 슈퍼 파나비전(2.35:1)으로 촬영한 영상을 옛날 TV로 보면 팬 앤드 스캔(pan-and-scan) 방식 때문에 프레임의 크기가 잘려 화면 양쪽에 보이지 않는 부분이 생긴다. 요즘에는 대부분의 TV가 정형화된 16:9 와이드 화면 포맷으로 제조되므로 큰 문제가 되지 않지만, 미래에는 또 어떤 문제가 생길지 알 수 없다. 영화 촬영 방식을 선택할 때는 궁극적으로 영화가 주로 상영될 환경을 염두에 두어야 한다.

일반
4 : 3

와이드 화면
1.85 : 1

시네마스코프
2 : 1

파나비전
2.35 : 1

다음으로, 대본이나 이야기의 본질을 고려해야 한다. 이야기에 따라 내용 전달이 중요할 수도, 시각적인 면이 중요할 수도 있다. 가족 드라마처럼 대화가 많은 대본은 예전 TV 비율 (4:3)이 이야기를 효율적으로 전달하기에 용이하다. 이 포맷에서는 클로즈업 화면이 가장 가깝게 잡히기 때문에 화면을 인물의 얼굴로 꽉 채울 수 있다. 즉 비교적 대본에 충실하여 촬영하기에 효과적이다. 한편 볼거리가 많고 분위기 묘사가 중요한 장편영화에서는 화려한 애너모픽 와이드 화면(2.35:1) 포맷을 적극적으로 활용해야 한다. 인간은 기본적으로 수평 형태의 시야를 갖고 있기 때문에 비율이 넓은 포맷을 활용하면 관객의 눈을 더 즐겁게 해줄 수 있다.

슈퍼 와이드 포맷은 넓은 지평선 너머로 펼쳐진 해변이나 산 정상처럼 파노라마 전망을 바라보는 시선을 재현해준다. 이 포맷은 사건을 사실적으로 묘사할 때보다는 멋진 풍경이나 시각적인 아름다움을 표현할 때에 더 어울린다. 시각적 향연이 넘치는 영화를 만들어서 관객이 놀랍도록 아름다운 세계로 빠져들게 하고 싶다면, 이 포맷으로 촬영하는 것이 좋다.

포맷 선택에 있어서 제작 예산도 고려해야 한다. 이 책에서는 슈퍼 와이드 포맷으로 촬영할 때 필요한 특정 카메라 장비나 렌즈 활용법을 다루지는 않지만, 와이드 포맷으로 촬영한다는 것은 어느 매체든 제작비가 상승한다는 의미다. 단순하게 말하자면 숏이 넓어지면 더 많은 화면 공간을 채워야 한다. 즉 세트를 더 많이 디자인하여 제작하고, 조명을 비춰야 한다. 디지털 세트나 그림으로 그린 배경도 마찬가지다. 게다가 특정 포맷에 대한 개인의 이해도와 편안한 수준을 고려하는 것도 매우 중요하다. 아카데미 비율(4:3)로 촬영하는 것은 애너모픽 와이드 화면(2.35:1)으로 촬영하는 것과는 매우 다른 경험이 될 수 있다.

각 포맷에 따라 구성도 달라질 수 있다. 우선 카메라 움직임이 때로는 극적으로 변할 수 있으며, 편집도 영향을 받는다. 와이드 포맷의 숏에는 4:3 숏보다 정보가 더 많이 담겨 있기 때문에, 이 정보를 제대로 전달하려면 장면이 화면에 더 오래 잡혀 있어야 하는 경우도 있다. 새로운 포맷을 숙지하여 몇 가지 테스트를 해볼 때는 제작 스케줄 안에서 어느 정도 이해하고 있는 포맷 비율을 사용하거나 시간을 잘 분배해야 한다.

MOTIF
모티브

「반지의 제왕」에서 호빗 마을인 샤이어를 떠올리면 어떤 생각이 드는가? 동그란 문이 있는 푸르른 언덕, 그린 드래곤 펍에서 들려오는 노래와 웃음소리, 아늑한 모닥불이 있는 빌보의 집? 논리적으로 말하자면, 샤이어에도 황무지, 공동묘지, 비가 쏟아지는 날이 있을 것이다. 샤이어에 대한 우리의 인식이 샤이어라는 아이디어에 걸맞은 상징적인 영상으로 교묘하게 만들어졌기 때문에 그런 부분은 생각하지 않을 뿐이다. 이것을 바로 모티브라고 부른다.

대부분의 경우, 보여주려는 내용에 따라 캐릭터의 성격이나 장소의 특성이 결정된다. 모티브 선택을 공부하기 좋은 곳은 연극이나 세트 디자인이다. 무대 위라는 공간의 제약 때문에 아트 디렉터는 몇 가지 소품과 물건들로 단순화하여 장소에 분위기와 느낌을 만들어내야 한다. 이야기의 관점에서 장소가 주는 가장 중요한 특성이 무엇인지를 생각해보고, 이를 완벽하게 보여줄 수 있는 사물과 디테일 요소를 찾아보자.

모티브는 관심의 초점과 일관성을 유지하기 위해 사용된다. 영화에서 가장 뚜렷하고 반복적인 특징인 테마, 주제, 아이디어가 모티브다. 모티브는 대체로 주요 개념을 강조하기 위해 영화 내내 반복된다. 특정 숏처럼 명확하게 나타날 수도 있고, 아래 이미지에서 볼 수 있듯 중요한 부분을 엮어 이야기를 관통하는 독특한 색이나 형태로 미묘하게 표현할 수도 있다.

숏과 시퀀스에 맞는 모티브를 선정할 때는 매우 신중해야 한다. 장소나 인물을 나타내기 위해 선택한 사물이나 캐릭터는 조명과 카메라 선택을 통해 발전한다. 모티브를 잘못 선택하면 작품이 제대로 진전되지 못하겠지만, 제대로 선택하면 모든 작업이 알아서 진행될 것이다.

프레이밍(화면의 구도를 정하는 것)은 영화 촬영 기술의 '기본' 중에서 큰 부분을 차지한다. 프레이밍은 화면에서 특정 사물이나 캐릭터의 크기와 배치, 촬영 앵글을 결정하는 작업과 관련되어 있다. 이러한 결정에 따라 숏에서 정보뿐 아니라 감정을 읽어내는 방식도 달라진다. 여기서는 앞으로 자세히 다루게 될 몇 가지 개념을 소개하겠다.

화면에 등장하는 사물이나 캐릭터의 크기가 숏의 내용을 좌우한다. 예를 들어 화면의 90%를 풍경이 차지하고 있다면, 관객은 주로 풍경에 관해 생각할 것이다. 반면 캐릭터의 얼굴만 보인다면 그 숏은 캐릭터 표현에 관한 내용이 된다. 이 주제는 '숏 사이즈' 부분에서 깊이 다루겠지만, 우선 화면 공간이 장면의 내용과 직접적인 관계를 맺고 있다는 사실을 이해하는 것이 중요하다.

사물이나 캐릭터를 바라보는 각도는 숏에 감정적인 색채를 더해준다. 약하고 힘없는 캐릭터를 표현할 때는 땅에 있는 작은 개미처럼 말 그대로 '아래로 내려다보는' 방법이 있다. 힘 있고 눈길을 끄는 캐릭터처럼 보이게 하고 싶으면 작은 어린아이가 덩치 큰 낯선 사람을 보듯이 '위로 올려다보는' 구도를 취하면 된다. 이를 영화 촬영에서는 업 숏(up-shot)과 다운 숏(down-shot)이라고 한다. 카메라를 관객 중 한 명이라고 생각하고 '이 사람이 이 숏에서 캐릭터를 보고 어떤 감정을 느끼면 좋을까?'라고 생각해보자. 이에 대해서는 카메라 앵글 부분에서 자세히 다룰 것이다.

카메라 기울기 또한 숏의 감정적 톤에 영향을 미친다. 카메라를 기울이면 곧바로 불균형한 느낌이 생기면서 장면에 시각적 긴장감이 높아진다. 이러한 현상이 일어나는 이유는 인간이 평평한 수평선에 익숙하기 때문이다. 카메라 기울기는 가장 일상적인 동작이나 숏에도 긴장감을 만들어낼 수 있다.

한편 화면에서 사물이나 캐릭터를 어디에 놓느냐에 따라 그것을 인식하는 방식도 달라진다. 예를 들어, 캐릭터를 프레임 끝 가장자리에 배치하면 모서리가 캐릭터를 바깥쪽으로 잡아당기는 듯 보여서 프레임에 시각적 긴장감이 생겨난다. 반면 캐릭터를 정중앙에 배치하면 긴장감이 너무 떨어져서 장면이 지루해질 수 있으니 추천하는 편은 아니다. 일반적으로 숏에 중심점을 둘 때 황금 사각형(두 변의 길이가 황금비(1:1.618)를 이루는 사각형)이나 삼등분할을 주로 사용한다.

프레이밍을 할 때, 해당 숏이 어떻게 진행될지 예상해봐야 한다. 예를 들어, 한 캐릭터가 등장하면서 숏이 시작했다면 나중에 화면 왼쪽에서 다른 캐릭터가 등장할 수도 있다. 첫 번째 캐릭터를 오른쪽에 치우치게 두고 빈 공간을 약간 남기면 관객은 무슨 일이 생기리라고 예상하게 된다. 시각적인 호기심을 불러오는 이러한 불균형은 프레임에 시각적 긴장감을 만들어낸다. 이러한 기법을 기존 방식으로

사용할 수도 있고, 관객에게 무언가 일어날 듯한 느낌을 주었다가 그 예상을 뒤엎는 반전을 줄 수도 있다. 공포영화에서는 매우 의도적으로 프레임 한쪽에 있는 거울에 캐릭터가 비치도록 숏을 만들 수 있다. 이렇게 프레이밍하면 관객들은 거울을 통해 무언가를 볼 수도 있으리라고 예상할 것이다. 창작자가 아무것도 보여주지 않을 계획이어도, 관객들은 긴장한 채로 화면에 담긴 작은 요소 하나하나에 집중한 다음, 장면이 끝나면 안도의 한숨을 내쉴 것이다.

F R A
프 레

M I N G
이 밍

숏 사이즈
SHOT SIZES

캐릭터의 구도를 짤 때 쓰이는 숏은 사이즈에 따라 기능이 각각 다르다. 이를 통해 관객에게 서로 다른 메시지를 전한다. 숏 사이즈를 선택할 때는 화면에 담을 정보뿐 아니라 내용의 정서적 강도도 고려해야 한다.

가장 먼저, 정확히 무엇에 관한 숏인지 명확하게 결정하자. 예를 들어, '학교에서 집으로 뛰어가는 소년'만으로는 부족하다. 여기서 어느 부분에 초점을 맞추고 싶은가? 소년이 얼마나 뛰어갔는가인가, 소년이 건넌 길인가, 아니면 소년의 감정인가? 초점에 따라 화면 구도가 달라져야 한다. 넓은 배경이 프레임의 길이만큼 펼쳐지는 와이드 숏에서는 거리감이 가장 강조되며, 그에 비해 소년은 작게 보인다. 길의 특징과 소년 주변 환경과의 관계는 롱 숏(long shot), 특히 아주 극단적인 롱 숏으로 찍으면 확실히 강조할 수 있다. 반면 클로즈업을 활용하면 소년의 감정을 잘 보여줄 수 있다. 대본에 있는 똑같은 장면을 묘사하더라도, 어느 부분에 초점을 맞추냐에 따라 숏 사이즈가 달라진다. 좋은 프레이밍은 중요한 한 가지에 초점을 맞춰 강조한다. 대본 속 대사마다 캐릭터나 캐릭터 동작의 어떤 면을 강조할지 판단하자.

화면 구도를 잘 활용하면 숏이나 전체 시퀀스가 다소 친근해지도록 만들 수 있다. 보통 이런 느낌이 드는 이유는 캐릭터와 가까워질수록 관객이 그 캐릭터에 공감하여 캐릭터의 감정 상태를 섬세하게 이해하려고 애쓰기 때문이다. 이와 반대로 캐릭터와 멀어질수록 캐릭터의 특징과 행동을 더욱 폭넓게 강조할 수 있다. 예를 들어, 두 사람이 결혼 서약을 하

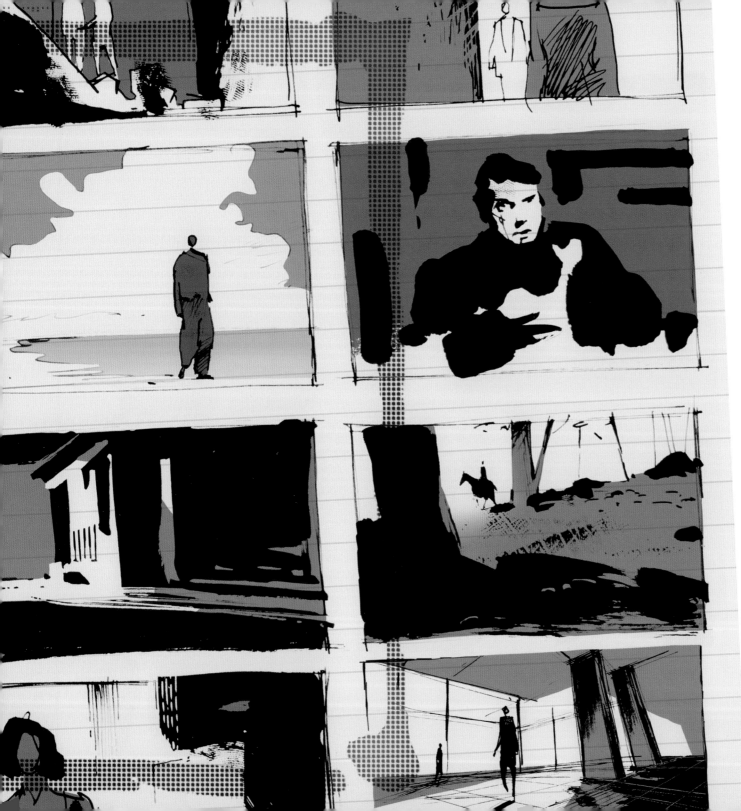

는 장면을 오버 더 숄더 숏(어떤 사람이나 사물을 또 다른 사람의 어깨 너머에서 찍은 장면)으로 클로즈업해 찍으면 신랑 신부의 따뜻한 표정을 강조할 수 있다. 같은 결혼식이라도 차갑고 형식적인 느낌을 주려면 대부분의 장면을 멀찍이 거리를 둔 구도로 촬영하면 된다.

클로즈업 숏을 사용하면 전체 프레임이 캐릭터나 대상으로 꽉 차기 때문에 전체적인 움직임과 화면의 '활동성'이 증가한다. 이에 따라 강렬한 인상을 줘서 관객이 영화에 더욱 몰입하게 할 수 있다. 폭력적인 액션이나 슬픈 순간이 감정적으로 강렬할지라도, 이를 확실히 보여주는 것보다 멀찍이 거리를 둔 구도로 암시하는 편이 효과가 더욱 좋을 것이다.

영화 제작 과정에서는 다른 제작진도 숏 사이즈를 유념하는 것이 중요하다. 예를 들어, 배우들은 클로즈업 숏을 찍을 때 움직임의 정도와 크기를 제한해야 한다. 클로즈업 장면에서는 아주 미세한 눈의 움직임도 크게 움직이는 것처럼 보일 수 있다. 움직임이 큰 연극 같은 연기 장면을 클로즈업으로 찍으면 자칫 가짜로 과장되게 연기하는 것처럼 보일 수 있다. 편집자는 해당 숏에서 시각 정보를 얼마나 보여줄지 판단하여 화면에서 숏이 보이는 시간을 선택해야 한다. 와이드 숏은 보통 클로즈업 숏보다 시각 정보를 온전히 받아들이기까지 시간이 더 오래 걸린다. 편집자는 여럿이 대화하는 시퀀스에서 한 캐릭터를 다른 캐릭터보다 가깝게 잡음으로써 특정 캐릭터를 더 비중 있게 다룰 수 있다.

SHOT SIZES

숏 사이즈

결국 예술적 판단의 문제이고, 또 영화의 프레이밍 규칙에 따라 알맞은 방법을 개발해야 하지만, 다양한 숏 사이즈를 탐구할 때는 이 개념들을 유념하면 유용하다. 이번에는 흔히 사용되는 기존 방식을 개괄적으로 설명하겠다.

설정 와이드 숏(Establishing Wide Shot) : 새로운 장소나 시퀀스의 오프닝 숏에서 주로 사용되며, 배경의 지형 레이아웃과 그 안에서 캐릭터의 위치를 파악하도록 돕는다. 이 숏은 주로 캐릭터의 주변 환경에 초점을 맞춰, 캐릭터가 나머지 시퀀스에서 어디에 있는지 추적할 때 필요한 정보를 제공한다. 크기를 설정할 때도 매우 효과적이다.

설정 와이드 숏

익스트림 롱 숏(Extreme Long Shot) : 캐릭터와 배경의 비중을 동일하게 두고, 캐릭터가 주변 환경과 어떻게 연관되어 있는지를 보여줄 때 사용되는 숏이다. 캐릭터가 걷거나 뛰는 등 간단한 숏의 구도를 짤 때 적절하며, 관객은 이러한 움직임에 '의미부여'를 하지 않는다.

익스트림 롱 숏

롱 숏(Long Shot) : 캐릭터와 배경에 모두 초점을 맞추긴 하지만, 롱 숏은 캐릭터에 좀 더 비중을 둔다. 롱숏에서는 캐릭터의 보디랭귀지가 꽤 눈에 띄기 때문에 관객의 마음에 영향을 미칠 수 있다.

롱 숏

미디엄 롱 숏(Medium Long Shot) : 미디엄 숏과 롱 숏 사이에 있는 미디엄 롱 숏은 배경에서 캐릭터로 좀 더 초점이 옮겨간 숏이다.

미디엄 롱 숏

scene nr.

length _____ / length from _____ to _____

4

3A

3

2A

미디엄 숏(Medium Shot) : 미디엄 숏은 하나의 구성, 자세, 보디랭귀지, 의상으로 두 캐릭터를 촬영하기에 좋다. 배경에 시선이 많이 가지는 않지만, 배경이나 소품을 잘 고르면 프레임의 분위기를 살릴 수 있다. 캐릭터의 얼굴과 표정도 점차 중요해지기 시작한다.

미디엄 클로즈업(Medium Close Up) : 얼굴에 시선이 집중되면, 미디엄 클로즈업의 초점은 캐릭터의 외부에서 내부로 맞춰지기 시작한다. 이 숏은 분명한 초점으로 캐릭터를 배경에서 떨어뜨려 놓기 때문에 관객이 온전히 캐릭터에 집중할 수 있다.

클로즈업(Close Up) : 클로즈업을 통해 관객은 캐릭터의 내면과 감정 상태에 완전히 집중하게 된다. 클로즈업은 종종 대화하는 장면에서 많이 사용되며, 캐릭터의 생각을 드러내기에 좋다. 클로즈업을 가까이 잡을수록 배우는 큰 움직임을 자제하고 미세하게 움직여야 한다.

빅 클로즈업(Big Close Up) : 클로즈업에서 한 단계 발전한 빅 클로즈업은 프레임에서 다른 요소는 모두 생략하여 캐릭터의 생각과 표현을 강조한다. 생각에 잠긴 캐릭터는 숏이 진행되는 동안 클로즈업에서 빅 클로즈업으로 카메라를 움직여 시각적으로 표현할 수 있다.

익스트림 클로즈업(Extreme Close Up) : 캐릭터의 감정이 절정에 이르거나 고조된 상태를 보여주기에 매우 효과적이어서 극적인 장면에 주로 쓰인다. 예를 들어, 폭탄을 제거하는 캐릭터의 얼굴을 익스트림 클로즈업으로 보여주면 전체 화면에 얼굴이 꽉 차서 장면의 긴장감이 극대화되고, 관객은 캐릭터의 긴장된 눈빛과 이마에 흐르는 땀방울에 집중하게 된다.

디테일(Detail) : 캐릭터의 흉터나 귀에 달린 귀걸이 등 작은 특징만 보여주는, 빈틈이 거의 없는 화면 구도다. 디테일 숏은 눈에 띄는 독특한 특징을 강조함으로써 캐릭터에 개성이나 멋을 더할 때 사용한다.

EMOTIONAL DISTANCE

감정적 거리

대부분의 장편영화 대본에는 관객이 여러 방식으로 공감할 수 있는 캐릭터가 있다. 주인공을 비롯한 몇몇 캐릭터를 감정적으로 아주 가깝게 느껴지도록 구성하면, 관객은 그 캐릭터의 승패에 깊이 공감할 수 있다. 한편 지위가 높은 캐릭터는 비교적 냉담하거나 감정적으로 거리감 있게 표현하는 편이 효과적이다. 영화에서 이런 감정적 거리를 시각적으로 조절하면 이야기에서 캐릭터의 관계나 지위를 강력하게 형성할 수 있다.

관객과 캐릭터 사이의 감정적 거리에 영향을 미치는 첫 번째 요인은 당연히 물리적 거리다. 앞서 설명했듯이, 롱 숏보다는 클로즈업을 사용하면 관객은 캐릭터의 감정 상태에 훨씬 더 공감할 수 있다. 거리가 가까우면 얼굴의 사소한 변화도 잘 보이므로 캐릭터의 생각을 잘 알 것 같은 기분이 든다. 한편 와이드 숏에서 멀리 있는 캐릭터는 감정을 읽기가 어려우므로 미스터리하고 지위가 높은 듯한 느낌이 든다. 옛날 궁전에서 왕과 신하가 멀리 떨어져 있었던 것을 생각해보자. 이렇게 캐릭터를 멀리 떨어뜨려 놓으면 관객은 그 캐릭터를 파악하기 어렵다. 따라서 손에 닿지 않는, 마치 신화에 나올 법한 캐릭터를 묘사하기에 매우 유용하다.

이러한 거리 개념은 분리 장치를 활용하여 더욱 강조할 수 있다. 일반적으로 카메라와 캐릭터 사이를 커튼 같은 것으로 가려서 캐릭터와 관객 사이의 거리감을 강조한다. 영화에서 흔히 쓰이는 분리 장치로는 투명하거나 반투명한 가림막, 비나 안개와 같은 궂은 날씨, 줄서 있는 사람들, 창문이나 문으로 내다보거나 TV를 통해 캐릭터를 보는 행동 등이 있다. 이러한 분리는 결과적으로 우리의 인식에도 영향을 미친다. 예를 들어, 감옥 창살 너머로 캐릭터를 볼 때와 폭포 너머로 볼 때는 느낌이 전혀 다르다.

거리와 분리는 프레임 안에서 캐릭터들 사이의 관계를 보여줄 때도 사용된다. 특정 캐릭터가 외로워하는 상태를 보여주고자 하면, 분리 장치를 이용해서 공간을 나누고 다른 캐릭터와 떨어뜨려서 시각적으로 고립시키면 된다. 이 개념을 적절하고 일관되게 사용하면 캐릭터에 엄청난 분위기와 숨은 의미를 더해줄 수 있다.

아이 콘택트 또한 관객이 캐릭터와 교감하는 방식을 결정하는 중요한 요인이다. 관객은 보통 눈이 드러나지 않는 사람이 가까이에 있으면 불편해한다. 이러한 본능을 활용해서 위협적이거나 믿음이 가지 않게 표현하고 싶은 캐릭터는 눈을 가려서 보이지 않게 연출하면 된다. 조명, 선글라스, 초점이 맞지 않는 숏을 활용하거나 캐릭터가 항상 카메라를 등지고 있게 연출하면 클로즈업을 해도 캐릭터의 눈과 표정을 가릴 수 있다.

캐릭터와의 감정적 거리를 조절할 때 기억해야 할 가장 중요한 요인은 캐릭터가 등장하는 시간이다. 인간은 시간을 많이 보낸 것에 공감하는 경향이 있다. 이러한 본능 덕분에 관객이 주인공에 관심을 갖게 만들 수 있다. 그러나 이 본능은 관객이 응원하지 않았으면 하는 캐릭터에도 똑같이 적용된다. 영화에서 캐릭터의 등장 시간은 곧 그 캐릭터의 중요도를 반영하므로, 주요 캐릭터의 등장 시간을 주의 깊게 할당해야 한다. 관객이 애정을 주지 않았으면 하는 캐릭터는 그 캐릭터에 공감하기 매우 어렵도록 시각적으로 집중되는 시간을 최소화해야 한다.

감정적 거리, 분리 장치, 아이 콘택트, 등장 시간 중 어떤 것을 캐릭터와 캐릭터 사이 또는 캐릭터와 관객 사이의 관계를 조절하기 위해 사용한다면, 이 방식이 시간 경과에 따라 변할 수도 있고, 또 변해야 한다는 사실을 기억해야 한다. 서사의 목적은 캐릭터나 상황이 내적 변화를 겪으면서 변해가는 모습을 보여주는 데 있다. 이런 전개가 영상에도 반영되어야 한다. 영화에서 가장 흥미로운 순간은 영화 내내 감정적·시각적으로 감춰져 있던 캐릭터를 처음으로 가까이 보게 되는 장면이다.

영화「로드 투 퍼디션」초반에는 관객이 마이클 설리번에 대해 거의 모르는 상태다. 이는 관객의 관점을 대변하는 그의 아들인 마이클 설리번 주니어도 아버지를 잘 모르기 때문이다. 이야기가 전개되면서 부자 관계가 감정적·시각적으로 변화하고 관객도 마이클 설리번 주니어와 함께 마이클 설리번의 정신 상태를 점점 알아가게 된다. 이 모든 사소한 내용이 모여서 최종 작품에 전반적으로 큰 변화를 가져올 수 있다.

CAMERA
ANGLES
카메라 앵글

숏을 통해 스토리텔링의 목표를 달성하려면 캐릭터, 액션, 세트에 맞게 적절한 카메라 앵글을 골라야 한다. 이 간단한 선택으로 대상을 프레임에 물리적으로 표현하는 방식뿐 아니라, 관객이 심리적으로 느끼는 방식도 결정된다. 카메라 앵글을 조절하고 사용하는 법을 알면 아주 평범해 보이는 사건도 흥미롭고 감정적으로 표현할 수 있다.

먼저 흥미로움에 대해 이야기해보자. 우리는 보통 대부분의 대상을 일관된 시점으로 바라본다. 건물은 올려다보고, 벌레는 내려다보며, 길을 걷는 사람은 눈높이에서 바라본다. 각도를 바꾸면 새로운 관점으로 바라보게 되면서 익숙한 것들이 단조로워 보이지 않는다. 이를 활용해 영화 속 어떤 장면이든 극적인 순간으로 드라마를 만들 수 있다. 사막을 걷는 캐릭터의 와이드 숏에서 카메라를 땅과 수직을 이뤄서 아래를 똑바로 내려다보며 찍으면 아주 매력적인 장면이 연출된다. 모래 언덕은 화면에 아름다운 패턴을 만들어주고, 모래를 미끄러지듯 가로질러 가는 캐릭터의 긴 그림자는 시적인 느낌을 주는 동시에 초점을 제공한다. 이렇게 찍으면 지면 높이에서 똑바로 와이드 숏을 찍을 때보다 훨씬 더 흥미로워 보인다.

숏에 사용할 카메라 앵글을 정할 때, 뻔한 앵글을 선택하지 말자. 뻔한 앵글은 이미 많이 사용되었고 너무 흔해서 흥미롭지 않아 보인다. 잠시 시간을 갖고 문제의 액션이나 환경을 360도로 시각화해보자. 어떠한 가능성이 보이는가? 360도의 앵글 중에 이미지의 스타일과 톤뿐만 아니라 대본의 요구 사항도 발전시킬 만한 것이 있는가? 바닥에 깔린 카펫이나 천장에 있는 프레스코화처럼 프레임을 좀 더 강렬하게 해줄 만한 눈에 띄는 흥미로운 것이 있는가? 구성이나 감정 면에서 마음이 끌리는 주요 요소가 있는가? 신중하게 탐구하는 습관을 들여서 처음 선택한 시점 이상의 시점을 찾아보자. 그러면 여러분의 작품은 늘 새롭고 흥미로울 것이며, 동시에 여러 가지 선택지를 가질 수 있다.

여러분이 선택한 앵글의 심리적 영향도 고려해야 한다. 앞서 말했듯이 사람은 보통 대부분의 것을 일관된 시점으로 바라본다. 디자인의 다른 시각 요소들과 마찬가지로 카메라 앵글도 시간이 지나면서 특정 감정을 나타내기 위해 특정한 관계를 맺는다. 예를 들어, 경험상 사람이나 사물이 우리보다 크면 위로 올려다보게 된다. 보통 영화에서 이를 업 숏으로 표현하는데, 이 앵글로 대상을 바라보면 힘, 경외심, 두려움의 감정이 유발되어 대상이 더 크고 지위가 높아 보인다. 이처럼 업 숏은 강하거나 두려운 캐릭터뿐 아니라 강렬하고 극적인 상황을 보여줄 때도 매우 효과적인 앵글이다. 예를 들어, 법정에 있는 판사를 업 숏으로 올려다보면 관객으로 하여금 그가 높은 지위를 가진 것처럼 생각하게 한

다. 반면 다운 숏은 무언가를 아래로 내려다보는 것으로, 관객으로 하여금 내려다보는 캐릭터나 대상보다 자신이 우월하고 그들을 통제할 수 있다고 느끼게 한다. 다운 숏은 장면의 대상에게서 힘을 빼앗고, 힘없고 취약하거나 보잘것없는 것처럼 표현할 때 매우 유용하다. 예를 들어, 노예가 처한 상황을 불쌍하고 무력하게 표현한 클로즈업 장면은 노예가 카메라를 올려다보는 다운 숏으로 촬영하면 훨씬 더 효과적이다.

앵글을 통해 숏에 감정을 만들어낼 때는 이야기의 맥락을 중요시해야 한다. 예를 들어, 통로에 갇힌 캐릭터를 이야기 맥락에 맞는 조명과 색상에서 다운 숏으로 찍으면 프레임에 긴장감이 생기지만, 로맨틱한 분위기를 주는 색상의 장면을 다운 숏으로 찍으면 전혀 긴장감이 없을 수 있다. 같은 카메라 앵글이라도 장면에 나타난 상황이나 영화의 다른 요소에 따라 다양한 의미를 띨 수 있다. 독단적인 관점으로 이 개념들에 접근하지 말아야 한다. 또한 각각의 장면을 독특하게 구성하더라도 전후 숏의 흐름과 연결되도록 해야 한다.

이러한 원칙과 가이드라인을 마음에 새기되 자유롭게 가지고 놀며 숏을 구성해야 한다. 규칙을 종종 바꾸거나 전혀 새로운 방식으로 사용해도, 성공적인 결과를 얻을 수 있다. 늘 그렇듯이, 영화와 관련된 개념들을 직관적으로 이해하는 가장 좋은 방법은 대가들을 연구하는 것이다. 오슨 웰스부터 쿠엔틴 타란티노까지 훌륭한 영화 감독들은 자신만의 방법으로 카메라 앵글을 사용하며, 그 사용 방식은 모두 유효하다. 어떤 카메라 앵글 사용 방식을 사용하든, 카메라 앵글의 효과를 알고 신중하게 최대한 활용하면 여러분이 만드는 영화의 영상뿐 아니라 스토리텔링도 크게 향상할 수 있다.

다음은 앞 장에서 다룬 개념들을 조합한 예시들이다. 예시를 통해 기본 장면에서 렌즈와 카메라 앵글의 변화만으로 영상과 분위기가 얼마나 변하는지 알아보자.

특히 이러한 요소들을 주목하자. 대상들의 크기 관계, 수평선의 위치와 특징, 카메라가 주요 소재(여기서는 집)를 바라보는 방식, 여러분이 대상의 몇 가지 면(정면, 반측면 등)을 보여줄지 결정하는 방식, 그리고 프레임 속 공간의 전체적인 느낌이다.

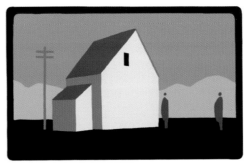

표준 렌즈를 사용한 눈높이 숏 : 이 그림은 시각적·감정적으로 중립적인 느낌이 든다. 선, 크기 관계, 원근법이 실제로 현장에 서 있을 때 보이는 것과 동일하게 인식된다.

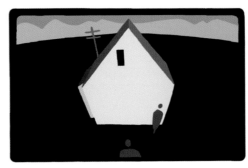

광각 렌즈를 사용한 다운 숏 : 광각을 사용하면 평면이 왜곡되어 어안렌즈처럼 보인다. 이 렌즈를 통해 구부러진 수평면과 산이 얼마나 멀게 보이는지 주목하자.

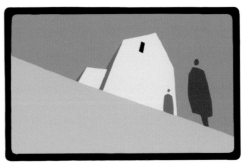

광각 렌즈를 사용한 업 숏 : 광각 렌즈로 위쪽을 바라보는 시점은 매우 극적인 조합으로, 장면에 원근감, 크기 차이, 공간감을 더해준다. 더치 틸트(dutch tilt)라고 불리는 기울어진 수평선은 프레임에 강렬함과 긴장감을 더한다.

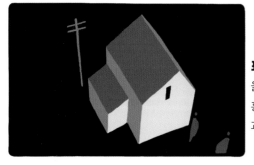

표준 렌즈를 사용한 다운 숏 : 집의 여러 평면을 보여주는 흔치 않은 시점으로, 장면에 시각적 흥미를 더한다. 표준 렌즈는 꽤 규칙적인 원근감과 크기 관계를 만들어준다.

표준 렌즈를 사용한 업 숏 : 이 앵글은 원근감을 높이고 좀 더 극적인 인상을 준다. 하지만 광각 렌즈를 사용한 업 숏만큼 대상들의 크기 관계가 과장되어 보이지는 않는다.

망원 렌즈를 사용한 측면 숏 : 매우 밋밋하고 지루해 보이는 숏. 이 앵글은 대상이 평평하고 차원이 없는 것처럼 보이게 만든다. 망원 렌즈 때문에 평행선만 있는 것 같고, 원근감이 부족하며 집과 산 사이의 거리감이 별로 없어 보인다.

망원 렌즈를 사용한 다운 숏 : 흔치 않은 카메라 앵글을 사용한 이 숏은 하늘 높이에서 내려다본 조감도로, 색다른 원근감과 시각적 재미를 더해준다.

광각 렌즈를 사용한 다운 숏 : 집의 다양한 평면을 보여줌으로써 그리 강렬하지 않으면서도 시각적으로 흥미로운 광경을 만들어낸다. 광각 때문에 늘어나는 거리감에 주목하자.

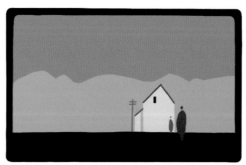

망원 렌즈를 사용한 정면 숏 : 조용하고 지루해 보이는 숏. 이 앵글은 한 가지 평면만 보여주는 동시에, 망원 렌즈로 프레임의 입체감, 크기 차이, 공간감을 줄여 장면의 극적인 효과가 아주 적다.

TCG 00:00:00:31

L ⬛⬛
R ⬛⬛

CAMERA
CONCLUSION
카메라 결론

비주얼 스토리텔러에게 촬영 기법은 작가로 치자면 단어와 같다. 시각적으로 어떻게 표현할지 결정할 때마다 영화의 개념에 대해 배우고 생각하는 시간을 갖자. 그러면 영화를 보는 관객이 이야기를 받아들이는 데 있어서도 아주 큰 차이가 생길 것이다.

좋아하는 카메라 감독을 연구하고, 그들이 어떤 포맷, 숏 사이즈, 카메라 앵글, 렌즈 거리로 이야기 속에 감정을 만들어내는지 분석해보자. 촬영을 시작하기 전에 참고 자료를 연구하고, 스토리보드를 통해 촬영 스타일과 아이디어를 결정하자. 시간이 지나면, 이 모든 개념이 자연스럽게 체득되고, 대본을 처음 읽는 동안에도 머릿속으로 멋진 숏을 위한 아이디어를 구체화하는 자신의 모습을 발견하게 될 것이다.

C O M P O

구성

지금까지 선, 형태, 색, 카메라, 그리고 좋은 영화 프레임을 만드는 많은 요소를 살펴보았다. 각각의 요소를 완전히 익히면 비주얼 스토리텔링을 향상하는 데 큰 도움이 되지만, 이제는 가장 중요한 기술에 집중해야 한다. 바로 각각의 부분이 하나가 되도록 결합하는 기술인 구성이다.

잘 구성된 영화 프레임은 보자마자 파악할 수 있고, 시각적으로 흥미로우며, 어울리는 분위기를 자아낸다. 영화 프레임을 잘 구성하려면 디자인 요소를 잘 아는 능숙한 장인, 영상 문제에 흥미로운 해결책을 제공하는 좋은 스토리텔러, 언제나 숏에 무엇이 꼭 필요한지 살피는 냉혹한 편집자가 되어야 한다.

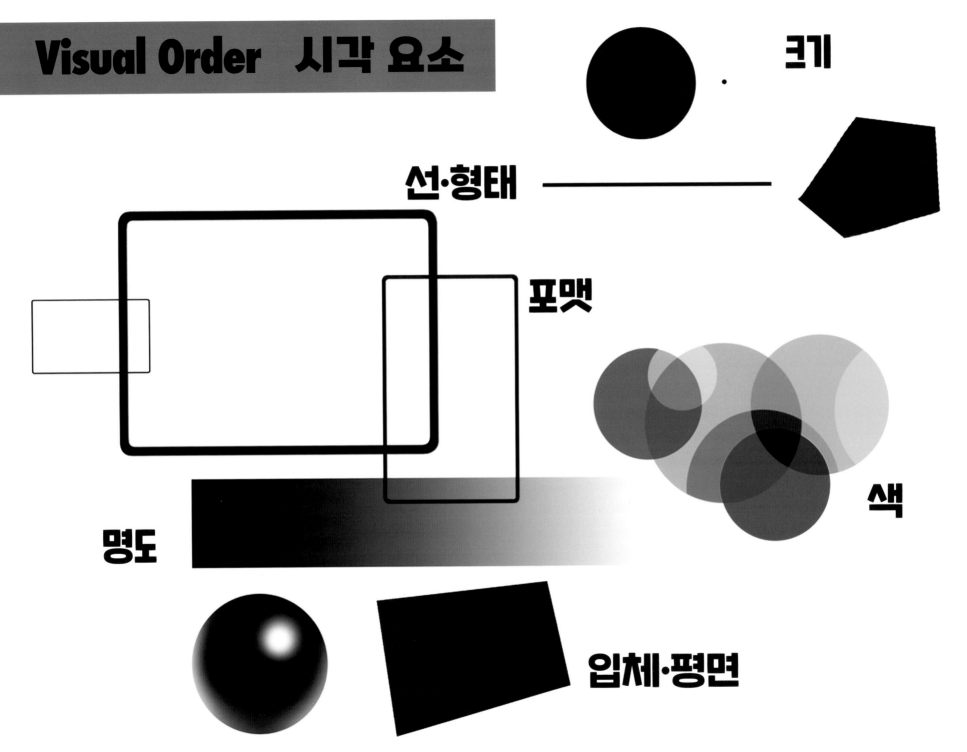

Visual Order 시각 요소

크기

선·형태

포맷

명도

색

입체·평면

디테일·리듬

정보량

구성

사실적·추상적

지금까지 다루었던, 이미지를 만드는 데 사용하는 다양한 요소를 떠올려보자. 어떤 종류의 형태가 사용되는가? 형태의 크기는 어떠한가? 어떤 유형의 대비가 작용하는가? 이렇게 다양한 관점을 고려하고 숏에 필요한 시각 요소들을 하나로 결합하여 신중하게 구성해야 한다.

구성의 놀라운 점은 이 작업이 그림을 그리고 채색하는 능력보다 서사를 이해하고 결정을 내리는 능력과 훨씬 너 관련되어 있다는 점이다. 이 때문에 애니메이션부터 실사 촬영에 이르기까지, 다양한 수준의 그림 실력을 가진 아티스트들이 멋진 구성을 만들기 위해 여러 방식을 개발하고 있는 것이다.

예쁜 그림을 만드는 방법이 아닌, 구성의 원리에 집중하기 위해서 가장 간단한 디자인 요소인 기본 형태를 다룬 예술을 이제 소개하겠다. 일단 핵심 개념을 이해하고 나면, 동일한 원리를 좀 더 실제적인 영화 프레임에 쉽게 적용할 수 있을 것이다.

나쁜 예

구성은 각 부분을 전체로서 조화를 이루도록 배열하는 것이다. 이것이 정확히 무슨 의미인지 구성이 나쁜 예를 먼저 살펴보자.

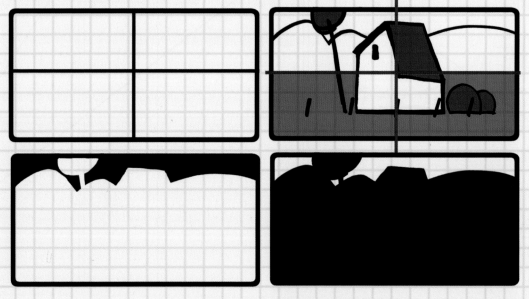

왼쪽 이미지는 공간이 너무 일정하게 배분되어 있고, 포지티브 형태와 네거티브 형태가 특별히 균형 잡혀 있거나 알아보기 쉽지도 않다. 실루엣이 대상을 의미 있는 방식으로 분류하고 있지도 않다. 초점의 체계가 명확하지도 않고, 어떤 초점은 프레임 테두리에 너무 가까이 있다. 결과적으로 시선이 사방으로 흩어져 버린다. 즉 이는 잘못된 구성이다.

좋은 예

다음은 동일한 대상을 다르게 배열한 이미지들이다. 각각 종류와 크기가 다른 렌즈가 사용되었지만, 모두 개별적으로 명확하다. 포지티브 형태와 네거티브 형태가 흥미롭게 구성되어 있어 이미지를 빠르게 파악할 수 있다. 또한 황금비율이나 삼등분할로 공간이 비대칭하게 분할되어 있어서, 프레임이 시각적으로 균형 잡혀 있다. 실루엣으로 이미지를 빠르게 파악할 수 있고, 초점 또한 체계적이다. 대상이 혼란스럽게 잘리지 않고, 프레임 테두리에 너무 가까이 있는 것도 없다.

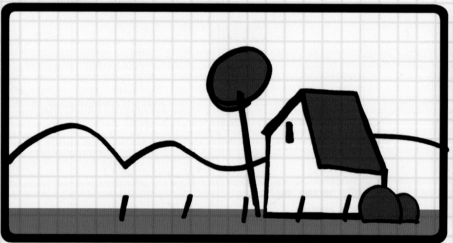

이 구성은 관객이 정확히 무엇을 바라봐야 하며, 또한 이를 빠르게 이해할 수 있도록 설계되어 있다. 이렇게 하면 대상을 더욱 잘 배치할 수 있으며, 아주 기본적인 수준에서 더 좋은 구성을 만들 수 있다.

어디서부터 시작해야 할까?

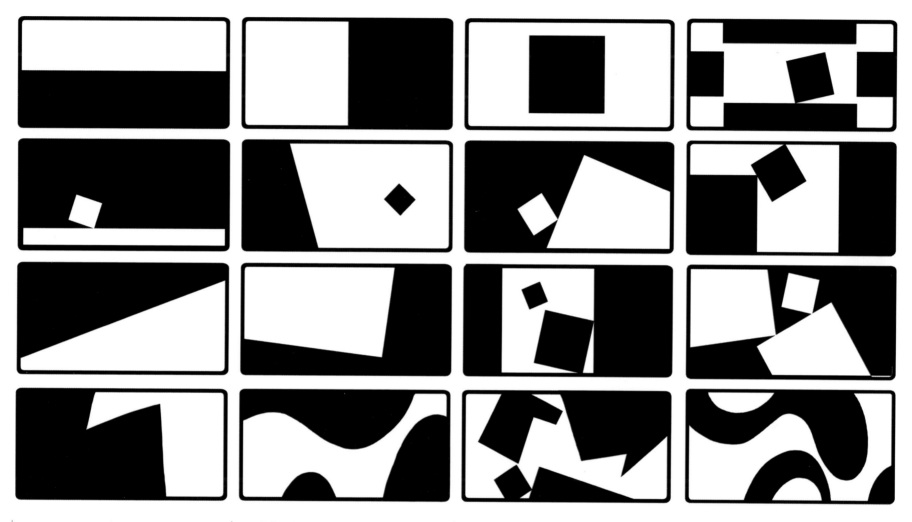

많은 아티스트가 백지를 정복하는 걸 가장 힘들어한다. 캐릭터는 어디에 위치해야 할까? 카메라는 얼마나 멀리 있어야 할까? 포지티브 형태 위에 네거티브 형태를 표현해야 할까, 아니면 네거티브 형태 위에 포지티브 형태를 표현해야 할까? 이 모든 것을 결정하려 하다 보면 머릿속이 하얘질 것이다. 이럴 때는 그냥 스케치북을 덮고 커피나 마시러 갔다 오는 것이 좋다.

커피를 마시고 돌아오면 공간을 나누는 것부터 시작해보자. 복잡한 것 말고, 그냥 프레임을 검은색과 흰색 두 부분으로 나누어보자. 프레임이 즉각적으로 특정 캐릭터를 받아들이는 방식에 주목해야 한다. 공간을 다양하게 나누면 매력적인 이미지를 재미있고 단순하게 구성할 수 있다.

공간을 다르게 나누면서 실험하다 보면 분할 방식마다 인상이 전혀 달라진다는 것을 알게 된다. 예를 들어, 맨 윗줄의 구성은 약간 지루하고 부자연스럽게 느껴진다. 좋은 영화 구성이라기보다는 그래픽 디자인에 가깝다. 형태와 분할이 너무 비슷하고 대칭적이기 때문이다. 그 아랫줄의 구성은 좀 더 흥미롭고 성공적인 공간 분할의 예시다.

일단 공간을 잘 나누고 나면, 빈 공간에 다른 형태를 추가하여 프레임을 더 나눌 수 있다. 이렇게 형태들을 추가했을 때는 네거티브 형태를 주의 깊게 살펴 배치해야 한다. 이제는 이 네거티브 형태가 새로운 프레임이 되었기 때문이다. 흥미로운 배열을 찾을 때까지 제한된 조각들로 실험해보자.

오늘날 약한 구성들의 가장 흔한 문제 중 하나는 디테일이 너무 많다는 점이다. 숏이 화면에 머무는 평균 시간은 5~10초에 불과하다. 그 시간 동안 전달하고자 하는 모든 정보를 관객이 이해하게 만들려면, 이를 단순하게 표현할 수 있는 시각적 방법을 찾아야 한다.

어떤 이미지를 볼 때, 눈길이 가는 모든 부분에 주목하라. 좋은 구성이라면 프레임 속 한두 부분에만 눈길이 갈 것이다. 그게 아니라면 뚜렷한 순서나 단계 없이 시선이 사방팔방 흐트러지는 느낌이 든다.

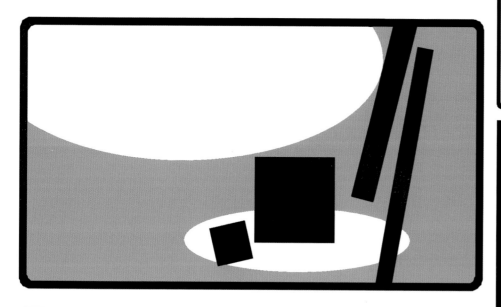

종종 장면 특성상 많은 구성 요소가 화면에 동시에 보여야 할 때가 있다. 이 경우, 조명과 화면 배치를 활용하여 초점을 조절해야 한다. 세트를 조명이 꺼진 무대라 생각하면 화면에 보이는 대부분의 시각 정보를 큰 형태로 줄일 수 있다. 빈 캔버스처럼 시작점 상태를 만든 다음, 몇 가지 요소에 스포트라이트로 초점을 맞추고 나머지 부분은 잘 보이지 않게 처리하자.

프레임마다 스포트라이트를 비춰야 할 부분을 몇 개만 추려보자. 보통은 한 프레임에 너무 많은 포인트를 만드는 것보다는 아이디어를 여러 숏으로 나누는 것이 낫다. 특정 숏을 위해 프레임에는 아이디어에 반드시 필요한 것만 있어야 한다. 스포트라이트로도 이미지 속 디테일의 양을 잘 조절할 수 있다. 스포트라이트 안쪽에는 프레임의 나머지 부분보다 디테일이 더 많으며, 이 영역은 초점에서 멀어질수록 희미해진다.

초점은 주요 관심 포인트를 의미한다. 프레임을 관심이 필요한 부분과 그렇지 않은 부분으로 나누는 것이 중요하다. 이 과정은 이미지에서 대비감을 줄 부분과 그렇지 않은 부분을 결정하게 해준다.

그렇게 하지 않으면 대비되는 요소들이 프레임 곳곳에 퍼져 결국 관객의 관심도 흩어지게 된다. 결국 오른쪽 첫 번째 섬네일처럼 혼란스러워 보일 것이다.

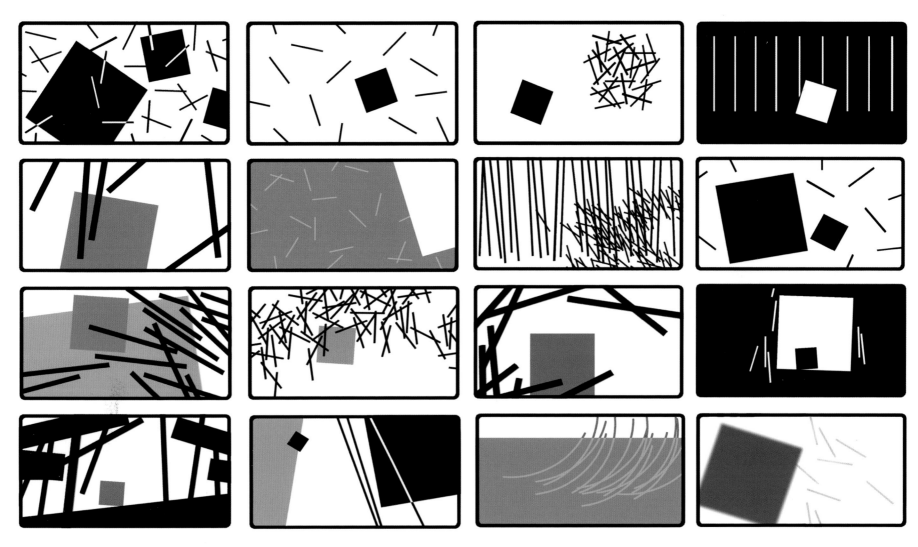

첫 번째 섬네일을 같은 줄에 있는 다른 섬네일들과 비교해보자. 비슷한 요소를 서로 다른 방식으로 구성해서 매우 명확하고 알아보기 쉬운 초점을 만들었다. 이 경우 프레임의 특정 부분에 대비가 집중되며, 나머지 부분은 보조 역할을 하게 된다.

비슷한 형태를 제거하면 주요 형태만 두드러져 보인다. 구성 요소가 많을 때는 비슷한 것끼리 묶어서 한두 개 요소처럼 보이게 할 수도 있다. 모든 것을 더 어둡게 표현해서 밝은 초점을 더 빛나게 만드는 방법도 있다. 이렇게 초점이 명확하게 드러나는 숏은 훨씬 쉽고 빠르게 이해할 수 있다.

중국 철학에 따르면 음과 양은 대조를 이루는 힘이지만 서로를 보완한다. 이런 이중성은 구성에서 약하거나 강하게 드러날 수 있다. 대비감이 너무 없으면 재미없어 보이지만, 너무 많아도 혼란스럽다. 음양의 배치는 계획된 대비 구성이다.

자연적·인공적

직선·곡선

시끄러움·평온함

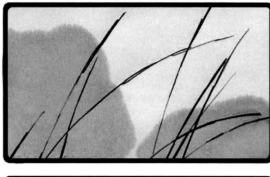

은은함·뚜렷함

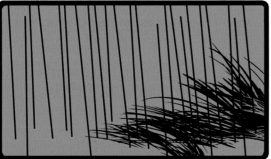

계획적·우연적

조화·혼란

포지티브·네거티브

굵음·가늚

음과 양의 개념을 사용해서 디자인을 구성할 때는 균형을 가장 중요하게 고려해야 한다.

균형 상태란 프레임이 지루하지도, 지나치게 혼란스럽지도 않은 지점이다. 디자인 요소의 상반된 2가지 측면이 프레임 안에서 가장 조화롭게 공존하는 상황을 의미한다. 그 2가지 측면의 배치와 양이 반대되는 시각적 힘과 조화를 이루어 만족스러운 이미지를 만들어내기 때문이다.

몇 가지 예시를 들자면 다음과 같다. 직선 대 곡선, 큰 것 대 작은 것, 분주함 대 고요함, 어두움 대 밝음, 뚜렷함 대 은은함, 자연 대 인공, 높음 대 낮음, 조화 대 혼란이다.

다양한 구성 안에서 상호 보완적인 요소
는 에너지를 만들어낸다. 반면 가장 대비되
는 부분은 프레임에 중심을 만들어낸다.

가장 대비되는 부분도 신중하게 배치해야
한다. 프레임의 정중앙이나 테두리에 가까운
부분은 되도록 피하자.

바우하우스(독일 바이마르에 있던 예술 종합학교)는 명확성과 미니멀리즘에 중점을 둔 교육으로 유명하다. 바우하우스의 예술 프로그램은 그래픽 감성을 키우기에 훌륭한 입문서다. 이러한 추상적인 용어로 생각하는 방식을 배워두면, 그저 잘 그리는 방법을 배우는 것보다 장기적으로 더 도움이 될 것이다.

각각 다른 색의 작은 직사각형과 정사각형을 잘라 백지에 다양한 구조를 만들어보자. 원한다면 포토샵에서 다양한 레이어를 사용해 같은 효과를 낼 수 있다.

배치가 만족스러울 때까지 도형을 옮겨보면 생각보다 어렵다는 걸 알게 될 것이다. 네거티브 형태에 주목하고, 시선이 어느 쪽으로 움직이는지 살펴보자. 프레임이 시각적으로 균형 잡혔는지 확인하라. 여러분의 목표는 구성의 힘이 작용하고 있다는 사실 자체를 깨닫는 것이다.

이러한 기본 요소를 사용하여 마음속에 특정 형용사를 떠올리며 화면을 구성해보자. 도형을 어떻게 배치해야 불편감과 긴장감이 생겨날까? 도형을 어떻게 배치해야 차분한 감정이 들까? 이 정사각형과 원으로 또 다른 감정을 만들어낼 수 있을까?

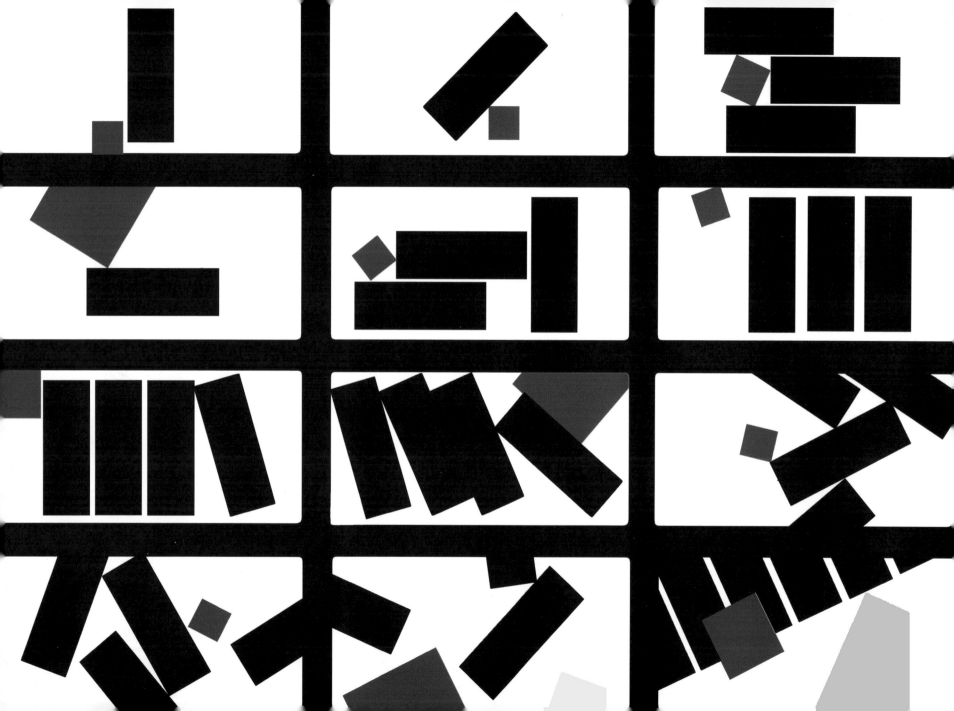

화면을 구성할 때 그래픽 용어를 활용해서 시작해보면 옳은 방향으로 나아갈 수 있다. 추상적인 요소를 구성하여 일단 자신감을 얻으면, 이를 서사가 있는 시나리오에 적용할 수 있다.

간단한 도형을 오른쪽 예시처럼 좀 더 실제적인 요소로 바꿔보자. 특정 방식으로 구성한 도형이 불균형하다고 느껴지면, 같은 방식으로 구성된 자동차는 더욱 불균형해 보일 것이다. 커다란 직사각형 때문에 작은 정사각형이 더 작아 보인다. 작은 형태가 캐릭터가 되고, 큰 형태가 절벽이 되면 이런 효과가 더 크게 느껴질 것이다.

화면 구성을 구상하며 이런 질문을 떠올려보자. "내가 여기서 그래픽으로 가장 간단하게 표현할 수 있는 것은 무엇일까?" 이에 대한 답을 얻고 나면, 여러분이 가장 중요시하는 주제와 상관없이 구성 요소의 기본 배치만으로 프레임에 일정한 에너지가 생긴다. 프레임을 다듬으려고 정보와 디테일 요소를 추가할 때는 이 기본적인 그래픽 표현이 사라지지 않도록 주의해야 한다. 바우하우스 디자이너가 여러분이 완성한 프레임을 보고 승인할지 상상해보자.

것과 기울어진 형태들에서 적합한 상호작용을 찾아보자.

'실제 요소'에 대입해보자.

포지티브 형태를 네거티브 형태로 바꿔서 서로 다른 느낌을 냈을 때

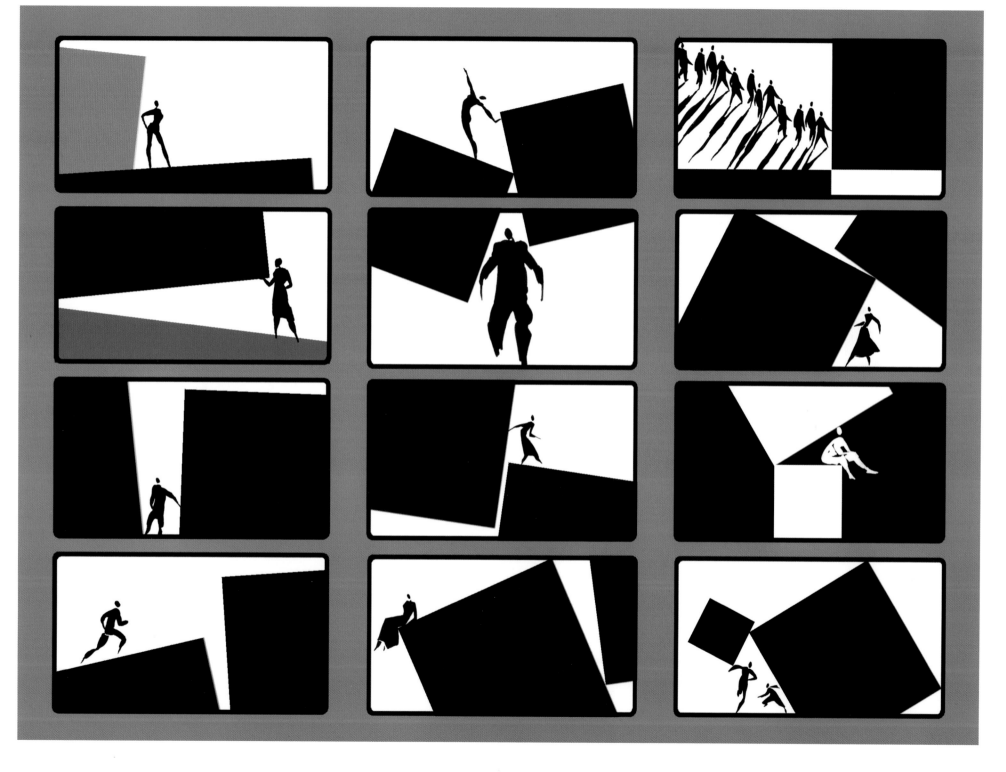

THUMBNAILS

섬네일

어떻게 보면 구성을 배우는 일은 자전거 타는 방법을 배우는 것과 크게 다르지 않다. 처음에는 공간 분할, 네거티브 형태, 균형 등을 파악하는 일이 버겁게 느껴진다. 자전거를 타고, 핸들을 움직이며, 발로 페달을 밟으면서 균형을 잡는 일이 각각 다른 동작처럼 느껴지는 것과 비슷하다. 하지만 시간이 지나면 머릿속에서 무의식중에 이 모든 동작이 하나로 합쳐진다. 연습이 필요할 뿐이다. 화면 구성의 가장 좋은 연습법은 섬네일을 만들어보는 것이다.

섬네일을 만들 때는 깔끔한 것보다는 명확하게 만들어야 한다. 하나의 섬네일에 너무 공들여 시간을 쏟지 말고 작은 포맷으로 빠르게 여러 개를 만들어보는 것이 좋다. 섬네일에 다양한 아이디어와 디자인을 배치한 다음, 이를 평가해서 가장 좋은 것을 골라보자. 가능하면 많이, 그리고 자주 섬네일을 만드는 연습을 해보자. 화면 구성에 대한 감각을 빠르게 키우는 가장 좋은 방법이다.

오른쪽은 지금까지 소개한 원리를 적용한 실제 영화들의 섬네일 예시다. 각 섬네일을 보며 화면의 균형감을 잡으면서 초점을 만들고 재미를 주기 위해 조화와 대비를 어떻게 사용했는지 연구해보자.

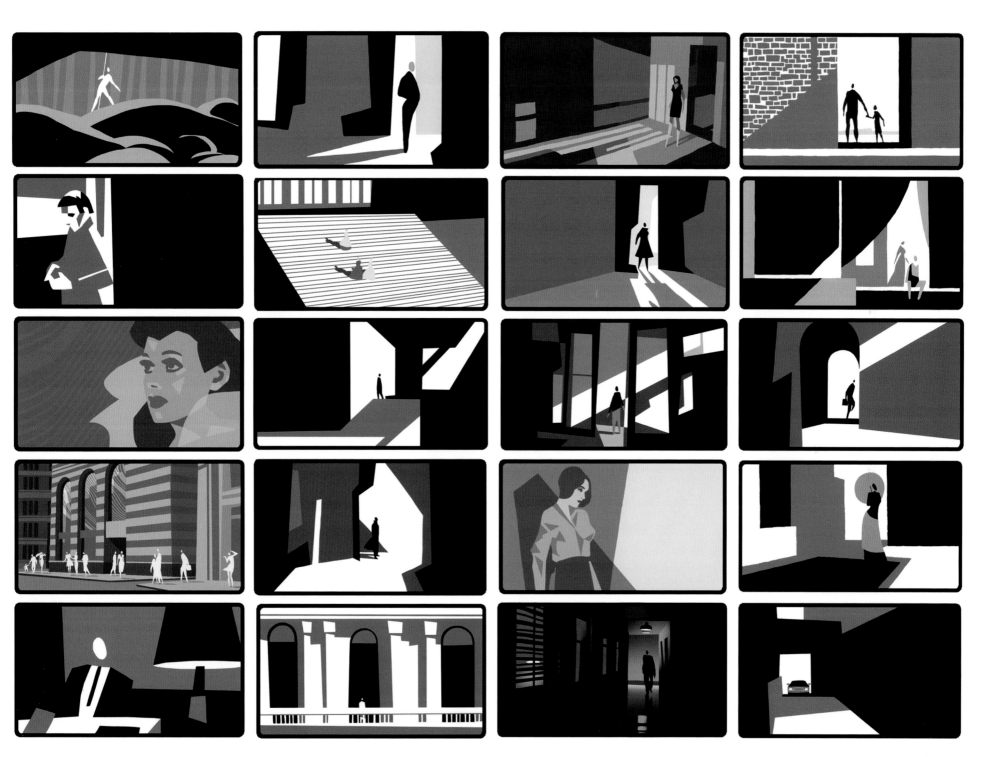

215

캐릭터 구성하기

COMPOSING
CHARACTERS

대부분의 영화는 제작비가 많이 든다. 또 모든 예고편에는 큰 세트장과 히어로 숏이 등장한다. 큰 세트장과 히어로 숏은 재미있고 멋진 구성을 만들어내기도 하지만, 결국 영화의 일부일 뿐이다. 실제 제작에 있어 상영 시간 대부분은 보통 두세 명의 캐릭터가 등장하는 장면, 현지 촬영으로 찍은 앉아 있는 장면, 대화 중인 장면 등, 훨씬 흥미가 떨어지는 장면으로 구성되어 있다.

좋은 비주얼 스토리텔러가 되려면 1~3명의 캐릭터로 화면을 좋게 구성하는 방법을 꼭 배워야 한다. 여기서는 프레임에서 캐릭터를 가장 좋게 구성하는 방법을 이야기해보겠다.

어둠과 빛

어두운 부분에 빛을, 밝은 부분에 어둠을 넣는 것은 명확하고 가독성 있는 구성을 만드는 매우 효과적인 핵심 개념이다. 캐릭터의 명도가 배경의 명도와 어떻게 관련되는지 항상 잘 파악해두어야 한다. 프레임에서 캐릭터를 일부러 잘 보이지 않도록 하려는 게 아니라면, 캐릭터가 배경과 대비를 이루며 두드러져 보이도록 구성하고 조명을 비춰야 한다. 색을 사용할 때도 한색 앞에 난색, 난색 앞에 한색을 배치하면 한 단계 더 나아갈 수 있다.

배치

프레임에서 구성 요소를 최소한만 다루면 배치가 평소보다 더 중요해진다. 캐릭터가 프레임에서 균형을 이루고 자연스럽게 느껴지려면 정중앙에는 배치하지 않아야 한다. 양 끝에 배치하는 것도 캐릭터가 이상하고 산만해 보이므로 피하도록 하자. 구성 요소를 너무 바깥쪽에 벗어나게 배치하면 새로운 초점이 생겨나 시선이 자꾸 구석으로 빠질 수 있다. 따라서 되도록 화면 안쪽으로 배치하는 것이 좋다. 구성 요소를 여기저기 아무렇게나 배치하면 원치 않는 혼란이 유발되거나 관객의 집중이 흐트러질 수 있다. 앞서 선에 관해 이야기할 때 다룬 황금비를 사용하면 캐릭터를 흥미로운 방식으로 배치할 수 있다.

깊이감

구성에 깊이를 더하면 시각적 재미를 더할 수 있다. 깊이감을 생각하며 캐릭터 크기를 조절하는 방법은 간단하지만 아주 강력하며, 이를 통해 이미지를 놀랍게 구성할 수 있다. 프레임에서 캐릭터 사이의 크기 관계를 의도적으로 선택해보자. 캐릭터 중 한 명을 작게 만들어서 둘 사이의 깊이감을 표현하면 어떤 느낌이 들까? 깊이를 두세 레이어로 나눠 쌓으면 숏에 더 좋을까? 이러한 시도는 전경에 비 오는 모습을 추가하거나, 원경에 원근감을 주는 선을 넣거나, 한 캐릭터를 멀리 배치하는 등 간단한 방법으로 가능하다. 주인공 뒤쪽에 깊이감이 드러나는 표현을 더하면 장면의 분위기에 도움이 될까?

서열

프레임 안의 구성 요소들은 항상 시각적으로 서열이 확실해야 한다. 캐릭터를 다룰 때도 특정 캐릭터나 그룹이 다른 것보다 더 중요해 보이도록 만들자. 여기에는 여러 방식이 있을 수 있다. 예를 들어, 한쪽을 크게 만들거나, 대비감을 크게 주거나, 황금비에 가깝게 배치하는 방법이 있다. 첫 결과물에는 작품 속 캐릭터와 초점에 명확하게 '1, 2, 3' 순서가 있어야 한다.

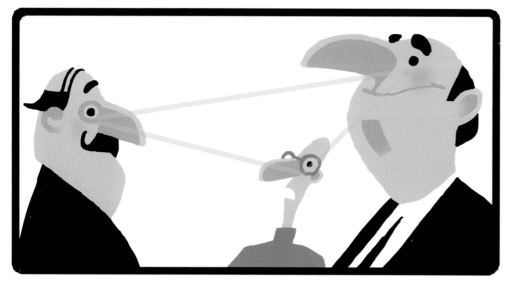

앵글

카메라와 캐릭터 사이의 관계는 우리가 세상과 관계 맺는 방식 중에 핵심적인 특징을 담고 있다. 관객이 아래를 내려다보게 카메라 앵글을 잡으면 캐릭터가 약해 보인다. 마찬가지로, 캐릭터를 위로 올려다보면 대체로 캐릭터가 인상적이고 만만치 않은 존재로 느껴진다. 이 방식을 너무 과하게 사용하지 않도록 주의하자. 그렇지 않으면 프레임이 너무 캐리커처 같거나 우스꽝스러워 보일 수 있다.

삼각형 구도

장면에 3명의 캐릭터나 3개의 초점이 있으면, 관객의 시선이 하나에서 다음으로 옮겨가며 이미지 안에서 이동 선이 생긴다. 이런 구도를 만들 때는 모든 초점을 연결하여 삼각형 구도로 생각하는 것이 유용하다. 삼각형 구도가 프레임 안에서 균형을 이루되 너무 대칭적이지 않도록 배치하면 좋은 구성을 만드는 데 도움이 된다.

221

가독성

흥미

분위기

어떤 내용인지 이해할 수 있는가? 흥미로워 보이는가? 분위기가 적절한가?

어떤 사람들은 섬네일을 먼저 만들고, 또 어떤 사람들은 콜라주한 사진에 색을 입힌다. 그림을 그리기 전에 참고 자료를 먼저 보는 사람이 있는가 하면, 형태를 대강 잡아놓고 나서 디테일을 잡아가는 사람도 있다. 좋은 작품을 만드는 방식은 다양하고, 성공적인 예술가들은 서로 다른 기술을 가지고 있다.

예술에 대한 기량을 쌓아갈 때는 자신에게 맞고 자신의 강점을 잘 살릴 수 있는 방향으로 자유롭게 헤쳐 나가야 한다. 다양한 방법을 시도해보고 자신에게 가장 잘 맞는 것을 찾아 기억하자. 어떤 방식을 선택하든, 작품의 성공이나 부족함은 결국 3가지 질문으로 압축된다. 어떤 내용인지 이해할 수 있는가? 흥미로워 보이는가? 분위기가 적절한가?

READABILITY

가독성

좋은 구성이라면 내용을 즉시 이해할 수 있어야 한다. 영화의 대부분 숏은 화면에 3~5초가량 머물러 있다. 이때 음악, 사운드, 동작 등 다른 정보들이 어우러지면서 관객에게 한꺼번에 전달된다. 사람에 따라 이를 한번에 모두 받아들이는 것을 버거워할 수도 있다. 이를 위한 해결책은 프레임을 가독성 좋게 구성하는 것이다.

구성의 가독성에 영향을 미치는 주요 요소들은 대체로 초점 제어와 관련되어 있다. 프레임 안에 초점이 몇 개 있으며, 얼마나 정확하고, 각각 얼마큼 거리를 두고 있는지, 또 화면에 몇 시간 나타나는지 등이다. 다음 예시들은 즉시 이해할 수 있는 프레임을 만들 때 목표로 삼거나 피해야 할 사항들을 묘사한 것이다.

때로는 스토리텔링과 콘티에 따라 화면에 요소가 한꺼번에 아주 많이 등장하기도 한다. 이럴 때는 조명을 사용해 시각적으로 초점에 서열을 매길 수 있는지 살펴보자. 아래 그림은 스포트라이트를 사용해 화면의 여러 부분에서 시각 정보를 조절한 경우다.

학생들의 작품에서 발견되는 공통적인 문제점은 초점이 너무 많다는 것이다. 맨 위의 그림에서는 구름, 돌, 캐릭터 각각에 초점이 생겨나서 하나에 집중하기 어렵다. 돌과 구름에서 시각적 정보량과 대비감을 제거하면 장면의 의미를 바꾸지 않고도 초점을 줄일 수 있다.

초점에 집중할 수 있도록 조명을 비추고 장면의 나머지 부분은 상대적으로 어둡게 해야한다. 대비감, 디테일, 흥미로운 시각 요소는 스포트라이트가 비추는 자리에 배치하고, 초점에서 멀어질수록 가장자리 쪽으로 희미하게 처리하자.

인물의 얼굴도 풍경처럼 스포트라이트를 비춰서 주목하게 만들 수 있다. 캐릭터의 신체 대부분이 어둠에 가려진 상태에서 특정 부위를 강조하는 것만으로 포인트를 줄 수 있다. 여기 있는 예시들은 알아보기 쉽게 강조한 것이며, 좋아하는 영화나 쇼에서 이런 스포트라이트가 사용된 예를 발견할 수 있을 것이다.

INTEREST

흥미

좋은 작품은 시각적으로 흥미로워야 한다.

영화가 상영되는 90분 동안 관객의 관심을 완전히 사로잡기란 쉽지 않다. 영화 감상을 이루는 모든 요소는 각자의 역할을 통해 관객을 사로잡고 흥미를 유발해야 한다. 구성 면으로 보자면, 이미지를 시각적으로 흥미롭게 구성해야 한다는 의미다.

이미지를 시각적으로 흥미롭게 만들려면 명확한 초점, 조화와 대비 간의 좋은 균형, 몇몇 주요 디자인 요소 간의 분명한 서열, 질감과 리듬의 흥미로운 다양성이 필요하다.

다음 페이지의 예시들은 프레임을 시각적으로 구성할 때, 목표로 삼거나 피해야 할 사항들이다.

영화가 흥미롭지 않은 대표적인 이유는 전체 주제나 디자인 요소들의 서열이 확실하지 않기 때문이다. 왼쪽 그림은 두드러지는 명도가 없으며, 시각적 방향이 불분명하여 짜임새가 없어 보인다. 결과적으로 인상이 흐릿하고 흥미롭지 않다.

이 예시처럼 어둠 위에 빛, 빛 위에 어둠으로 명도에 서열을 분명하게 설정하면 위의 예시보다 훨씬 강렬해 보인다. 이를 통해 프레임에서 네거티브 형태를 구성하는 요소가 뚜렷하게 드러나며 초점에 대비감을 줄 수 있다.

프레임을 구성할 때는 시각적 서열을 명확하게 설정해야 한다. 요소들의 형태, 크기, 명도, 색상 비중을 구분해서 시각적인 서열을 확실하게 나타낼 수 있는가?

프레임 구성에서 디자인 요소의 대비감이 부족하면 시각적으로 흥미롭지 않다. 맨 위 그림은 형태에 대비감이 부족해서 딱딱하고 비현실적으로 느껴진다. 변화를 주면 이미지를 훨씬 흥미롭게 만들 수 있다.

이 예시는 나무 사이의 리듬과 공간감이 너무 규칙적이다. 불규칙한 간격을 추가하면 훨씬 자연스럽고 흥미로워진다. 규칙적이든 불규칙적이든 시각적인 서열을 분명히 매길 수 있다. 딱 적당한 상태를 유지하면 된다!

M O O D

분위기

좋은 구성을 만들려면 감정 표현이 적절해야 한다.

최고의 영화는 관객을 감정적인 여정으로 데려간다. 사람은 기쁨, 슬픔, 분노, 두려움과 같은 감정을 느낄 수 있다. 의도한 감정을 관객이 느끼도록 프레임을 구성하지 못하면, 가독성 높고 흥미로운 프레임을 만들려는 노력은 헛수고가 된다.

작품에 감정 표현을 적절히 구성하는 동안 다음과 같은 질문에 답해보자. 선, 형태, 색 등 각각의 구성 요소가 분위기를 잘 표현하는가? 모두 같은 분위기를 자아내는가, 아니면 상반되는 분위기를 자아내는가? 이미지에서 느껴지는 분위기 중 두드러지는 것이 있는가? 숏에 적합한 분위기인가?

다음 페이지의 이미지들은 프레임에 적절한 감정을 싣기 위해 목표로 삼거나 피해야 할 사항들이다.

화면을 구성할 때는 말하려는 것과 분위기가 반드시 서로 어울려야 한다. 맨 위의 예시는 극적인 내용을 담기에는 너무 밝고 중립적이며 밋밋하다. 카메라를 기울이고 조명을 바꾸면 화면에 더 뚜렷한 명암이 생겨서 분위기가 더 잘 어울린다.

이와 반대되는 경우도 있다. 로맨틱한 음악이 흐르고 커플이 함께 즐기는 순간을 표현할 때는 위쪽의 예시가 흥미로운 구석이 있더라도, 완전히 잘못된 표현이다. 항상 장면의 분위기와 어울리는 디자인 요소를 선택할 수 있어야 한다.

분위기를 조성할 때는 보통 '적을수록 좋다'는 원칙이 적용된다. 관객의 시선을 유도하는 정보량을 천천히 줄여보자. 그래야 관객이 그 순간을 즐기고 감정에 집중할 수 있는 여유가 생긴다.

분위기가 좋은 화면 구성을 분석해보면, 두세 개의 간단한 형태로만 구성된 경우가 많다. 왼쪽 예시들은 좋은 디자인과 구성 요소를 잘 배치하여 가독성 높고, 흥미로우며, 분위기 좋으면서 균형 잡힌 경우다.

화면을 좋게 구성할 때는 매우 뛰어난 기교나 미술 실력보다는 간단한 것들을 잘 배치하는 능력이 더욱 중요하다.

CONCLUSION

구성 결론

앞서 여러 페이지에 걸쳐 구성을 만들 때 기억해야 할 개념들을 이야기했다. 단순한 시작의 중요성, 포지티브 형태와 네거티브 형태, 음양 및 균형과 조화, 캐릭터 구성 방법, 그리고 그래픽 아이디어를 통해 섬네일에 표현력을 더하는 방법 등이다. 또한 가독성, 흥미, 분위기의 3가지 요소가 좋은 영화 구성의 기초를 어떻게 형성하는지도 이야기했다.

이 책에서 다룬 내용들을 통해 화면 구성을 둘러싼 새로운 아이디어와 사고방식을 알게 되었기를 바란다. 어쩌면 이제 구성을 이해할 수 있겠다는 자신감을 키우는 데 도움이 되었을 수도 있다. 그렇다면 정말 멋진 일이다. 하지만 이 모든 것을 이해하고 적용할 줄 알더라도 겨우 시작일 뿐이라는 사실을 명심하자.

구성이라는 어려운 예술을 통달하려면 평생이 걸린다. 그래서 인내와 연습이 필요하다. 흥미로운 구성 방법을 다룬 책을 읽었으므로, 여러분은 자신이 올바른 방향으로 가고 있다고 여길 수도 있다. 하지만 아직 갈 길은 멀다. 수천 개의 구성을 만들어가다 보면 이 모든 것을 이해할 수 있는 능력이 겹겹이 쌓인다는 사실을 알게 될 것이다. 점점 균형, 대비 같은 아주 기본적인 개념도 새로운 수준으로 더욱 깊이 이해하게 되고, 마침내 이를 정의하고 접근하는 자신만의 방법이 생겨날지도 모른다.

새로운 기술을 받아들이고 사용하면서, 지식을 바탕으로 새로운 관점을 더해 나가야 한다. 편집과 콘티 기반의 구성을 사용하면 방대하고 놀라운 세계를 많이 담을 수 있다. 또는 콘셉트 아트 일러스트레이션 쪽으로 좀 더 모험을 하거나, 장소와 세트를 결정하고 분위기를 설정하는 능력을 더 향상해야 할 수도 있다. 구성을 3D 기술이나 가상 및 증강 현실과 결합하여 새롭게 이해해 나가야 할 수도 있다. 어떤 방향을 선택하든 구성의 기본을 깊이 이해할수록 기본기가 탄탄해질 것이다.

끈기 있게 견뎌보자!

가능한 한 많은 영화를 연구하자. 섬네일을 빠르게 만드는 능력을 키워서 구성에 관한 아이디어를 재빠르게 정리하자. 가끔 이 책을 다시 보면서, 사진, 예술, 예술사, 건축, 그래픽 디자인에 관한 다른 책도 읽어보자. 항상 구성의 관점에서 세상을 바라보자. 카메라를 사서 실제 렌즈를 통해서도 세상을 바라보자. 편집자의 마음으로 자신과 다른 사람의 화면 구성을 분석하는 체계를 만들어보자.

만약 지금부터 여러분이 영화를 보거나 책을 읽을 때, 또는 지하철을 기다리면서 포스터를 볼 때마다 화면 구성의 좋고 나쁨이 보이기 시작할 수도 있다. '이것은 왜 잘되었을까? 또 이것은 무엇을 개선하면 좋을까?'와 같은 생각이 든다면, 이 책은 성공한 것이다.

이 책은 대화의 산물이다.

어느 날 저녁, 마닐라에 있는 한스의 서재에서 스승과 제자가 대화를 시작한 이후로 약 7년 반 동안 점차 발전해서 지금 여러분이 들고 있는 이 책이 되었다.

대화와 마찬가지로 이 책의 발전도 유기적이었다. 처음에는 이 책이 어떻게 발전되어 나갈지, 또 얼마나 걸릴지 전혀 알지 못했다. 이 책을 작업하는 동안 우리 두 사람의 삶은 크게 변했다.

한스는 학생들을 가르치기 위해 싱가포르로 떠났고, 나는 캐나다로 가서 새로운 일을 시작했다. 삶에서 주어진 다른 일들로 인해 이 프로젝트도 잠시 제쳐두어야 했다.

중단된 일을 다시 시작하면서, 우리는 모든 것을 업데이트해야 한다는 필요성을 느꼈다. 글을 쓰고 그림을 그리는 동안 시간이 어느 정도 흘렀고, 우리가 만든 페이지가 이전에 만든 페이지들과 다르게 보이고 읽힌다는 것을 알게 되었다. 또한 우리의 관점과 기술도 이전보다 발전했다.

결국 우리는 완벽함에 대한 각자의 생각을 버리고, 좀 더 유기적으로 접근했다. 내용을 끊임없이 수정하려는 마음을 버리려고 애썼다. 다만 우리가 가장 중요하게 여기는 부분이 제대로 전달되길 바랄 뿐이었다.

이 기간에 한스와 나는 친구가 되었다. 책에서 설명한 개념들은 싱가포르 해안에서 맥주를 마시거나 인도의 옛 사원에서 차를 마시며 논의했다. 서로의 집과 가족을 방문하며 서로에 대해 알아갔다. 세계 여러 도시에서 여러 시간대를 거쳐 (계속해서 끊기는) 스카이프로 수많은 시간 동안 책 내용을 논의하고 인생 전반에 관한 이야기도 나눴다. 나는 이 책이 이러한 우정 덕분에 완성될 수 있었다고 믿는다.

한스는 자신의 분야에서 진정한 대가이며, 우리 시대에 매우 드문 능력자 중 하나다. 그에게서 배움을 얻고 그와 함께 일할 수 있었다는 것이 내겐 평생의 특권이었다. 여러분도 이 책『비전』을 즐겁게 읽고, 배울 점이 있었길 바란다. 그리고 이 책이 여러분의 삶에서도 흥미로운 대화를 이끌어내길 바란다.

아마도, 언젠가, 여러분도 그 대화에서 시작되는 책을 쓰게 되지 않을까.

사나탄 수리아반쉬(Sanatan Suryavanshi)

재밌게 그리고 싶을 때, 잉크잼

Web www.ejong.co.kr
Twitter @inkjam_books
Instagram @inkjam_books

초보자는 연습하지 마라?

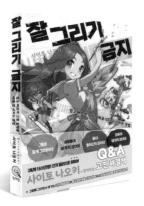

잘 그리기 금지

사이토 나오키 지음
224쪽 | 148x210mm

구독자 수 130만! 인기 일러스트 유튜버
사이토 나오키의 가르침!

창작자라면 누구나 가질 만한 고민에 대한
시원한 해결책!
즐겁게 그림을 그리고 그림 실력을
빠르게 높이는 최고의 방법!

명작 속 배경 연출의 숨겨진 의도!

애니메이션 배경 미술의
거장이 전하는
마음을 다한 그림

코바야시 시치로 지음
160쪽 | 297x210mm

<시끌별 녀석들>, <노다메 칸타빌레> 등
일본 애니메이션에 담은 거장의 마음

작품 속 세계관의 깊이와
설득력을 더해 줄
단 한 권의 배경 미술 아트북

인체 드로잉을 하는 일러스트레이터라면 누구나 가져야 할 책

마이클 햄튼의 인체 드로잉
아나토미 & 인체 도형화

마이클 햄튼 지음
240쪽 | 190x254mm

마이클 햄튼의 기발한 해부학과
인체 드로잉 기법을 한 권으로 만나다

제스처, 도형화, 옷주름 표현까지
드로잉에 딱 맞춘 '알기 쉬운' 해부학으로
원하는 인물과 포즈를 쉽게 만들어 보자!